徒手畫

建築與室內設計

本書 設計：Josep Guasch
主編： Ken Gross
發行人：Leeann Graham

圖書館出版品編目資料

建築師徒手描繪/文字，圖解及習題
Delgade Yanes and Emest Redondo Dominguez
翻譯：Maria Fleming Alvarez
包含題解參考及索引
ISBN 0-393-73179-0 (pbk)
1.建築圖 技巧篇
2.徒手描影工藝–技巧篇Redondo Dominguez
 ,Ernest 2. Title

NA2708.D4513 2005
720'28'4-dc.22

 2004031073
W.W.Norton & Company, Inc., 500 Fifth Avenue,New
York, N.Y.10110
www.wwnorton.com
W.W.Norton & Company, Ltd.,Castle House,75/76 Wells
St., London W1T 3QT
0987654321

徒手畫

建築與室內設計

前言

建築師精心琢磨構想後，藉由基本繪圖工具的使用，運用豐富的筆法在空白的紙張上讓想法逐漸成形，進而成為明確的設計圖。最後，經由建築師的執行，紙上設計圖成為實際的建築物。

在本書中，我們藉由建築製圖的豐富教學成果，結合技術與藝術來解說最基本、也最不可或缺的技術：徒手畫。我們嘗試著重實務面，提供簡單但精確的策略及方法，介紹繪圖、幾何、建築空間與造型的基礎概念。

任何有志深入了解建築學的人都必須從學習速寫（一種繪圖法，採用如鉛筆、簽字筆之類的工具及快速的筆法來作畫，而且使用的工具必須能精確地畫出細緻的線條。）開始，進而精通所有相關的圖像知識。主要目的在於讓建築師能藉由運用這一系列的圖畫標準及系統來為各式各樣的形狀作幾何定義，透過不同的角度來測量分析建物結構，並準確地訂定平面設計圖的尺寸。之後，建築師必須學習畫平面設計圖：運用輕快的筆觸及多種不同的畫具（軟性鉛筆、石墨棒、墨水筆等）將設計的概要綜合呈現，並精準地掌握構想與輪廓，展現陰影與紋理的效果。這些圖面會依照比例表現其尺寸、紋理與空間的光影效果，並將建物構造外型呈現出來。

「繪圖是一種語言、一種科學、一種表現的手法，也是一種傳達思想的方法。圖面就是一個物件的形象，這種持久不衰的表現力，使得它成為一種記錄文件，它包含了所有能讓原來並不存在的物件在人們腦海中油然而生所需的要素。」

建築大師 **柯比意** (*Le Corbusier*)

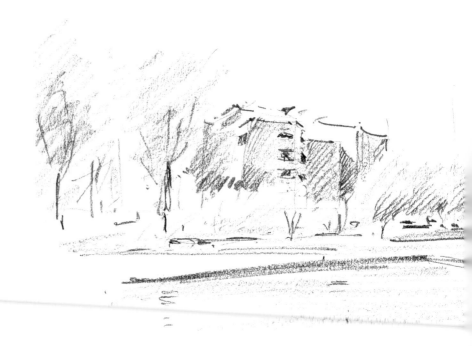

關於
作者

馬嘉莉・戴加多・雅妮思(*Magali Delgado Yanes*)擁有加泰隆尼亞理工大學建築學位,是一位執業建築師,並於巴塞隆納的大學及Escuela Tecnica Superior de Arquitectura教授傳統的與電腦化的各種繪圖原理。

雅尼斯特・雷頓多・多明奎茲(*Ernest Redondo Dominguez*)以優異成績獲得加泰隆尼亞理工大學建築博士學位,專精於設計、都市發展與歷史。他亦任教於Escuela Tecnica Superior de Arquitectura,同時於1996年至2002年間擔任建築圖像傳達系的系主任。

　　最後,建築師必須對真正的繪圖藝術有所體會,從快速且意涵豐富廣泛的速寫出發,掌握建築架構中的感覺與關聯,或利用特定情境下的部分建築體來呈現城市或自然環境的結構。建築師必須運用最有效率的方法及想法來完成速寫,讓這些圖像深植腦海中。如此一來,藉由這些豐富的技能經驗來學習建築,最終將能提升建築計畫的品質。

　　綜合以上所得,讀者便能具備足夠的知識來充分地運用設計創意,同時在色彩使用上也能有所精進。目前,建築師不單單可藉由傳統方法來習得這些技術,也可藉由電腦的輔助來達成,不過在本書中並不針對兩者間的差異加以探討。

　　我們希望藉由本書來滿足讀者的好奇心,讓他們學到新知識,增進對繪圖及建築的瞭解,充實鑑賞力並增加讀者的圖像語彙,而且透過練習與實踐,讓讀者的想法與畫筆間、自己與他人間的溝通能更加順暢。

讀者須知
本書中之尺寸為公制單位,後方括弧內為換算成英制後之近似值:所有圖內尺寸均為公制。1公尺=3.2808英呎,1公分=0.3937英吋。

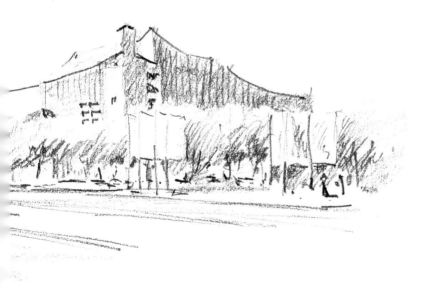

材料、工具與圖像資源

葡萄牙建築大師**西薩**(*Alvaro Siza*)在談論繪圖與建築的文章中提到：
「依我所見，建築學習能力的取得始終基於學習如何觀察、體會與解釋。」

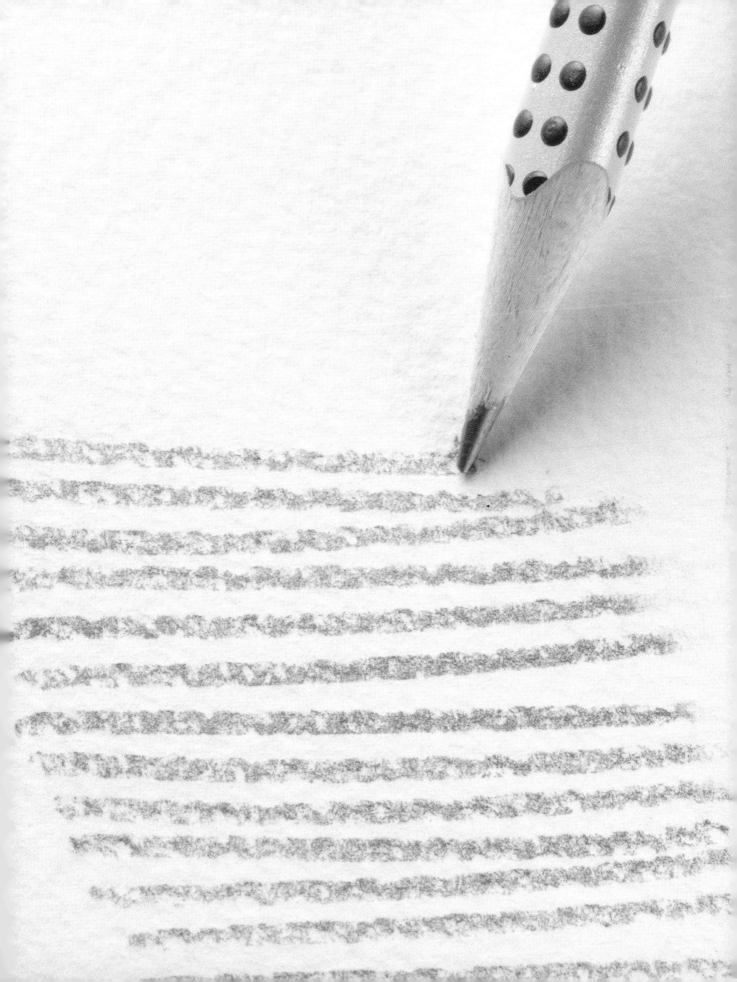

材料、畫具與

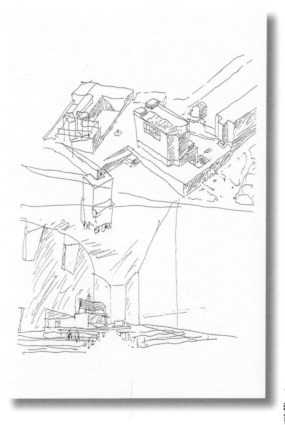

西薩（Alvaro Siza）
的鋼筆概念草圖

輔助工具。

繪圖相當於在某種基面上
用工具留下觸痕或線條。

從而觸發構想，因此圖畫工具必須能相互搭配，為了避免破壞作品，應先充分了解它們的特徵及相容性。自古以來圖畫材料便不斷地進化，從粗糙的焦木到最精細、色彩耐久的奇異筆，從草紙到醋酸纖維，藝術家透過這些工具材料成功地傳達各式各樣不同的感受和情緒。我們目前在繪圖上有許多具備不同特性的工具可供選擇，雖然這些工具各有各的優點，但最能適切地表達光、紋理、輪廓、邊線等建築圖像概念的，應該就只有在英格斯紙(Ingres paper)上炭筆所展現的細緻感，或紙張上石墨留下的精細線條，或光滑頁面上鋼筆留下的靈活曲線而已。

石墨

筆劃與目標

　　我們推薦石墨筆,因為它具有輕巧、靈活、方便及易於修正等特性,且透過鉛芯硬度、粗細與清晰度的調整,既能畫出最精細的線條,也能達到大片陰影的效果。它應該是功能最廣、也最靈活的繪圖工具。

鉛筆的硬度與品質

　　鉛筆的筆芯是石墨(碳的一種)與黏土的混合物,它被裝入木頭(通常是西洋杉)或自動鉛筆的筆桿中使用。碳的成分愈多,筆芯的品質愈佳,而品質會直接影響畫作的好壞;好的鉛筆能真實且敏銳地回應畫者的意向與執筆之手所施的力。而在製作過程中加入的黏土可增加筆芯的硬度。目前有一套區別筆芯硬度的命名方式,硬度正好介於中間的是HB,H代表硬度,B代表軟度。硬度設定的範圍極廣,從9H到8B,不過最適合我們繪圖需求的筆芯硬度是介於3H到3B之間。

線條的品質

　　筆芯的硬度愈高,它所畫出的線條愈細且愈淡,這樣的線條正好適合用在以線條為主的圖面上,像是素描。技術性愈高的圖因為對清晰、精準的要求較高,所以線條必須愈精細、延展性必須愈高;交叉影線、邊線、輪廓、修整線、輔助線均屬此類,而最適合它們的硬度為3H、2H、H及HB。如果要畫出意涵比較豐富的線條,例如介於光影之間的界線或表現材質陰影明暗的線條時,則最佳選擇會是3B、2B、B與HB;筆芯越軟,線條所呈現的感覺會愈敏銳、強烈且晦暗。

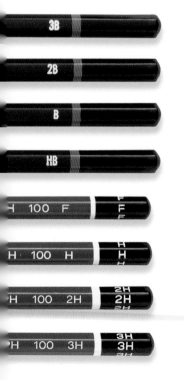

鉛筆筆芯的硬度通常標示在鉛筆的尾端。

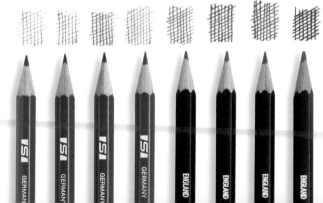

兩種常用的自動鉛筆。

成功繪圖的第一步是選對正確硬度與粗細筆芯的鉛筆。

筆芯的粗細

　　最常見的筆芯為二公厘粗，也有粗細標準化的筆芯，它們的標準直徑介於0.3到5mm，而因為不需削尖使用，所以這類筆芯愈來愈普及。

　　透過不同硬度與粗細的組合所形成的線階（通常被稱為線值）與紙張交互作用之下，我們可以找出適當的繪圖工具；而在很多情形下，需要運用不同硬度與粗細的鉛筆才能完成一張圖。以上所述僅是嘗試給予讀者一個方向，讀者可根據個人累積的經驗與特殊偏好來決定。

鉛筆筆芯有各種不同的硬度與粗細，因此自動鉛筆成了最廣為使用的工具。

以鉛筆所繪的草圖，圖為位於日本神戶的六甲山教堂之部分樓層平面圖與剖面圖。（建築師 **安藤忠雄**）

筆芯粗細適當的自動鉛筆與所繪出的線條。

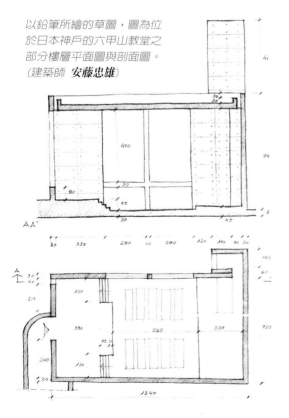

鉛筆素描，圖為位於紐約東漢普頓的霍夫曼之家的立面圖（建築師 **李察邁爾** *Richard Meier*）。圖中可見藉由不同硬度與粗細的筆芯產生不同的線條感。

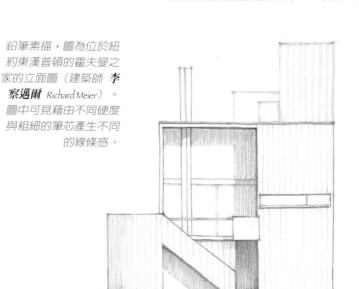

手執石墨棒的方法取決於希望得到的筆觸效果。

石墨棒

　　有的石墨被製成方形或長方形的條狀，或是不同硬度的六角形鉛筆。這些粗細不一的石墨棒適合用於較為粗厚的筆劃。

　　多角形石墨棒的主要特徵在於末端並未削尖，可運用其表面或方角處來繪圖。因此，紙張上下筆的位置與繪圖過程中，石墨棒邊緣的磨損，產生了不同類型與粗細的筆觸，筆觸的強度取決於所選用石墨的硬度。

　　鉛筆型石墨棒可隨其尖端處的尖銳程度與磨損情形產生粗細不同的筆跡。

鉛筆型與長條狀的石墨棒彌補了鉛筆的不足之處。

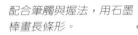

配合筆觸與握法，用石墨棒畫長條形。

石墨速寫，圖為西班牙 *Puerto de Santa Maria Guardiola House*（尚未興建）的剖面圖（建築師 **彼德埃森曼** *Peter Eisenman*）。石墨棒的運用可輕鬆完成大範圍的陰影部位。

相較於石墨筆，黑鉛筆與炭筆的運用需要更多練習與經驗累積。

石墨替代品

　　炭筆是一種核心為壓縮炭棒的木頭筆。市售的炭筆有各種不同的硬度，其中Stabilo所出品之carbOthello異於一般炭筆，它具有多種不同的濃度，是一種外型像鉛筆的粉蠟筆。炭筆的主要用途在於填補空間，它的筆觸不清，只看得出明暗度。因為炭筆的炭墨屬於軟性的，所以只要手指一抹，便可柔化其筆觸。

　　在建築繪圖的實用上，炭筆只用於繪製模糊陰影、淡化背景及大片的陰暗處。炭筆的色調與石墨差異頗大，因此具有很強的互補作用。

　　黑鉛筆是一種核心為黑色素與黏土結合的木頭筆，因為它的色調相當漆黑，所以被用來處理強烈對比的部分。

炭筆的筆劃與記號易於揉合。

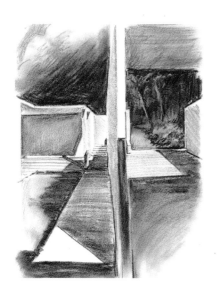

炭筆素描，圖為西班牙Puerto de Santa Maria之Guardiola House(尚未興建)的設計圖(建築師 西薩Alvaro Siza)。本圖中運用的技巧顯現出強烈的對比效果。

位於Spain, Girona, Sant Marti Vell之museum-house of the Elsa Peretti Foundation F.P.的黑鉛筆速寫。圖中可看出黑鉛筆所呈現的濃烈筆觸。

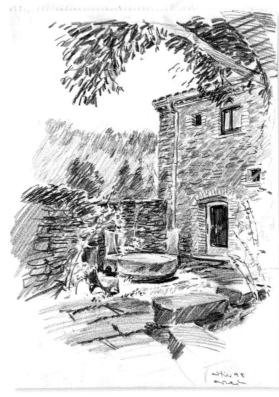

黑鉛筆適合於濃烈的筆劃。

墨水
精確與明暗

墨水具有無法抹除的特性，因此用墨水繪製輪廓與邊線時，會散發一種自由奔放的效果。不過，用墨水來畫陰影或紋理時相當費工，因為它的畫法只限於用線條與長短不一的筆觸相結合或重疊。以下介紹一些常見且不限繪圖用的畫具。

鋼筆

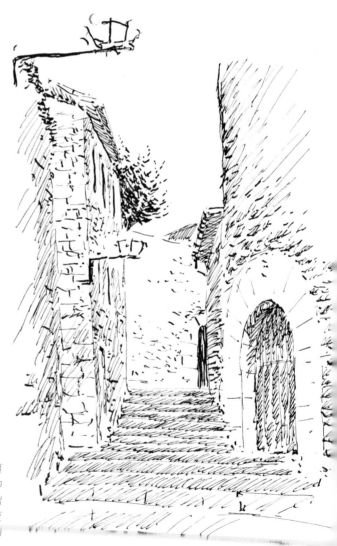

在一些特殊場合進行研究或速寫時，例如旅行途中、或向別人解說建築概念而手上沒有適切的紙張時，鋼筆會是最適當的畫具。首先，它是人們最常隨身攜帶的寫字用具；再者，它結合了大部分傳統筆尖的優點，畫出來的線條整潔清晰且耐久，鋼筆筆尖對於手勢與壓力的敏銳度，使它能繪出豐富的筆觸，而它的易於使用也使它成為建築上最適切的繪圖工具。

不管在選擇性或功能性上，每支鋼筆都非常具有特色。

用鋼筆筆尖的背面繪圖能畫出更細緻的線條。

西班牙Girona古蹟區的鋼筆速寫。圖中敏銳的筆法，顯現出同時運用筆尖的正反兩面這種繪圖技巧的特色。

簽字筆所繪的概念草圖，圖為位於西班牙
*Puerto de Santa Maria*之*Guardiola House* (尚未
興建)之剖面與樓層平面圖(建築師 **西薩**)。
圖中以不同濃密的線條所形成的大片陰
影，呈現出各種明暗的效果。

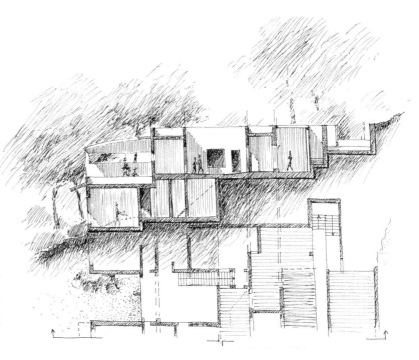

簽字筆

　　簽字筆與鋼筆具有相同的
特性，但它的線條不如鋼筆那
般豐富多變，因此需要運用不
同粗細的筆來彌補，不過近來
生產的簽字筆有彈性筆尖設
計，已解決了這個問題。簽字
筆的價格合理，粗細及色調種
類繁多，這當中我們推薦使用
多孔纖維筆尖或鋼珠筆尖的黑
墨簽字筆，尤其是筆尖精細且
具彈性者；筆尖較為粗大者可
不列入考慮。簽字筆與鋼筆所
運用的技巧相通，它們都利用
重疊的筆劃來繪製陰影，且墨
水可製造出暗黑濃稠但無法抹
除的效果。

線條與選擇

　　假設一幅圖需要同質統一
的線條，例如按比例所繪製的
圖說，則多支粗細不同的簽字
筆或鋼筆會是一個好選擇；反
過來說，如果我們需要線條靈
活多變，例如概念草圖或簡略
草圖，則具有彈性筆尖的簽字
筆或鋼筆會是較正確的選擇。

　　畫線條或影線時，可使用
筆尖精細的簽字筆或鋼筆；畫
圓點或異質紋理時，則可使用
筆尖較具彈性的筆。

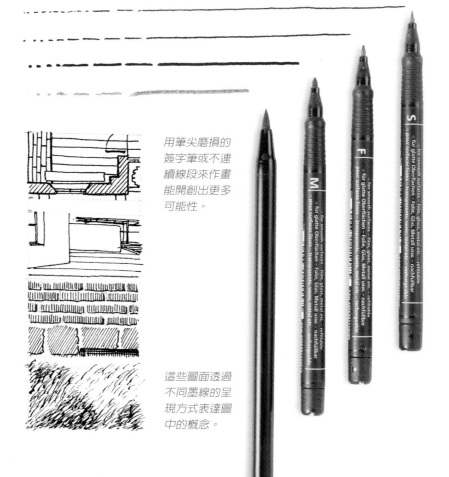

用筆尖磨損的
簽字筆或不連
續線段來作畫
能開創出更多
可能性。

這些圖面透過
不同墨線的呈
現方式表達圖
中的概念。

紙張 適用性廣

我們將著重於能多樣化支援、且尺寸大小易於掌控與取得的紙種，基本上，我們討論的是不透明的材質。

品質

紙張品質主要取決於重量，以公制來看就是每平方公尺的公克數，以英制來看是每刀（五百張）的磅數。紙張重量的範圍從只有80 gsm（50 lb）輕的書信紙到可達200 gsm（90 lb）重的硬紙板或高級紙板，重量愈重，紙張愈厚、品質愈佳。紙張選擇取決於畫者所採用之技法。

樣式

紙張有半透明與不透明之分。關於半透明紙我們會提到羊皮紙（parchment）、烘焙用紙（baking paper）及光面羊皮紙（vellum），這類紙特別適用於描繪，但很少用於徒手畫，除了當成輔助用。因為鉛筆的效果並不突出，所以徒手畫通常應採用不透明紙，而且這類紙張的表面應介於光滑到中等粗糙的範圍之間。

有一種特殊紙稱為描圖紙或草圖紙，紙質單純，呈黃色，非常適於簡略草稿使用。

素描簿

紙不限單張，也可以是標準或專業速寫簿的型式。素描簿尤其有助於各種草圖的繪製，它可以在旅行或造訪景點建物時，將所繪之圖有系統地作整理。

適用於建築繪圖的紙類較美術用紙來得少。

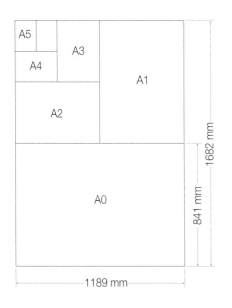

各式各樣不同的素描簿。

尺寸

有些紙類是依國際標準(ISO)尺寸生產，如A3（相當於美制11×17平方英吋）及A4（相當於美制8.5×11平方英吋）。在選擇紙張大小時，應注意繪圖目標的實際尺寸與紙張間的相對比例，以及繪圖時的方便性，例如，坐著用畫板畫圖與站著測量建物尺寸作畫是完全不同的。

線條效果

光滑紙面上的線條比較具一致性、比較平順、比較連續不中斷，所以圖畫會比較清晰整齊；紙面愈粗糙，線條愈容易中斷、不一致，圖畫表現愈多樣。

不同的視覺圖像需要不同的紙張配合；光面紙適用於按比例繪製的圖說，而粗面紙適用於概念草圖及簡略草圖。關於技法部分，通常在粗糙的紙面上鉛筆的效果較墨水筆的效果為佳，不過這最終還是取決於個人偏好。

在不同紙面上產生的線條效果。

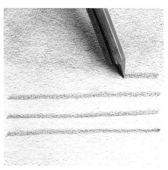

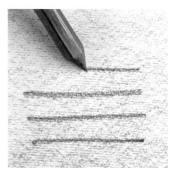

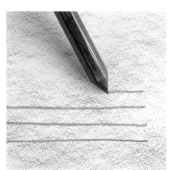

輔助
及補充用品

A

B

各種不同的橡
皮擦：
(A)普通橡皮擦
(B)軟橡皮
(C)彈性橡皮擦。

C

本段所提之用品不一定非用於徒手畫中，不過都是屬於建築繪圖範疇中之必備附屬品。一如以往，我們只強調簡明易懂，而不強調大量用品的介紹。

橡皮擦

不同於一般美術繪圖，建築製圖中橡皮擦可說是專門為了消除錯誤與多餘線條，它雖然具備修正線條與陰影的品質與色調的功能，但在此並不重要。

眾多功效顯著的橡皮擦中，軟性橡皮擦最適用於石墨繪圖上，它的外觀呈典型長條狀。而近來有其它不同類型的橡皮擦問世，例如外觀有如自動鉛筆的鉛筆型橡皮擦，它的擦除效果更精確，可以擦去目標而完全不影響周邊圖像。至於橡膠黏土則最適合用來擦除炭筆筆跡。

鉛筆型橡皮擦，擦除效果非常精準。

削鉛筆器

削鉛筆器用來修整畫具筆尖，可配合繪圖所需調整想要的粗細。

錐型削鉛筆器最常用於木質鉛筆（筆錐部位長度不同者均適用）及工程筆。有的削鉛筆器僅具備基本的功能，但有的能將筆屑集中處理。其它的削鉛筆用具還包括銼刀及小刀、刀片等切割工具。

(A) 伸縮美工刀 (B) 固定式美工刀。

A B

不同類型的削鉛筆器。

藉由直尺來訂出圖說的尺寸數值。

直尺與三角板

　　測量工具對建築繪圖而言
異常重要，它們是訂定格式的
基本要角，尤其在畫尺寸草圖
時更顯其不可或缺性。其中直
尺及三角板特別重要，直尺用
於畫線與測量直線，而三角板
用於畫平行線、垂直線以及常
用的角度（30°45°60°）。

以電子尺測量時
，使用者可站在
所欲測量距離的
一端，將裝置中
所放射線投射到
另一端，測量結
果即會出現在裝
置的螢幕上。

測量儀器

　　按比例繪製的圖說應忠實
反應建物的大小，而測量值是
其最基本的數據，通常是利用
長達50公尺（150英呎）的捲尺來
測量。

三角板只是輔助工具，在
繪圖時僅用於架構特定圖形
或測量特定的角度。

金屬捲尺是測量短距離的基本
工具。

夾子可用來固定
紙張。

測量長於50公尺（150英
呎）的距離時可利用布
尺或塑膠捲尺。

膠帶或護條用來
將紙張固定在畫
板上。

手，握姿與

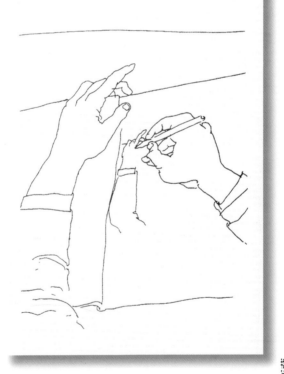

西薩
正在繪圖的設計師之手

觀察者。

繪圖是觀察、分析與 表達某一實相或構想。

在這個過程中，觀察者的腦、眼、身體姿勢、手及手勢必須與繪圖器具、材料充分地協調一致，才能讓大腦中的構思在紙張上誕生。

之後，必須了解及精通圖像變化，並克服描繪巨大形體或空間的限制，例如畫出很長的曲線或直線；同時，學習觀察、記錄影像及其比例。

在建築繪圖中，所有以上要素會受構想或概念形式的影響而更顯複雜，不過了解構想與概念的表現形式不是這裡要討論的重點。

從純粹的圖畫角度來看，學習繪圖這件事包括方法與態度，唯有持之以恆地練習才能獲得寫字時所能體驗的流暢與舒適。

畫圖應該與寫字一樣自然，握筆太緊，反而產生疲累感。寫字時，字母符號的發展變化有限；然繪圖時，我們卻能無限延伸線條。

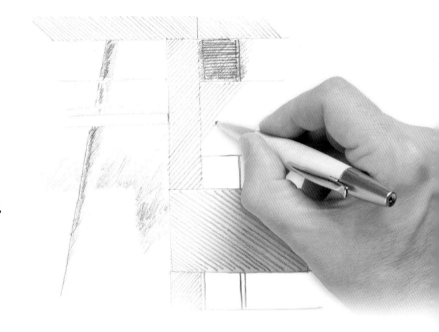

自然握筆法

握筆法

依據線條長短可區分出數種不同的握筆法。最常見的握法是將筆握在較平常寫字握法稍高之處，用食指與大姆指夾住筆，將筆靠在中指上，與手的頂端呈小夾角；用這種握法加一點斜度可以畫出長約6公分 (2.5英吋) 的漂亮線條，這種線條最自然、精確、清晰。在畫水平或垂直延長線時，可以改變手掌與前臂的角度。畫曲線時，將手置於紙面，以手當軸來畫。

畫較長線條時需要不斷地調整手在紙面上的位置，而移動時必須小心以避免線條的清晰度與方向有所改變。

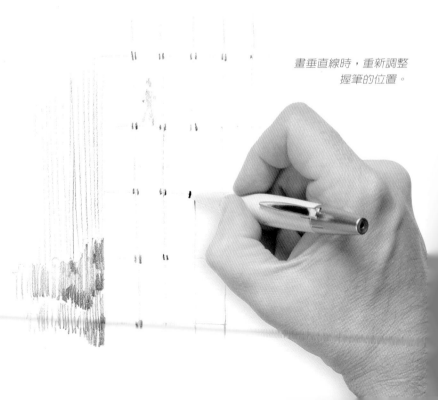

畫垂直線時，重新調整握筆的位置。

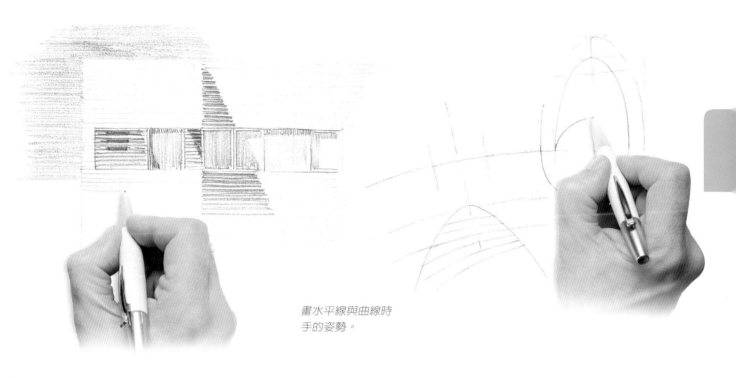

畫水平線與曲線時
手的姿勢。

第二種握筆法是用於畫設
計草圖之底稿或輔助線。由於
需要畫較長的線條,而握筆的
手需要在紙面上自由地移動,
所以必須更放鬆,而且手也不
能與紙面貼得太緊。這些原則
都適用於畫較長的水平線、垂
直線或曲線。

畫設計草圖時手握
筆的姿勢。

用不同的握筆法來握石墨棒以畫出
緊密的線條。

第三種握筆法是最放鬆的握法，方法是將筆握在較之前更高一點的位置。這種握法適用於畫影線或其它重覆線條，因為畫這類線條時不需要太大的力道。

然而，這類陰影或影線如果有明確的輪廓，握筆的位置取決於圖面精確度的要求。每個人都應該用最舒適的方式來握筆，關鍵在於任何握法都不能影響手的自由移動。上述的握法都適用於能由上往下及由下往上畫的工具，如鉛筆與簽字筆；但鋼筆並不適用，因為鋼筆筆尖不均勻，只能由上往下畫，所以握鋼筆需要比較堅實的握法。

線條的特性影響握法。

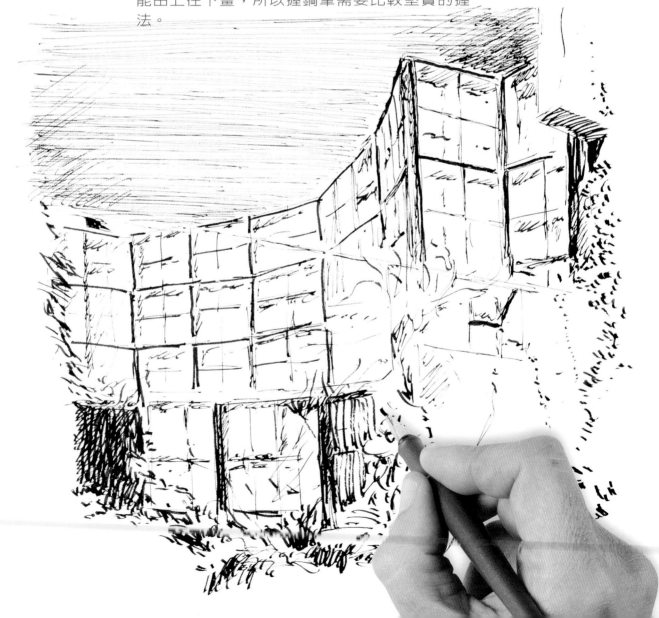

畫線時的視線

　　繪圖時的每一筆都是由視線所引導，所以眼睛必須先盯著下筆處，之後再移向將收筆之處；如果視線隨著畫筆移動，則方向會不定，線條會不平。只要經過一些練習之後，再長的線條也能順利地連貫起來。其實這個方法就有如初學者學習讀書，視線移往下一個字時，嘴裡還在唸上一個字。

用重覆筆法才能畫出暗沈的陰影效果，所以畫陰影時手要放鬆，讓手能輕快地移動。

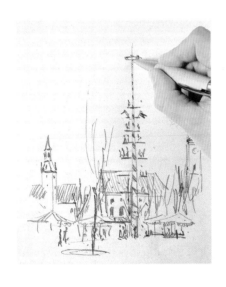

畫線時，手眼應協調一致並同時移動。

對策

　　另外還有一些對策可以幫助我們畫長的水平及垂直格線。首先握筆時儘可能往上握，將紙張固定住，讓手掌及小指延著紙張邊緣滑動，如此一來，只要透過握法調整就可以畫出數條與邊緣距離不等的長線條。我們還可以利用格線來作輔助；運用一連串的點來訂出線條的軌道；用小線段來引導直線方向；最後，我們可以調整畫板的方向角度，以便於畫線。

精通畫線的最佳方法就是不斷地練習畫各式各樣不同的線。

位置
與身體姿勢

雖說每次素描頂多一至兩個鐘頭，但不表示不必重視身體姿勢。繪者所處的位置必須暖和且能抵擋不佳的天候狀況。不管站著畫或坐著畫，最好都有支撐物能放紙具，才能使其穩定，因此支撐物的表面必須堅硬，而素描簿本身應該要有硬度夠高的紙板封面。

如果用單張的紙張作畫時，最好搭配畫板使用。站著畫時，可將畫板抵著腹部，並用另一隻未執畫筆的手來扶著畫板。

畫按比例繪製的圖說時必須先了解它的一些特性：按比例繪製的圖說對精準度要求嚴格，而且圖中會用到數字與文字來說明不同的空間設計，亦即按比例繪製的圖說結合了抽象的畫與實際的數據資料，繪者必須在目標空間內四處移動測量。畫此類圖時最理想的身體姿勢是寫字坐姿，只有在做確認時才抬頭檢視。

從某一固定視點觀察繪圖時，必須注意幾項要素：該角度是否有趣？改變姿勢後是否能找回原本的視點？我們可以在地上放鉛筆或捲尺來作記號，同時畫圖時應儘量避免將視線從目標移開。

畫按比例繪製的圖說時最好採坐姿。

不能坐時，至少倚靠在某些支撐物上。

另一個比較舒適的站姿。

手與身體應該相互配合。畫水平或垂直線時，可將手沿著畫板或素描簿封面的邊緣移動來作為輔助。

為了找到更好的角度，我們常需要走動。在這種情況下，我們可以在原作畫處留下記號，以找回原本的視點。

畫按比例繪製的圖說時必須四處走動以測量尺寸。

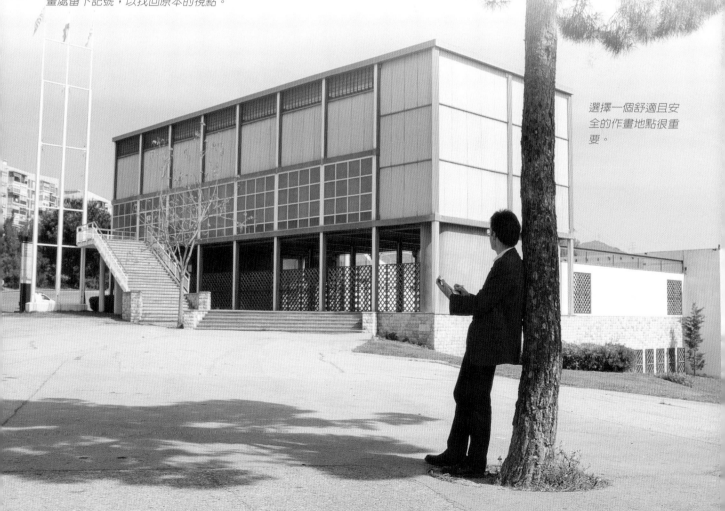

選擇一個舒適且安全的作畫地點很重要。

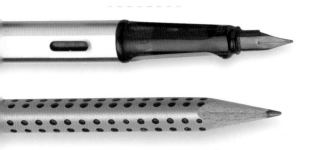

繪圖元素
其豐富性

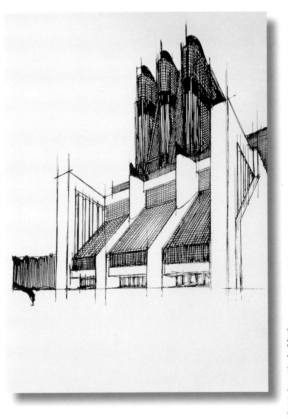

安東尼奧．聖安利亞 (Antonio Sant'Elia)
的墨水筆素描。

與錯綜感

建築繪圖是

紙上線性筆劃的集合。

線條用來代表抽象的邊線或界限,它就等於是字母,而繪圖的方法與投影系統就等於是文法。

我們的畫法結合了技術與藝術,能表達豐富的意涵。所以,建築繪圖需要更豐富的線條、紋理、陰影、不同建築構造的切面與立體特徵,需要探究明暗的概念與色調的重要性。有時構圖中包含了週邊事物:植物、傢俱、人物等等,它們會以象徵或真實的手法呈現。建築繪圖也是一種描述性的文件,一種傳達資料或說明的媒介,所以它需要尺寸數據、標示與註解。建築繪圖還融合了既有的製圖規範準則及利用直覺判斷的握筆姿勢、細心與圖面的豐富性。

線條與繪圖元素

繪圖就像書寫，不同的是書寫時我們用圖像符號化的文字來形成字句並傳達意義，而繪圖時我們用線條來描摹物體的形式特質；這意味著紙張上線條的位置與分合關係應能如實地反應真實的狀況。就設計師來說，線條則是繪圖字母中的根本元素。書面文件中，如果所有標題都用大字體標出、註解用小字體、專有名詞或句子的開頭用大寫，就會變得易讀易懂，而繪圖也是一樣有層級之分，地位等同於字母的線條必須整齊、明確才能易於解讀。

圖面的類型

建築繪圖的三類型：按比例繪製的圖說、概念草圖及小草圖，它們就有如書面文件中的法律文書、散文及詩一樣。線條的使用在這三類圖中會產生些微不同的變化及效果。我們會運用連續的、或富於表情的實線來表現配置圖或實體的輪廓線條。用點線或虛線來表示隱藏或被投射的邊界，用虛線來表示對稱與組構的軸線。

運用不同具表達性的線條來詮釋不同的繪圖母題。

鉛筆概念草圖，圖為位於西班牙 *Pozuelo de Alarcon Turegano House* 的剖面圖（建築師 **巴艾薩** *Alberto Campo Baeza*）。圖中運用不同的連續線條來架構其此區與輪廓。

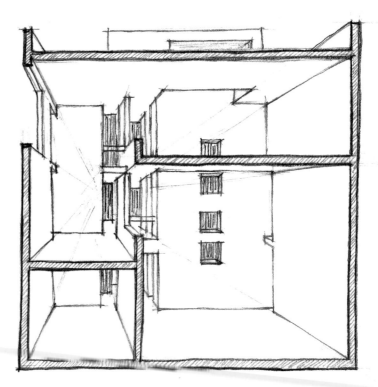

線條的含意與輕重粗

不管圖面類型與其中所用的線條種類為何,我們應該將重點放在如何強調它們的特性。如果不能改變線條的尺寸,我們可以調整線條的粗細,或以線條的疏密來表現色調的強弱。應將整張圖說視為一整件來審視其成果,如同我們會將一份建築圖說視為一份完整的文件。按比例繪製的圖說是屬於比較標準化的圖說,當中的繪畫元素必須更為精確,須依據建築元素的重要性來調整線條的輕重粗細;而在概念草圖與小草圖中,為了表現出空間深度、外觀與光影,圖畫的表達方式會更接近一般的畫,而有時在這類圖說中,輪廓線並不是如此重要。容我們再次強調,在建築繪圖中建立更知覺性的標準與一致性是非常重要的。

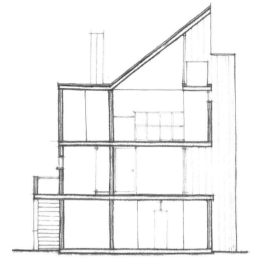

運用於建築繪圖中的多種線條。透過這些線與點的組合,所產生筆劃或明暗對比來表現,對於整體圖面的影響,更勝於局部描繪的效果。

*按比例繪製的剖面圖,圖中利用不同硬度的筆蕊與粗細變化的鉛筆線來表現不同含意的線條,圖為位處紐約Amagansett的Gwathmey House的剖面圖(建築設計:**格瓦斯梅** Charles Gwathmey)。*

*石墨概念草圖,圖為位處奧地利維也納的Volador House的設計圖(設計:**MVRDV建築師事務所**)。在這概念草圖中,線所呈現的效果不同於按比例繪製的圖說中所呈現的線條效果。*

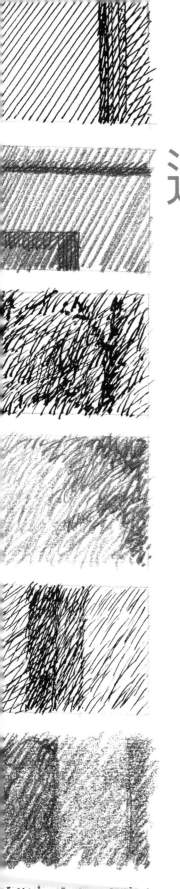

透過線條
排列達成明暗效果

不管是在現實或在圖畫中，有比輪廓及邊線更為重要的元素，就是物體的色調、表面質感、展現量體的陰影、以及與週遭環境的對比。

藉由素描或單色畫法中的色調明暗法可以表現前述四項要素。在線條素描中，我們可以用點與線的並列與疊加的方式來達到光影明暗效果，這些點線的強烈程度可藉由調整畫筆粗細與硬度來達成。

明暗調

光能照亮物體，它是一種能量的形式，可被物質所吸收、反射與傳送。未被吸收的光會產生色彩，我們稱之為色值，這種色彩可藉由色相、彩度、明度來區別。在本書中我們只集中探討光的無彩屬性部分，也就是不討論彩色，只談明暗調–色相中黑白的比重。

色調可區分為物件本身的色調，及受周遭環境影響的色調–中間調。當我們集中注意力在一特定物件上，可發現物件本身特有的色調；而如果眼睛半張，就可發現那具互補性的中間調。

各種利用明暗法與不同筆法技巧所繪製建築材料的調性。

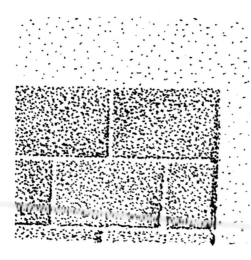

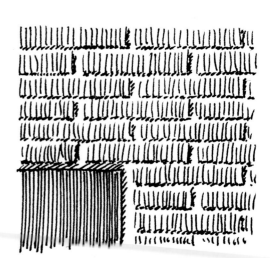

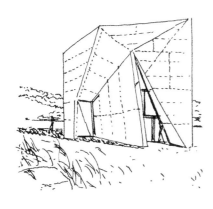 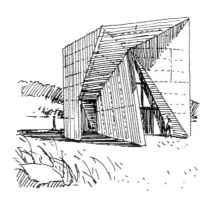 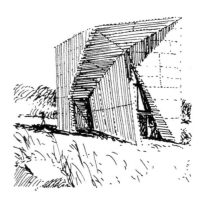

以墨水筆所畫的小草圖，圖為位於西班牙Valleaceron禮拜堂（建築設計：*Sol Madnlejos*與*Juan Carlos Sancho*）。

線條疊加

透過線條排列所形成的明暗調，讓我們能體會對比、不連續性、邊線及紋理的變化。畫輪廓線或光影時可運用不同的明暗調技法；像是以輪廓線來調整形體或以不同的線條的明暗、光影來詮釋圖面，然而也可以折衷式的畫法，同時運用兩種不同的技法。

在按比例繪製的圖說中，線條一直都扮演互補性的角色，用來表現紋理效果、或與切面結合形成剖面圖。在概念草圖與小草圖中，表面明暗調、體積、紋理與陰暗面等的表現手法更自由，而且有時會用漸層的手法來界定邊界。

明暗灰階（明暗調的級數）

真實與圖畫不同，真實景物含有數以百計不同的色調，而鉛筆卻只能畫出有限的明暗調。我們可以把紙張（非色紙）的色調訂為極明或極白，把線條飽和的濃黑色調訂為極暗或極黑，極白與極黑便成為了明暗調灰階的兩個極端；在攝影學上這兩者之間有八個不同的級數。最重要的是，它們必須有明確的定義，才能確定每個色調級數間的差異，否則就必須再加入不同的色調來調整。因此，在正式下筆畫圖前，可以先畫出幾個不同等級的明暗調作為參考，並結合以下所述之光影技法。

以鉛筆運用線性陰影技巧所繪之小草圖，圖為西班牙巴塞隆納的城市風貌。

以墨水筆所表現的巴塞隆納城市風貌小草圖。運用墨水筆畫線性明暗調需要相當的控制力與耐心。

明暗技法

我們可以運用不同的技法來達到先前所提的多種明暗調效果。在此,我們僅集中討論在建築繪圖中最常見的幾種。

最簡單的是順向法,可區分為兩種,其一是單向:將明度一致的線條緊密排列,密到線條的間距在一般觀畫的距離內無法辨識為止(混合法的概念)。

改變筆觸的方向及線條密集的程度,使其明暗調逐漸變化。在改變線條筆觸的方向時,可同時以更換不同硬度的筆芯,或改變運筆力道的方式來調整明暗調。而當所選用的繪圖工具無法以運筆力道控制線條輕重時,則須結合不同粗細線條的筆劃來表現。

第二種要介紹的是多向法,它運用線條疊加的方式,也就是將兩組或兩組以上方向不同的單向線條重疊在一起。不同向的線條之間的對比不能太明顯,以避免產生未如預期的質感。

第三種是點畫法,藉由點或短線段的多寡及疏密排列來呈現所欲達成的明暗效果。

第四種是綜合明暗法或稱為自由線法,主要是用在表現紋理較不規則或獨特的元素上。

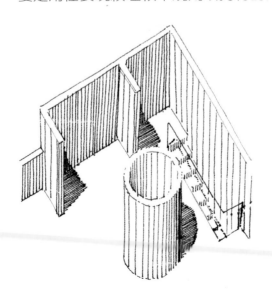

鉛筆所畫之明暗調灰階。

墨水速寫,圖為他為一戶小家庭設計的住宅所畫的軸測投影圖(建築設計:**李察邁爾** *Richard Meier*)。當中運用許多不同的明暗技法,由上而下分別是:多向法、點畫法與單向法所表現的筆觸。

明暗調的均一與漸層

明暗調有兩大種表現重點：均一與漸層。均一代表明暗調從頭到尾維持不變；漸層代表在一特定範圍內，明暗調從濃到淡逐漸變淺。

繪製均一明暗調需要練習，因為要用細而尖的筆來畫出大面積且明暗一致的調子，雖然不困難，但由於線條細且密，所以相當費工。

漸層效果的繪製則相形之下較為複雜，需將多個不同明暗調加以排列。在明暗調的轉變過程之中也必須考量到過渡性的明暗調變化，不管是從最明到最暗，或最暗到最明。

以多項筆觸表現明暗調的方式具有彈性與迅速的優點，不過缺點是邊界部份較難以界定。有個解決方法是以象徵性的手法或用細點來代表邊線。

以墨線所表現的明暗調從上到下呈現由濃轉淡的漸層；從左到右則呈現均明暗調。

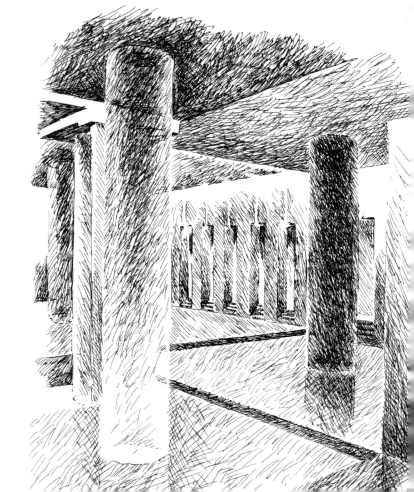

以墨線筆觸所畫出位於義大利羅馬的丹特紀念堂（尚未興建）的設計概念草圖（建築設計：**鐵拉尼** *Giuseppe Terragni*）。圖中的明暗技法顯示出不同的均一與漸層明暗調。

繪圖元素

紋理 明暗法的特殊運用

在建築繪圖中,透過明暗法的運用可以展現不同的紋理,表現出表面質感與成分。對物體紋理的認知受到觀測距離的影響相當大,因此我們必須區分清楚在概念草圖與小草圖中應比較具象而明確,在按比例繪製的圖說中可以比較抽象的方式呈現。

按比例繪製的圖說中的象徵畫法

圖中的材質紋理是否依照其原有的色調,或是以簡化的象徵性方式表現質感,會因圖面的比例不同而有所差異。在一定距離間,目標尺寸愈小、詳細程度愈低,其圖案會抽象失真。雖然在某些領域中針對紋理的畫法有一些非常硬性的規定,不過這並不適用於建築繪圖上。

紋理圖例

以下是一些常見的紋理圖例,可以作為繪製其它紋理的參考。有一點很重要的是,必須在完成建築各元素的線條繪製之後,才能象徵性地把加入這些材質的紋理,而且不能過於顯眼。

從不同距離觀察所畫出三種比例的磚牆。

不同元素的紋理。

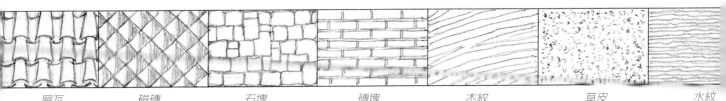

| 屋瓦 | 磁磚 | 石塊 | 磚塊 | 木紋 | 草皮 | 水紋 |

透視圖中的材質表現

在透視圖中的材質表現會依圖面的景深而不同，空間由前景向後逐漸延伸，線條也會愈逐於抽象化、簡化，遠景的紋理會愈趨模糊。

為了強調景深與距離，紋理會逐漸被簡化。如果紋理搭配陰影的表現時，最好分別用不同的呈現手法以利區別。在透視圖中，紋理是作為描述空間之用；你會發現物件的外觀反應出它所處位置的深度。

這些練習對於繪製不同尺寸的圖畫很有益處。前頁的紋理圖例可作為基礎範例。

石牆與其圖畫。

The Noves House of the Elsa Peretti Foundation F.P.的黑鉛筆所畫的小草圖，該建物位於西班牙的Sant Marti Vell。石頭的紋理在建物的描寫中扮演舉足輕重的角色。

墨水概念草圖（建築設計：**雅各布森** *Arne Jacobsen*）。圖中用連續線條表現的磚牆紋理產生景深。

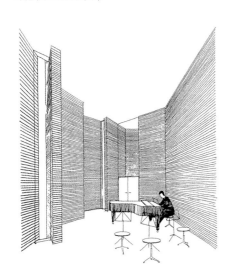

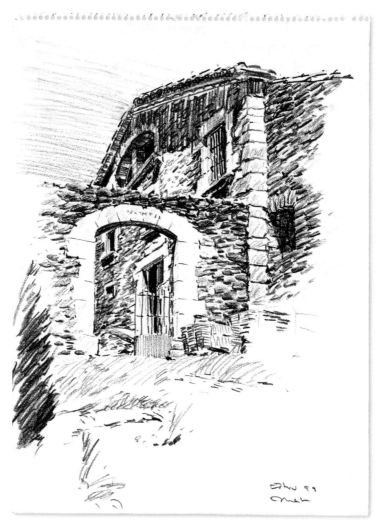

有許多相關因素會影響我們對實物的認知、或對其所對應圖畫的了解，其中最受矚目的是物體的明暗處理。明暗處理就是指物體本身的明暗度，它被用來表現物體體積及其所投射的陰影，而且顯示出其與周遭環境的對應關係。藉由明暗法或影線可以產生這些陰影，並表現出亮部或最重要的部份。

明暗度
對光的感知

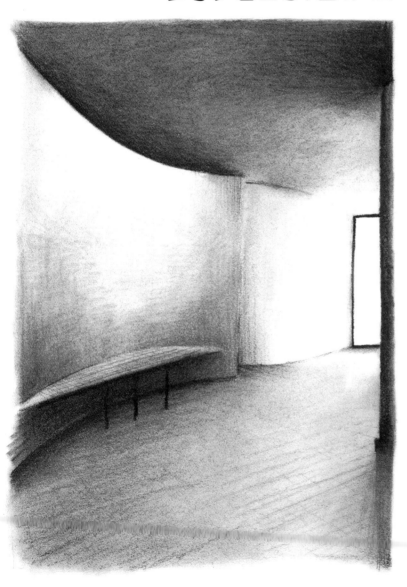

光感構成

在場景構圖中每個物體或表面都具備明暗不同的兩面，這樣的現象我們稱之為光感組合。光感組合包含光源、用來界定物體與其陰影的紋理色調、以及其它物體所投射出的陰影。

光源

我們可以依據光源的型式與強度來區分光源的種類，例如光源是來自外在或内在、大範圍或局部的、受導引的或集中的、全面、直射或發散的。第一種必須徹底了解的光源是日光。

太陽是一無限遠的發光源，它會放射出平行光線，太陽相對於場景的位置是由其光線方向或光線的角度所決定。光線角度由兩變數所組成，一是相對於北方的「方位角」，一是與地平面所形成的「高角度」。

Josep Antoni Coderch 的炭筆小草圖，圖為*Escuela Tecnica Superior de Arquitectura de Barcelona* (ETSAB) 之擴建設計圖之一部份。圖中所用之炭筆技法幫助產生光線明暗的效果。

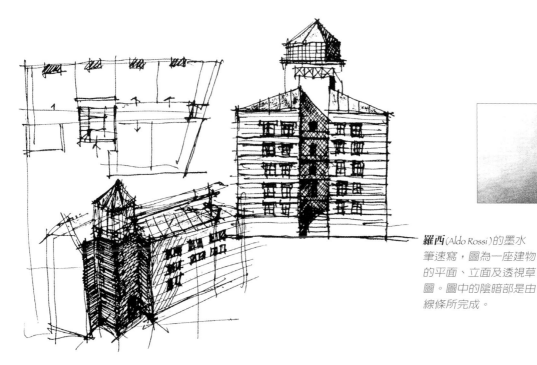

在建築繪圖中，因應技法與圖形的需求，均一明暗法與漸層使用的頻率可能一樣多。

羅西(*Aldo Rossi*)的墨水筆速寫，圖為一座建物的平面、立面及透視草圖。圖中的陰暗部是由線條所完成。

在按比例繪製的圖說中，日光照射產生的陰影不能過於深沈或漆黑，以避免掩蓋表面的質地，也不應過於強烈，以致使圖面失去距離感；在概念草圖與小草圖中，日光的效果應趨近真實且有變化，畫陰影時因應距離或投影處之紋理來表現不同的色澤濃淡感。

人工光源是局部性的照明，照射範圍也是局部的，照射方式可能是全面性的或是方向性的。全面性的光源向四周放射光線，例如一盞普通的燈而具方向性的聚光燈透過反射鏡或透鏡來導引照明，是屬於一種集中性的光源。光源的照射範圍愈大時，例如一整組的日光燈或窗戶，照明品質會愈一致。

以墨水筆按比例所繪製的剖立面圖

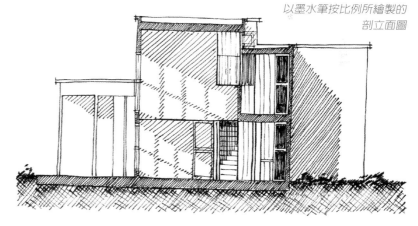

加上陰影的剖面圖，紐約東漢普頓的霍夫曼之家（建築設計：**李察邁爾** *Richard Meier*）。圖中線條適切地表達出外在光線所產生的效果。

以鉛筆按比例所繪製的剖立面圖

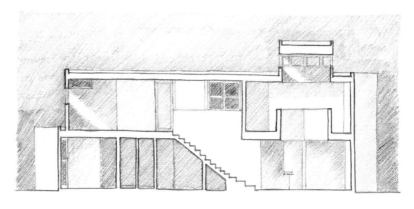

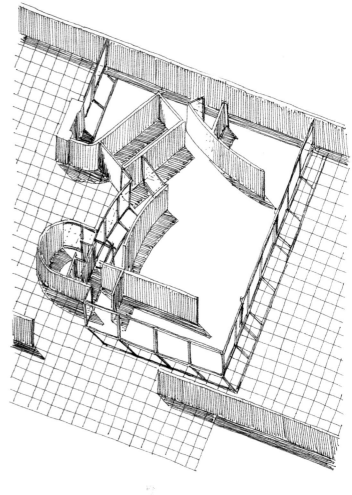

陰暗部

當物體或空間的一部分未暴露在光源下時，就會產生明暗色差，而邊線或輪廓會用來作為區分受光部與陰暗部的界線(光線與物體表面相切的交點)。明暗色差在物體或空間認知上扮演相當重要的角色，少了它會喪失深度感。明暗色差在圖畫上的表現就是陰影，它就好像是疊在材料或甚至是紋理上的薄幕一般。

投影處

影子的生成是由於該生成區被位處光源軌道上的物體或牆所遮蔽。這種類型的影子說明了形狀與周遭環境的關係，它的圖畫表現了對比與色澤。在同樣材質上生成的影子會比其自身陰暗部來得暗，而深度愈深，影子則愈暗。

墨水筆概念草圖，
轉繪自密斯凡得羅
Mies van der RoheCasa Patio
的設計圖(尚未興建)。圖中的
陰暗部及影子的表現，有助
於對物件體積的解讀。

圖為位於西班牙Sant Marti
Vell Petita House of the Elsa
Peretti Foundation F.P.,以黑
鉛筆所繪的小草圖。建物
的陰暗部與投射到地面的
影子是該圖的特點。

物體的交互影響

物體的交互影響會使得原本的光感組合益趨複雜，因為從物體表面反射而出的光會成為另一個小光源，並將部分的光投射到鄰近的物體上。因此，我們可以很容易地了解為什麼佈滿鏡片的空間裡找不到陰影。

石墨筆概念草圖，圖為紐約查帕奎區Chappaqua的 Shamberg House（建築設計：**李察邁爾** Richard Meier）。圖中除陰影外，也可見別具意義的高光與表面光芒。

閃光、高光、陰影與明暗交界處

如同運用明暗技法一般，陰影技法也需要用到明暗調的級數。觀察面的明暗調會依據光源強度與方位而變化，而根據曝光程度，物體的陰暗部與影子處的明暗調會有所不同。

此黑白色調級數的兩極端分別是高光（在此是指紙張的光澤）與陰影。另有超越此級數極端的閃光（屬極明）與漆黑（屬極暗）的比例值，但在此並不列入，因為它們無法用圖畫來表現。

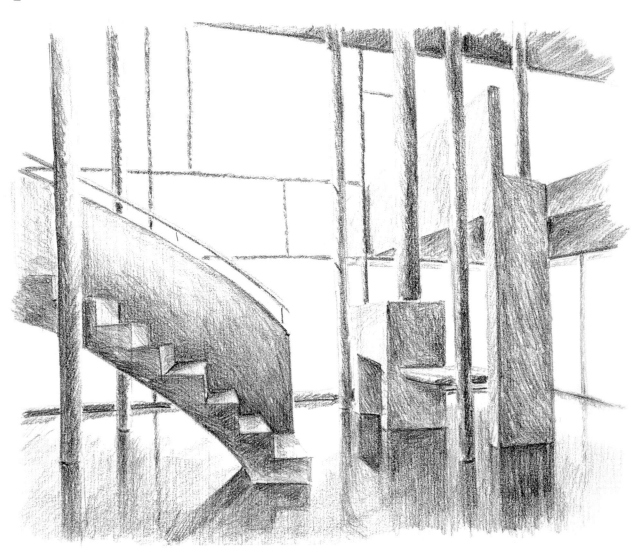

圖畫的氛圍與環境

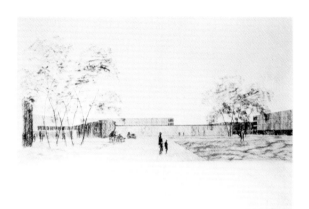

密斯凡得羅（Mies Van Der Rohe） 的炭筆小草圖

在建築繪圖中，人像、車輛與植物等週邊事物可用來說明不同空間的使用目的，並將人類尺度與整合效果帶入自然或人工的預設建物環境之中。它們的表現手法並不一致，在按比例所繪製的圖說中非常簡化，在概念草圖或小草圖中則非常寫實。在此我們僅集中討論在按比例所繪製的圖說的部分，因為其它的表現方法較為複雜，需要經驗的累積。我們必須能夠熟練地運用較為簡化的圖畫方法，而這類方法通常都能適用於建築繪圖之中，只要它的運用不會破壞圖畫的意涵與架構。

人像

因為一開始要先畫骨架，並保持身體各部與姿態的協調一致，所以必須對身體各部位的比例有所認識。我們可以利用一套標準來簡化這項工作的複雜度，也就是以頭部為測量單位，根據此一標準，成年男性約為七至八頭身高、二頭身寬，手臂為三個頭部長，腿部為四個頭部長，大腿與小腿各為兩個頭部長，鼠蹊部約為整體身高的中心部位。

柯比意的模矩（The Modulor），建築標準化中的先驅嘗試之一。

人體部位的
比例標準

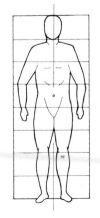

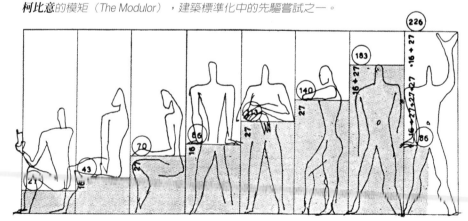

從雜誌中拷貝人物造型有助於練習。選擇視點不同、或高或矮的範例,並觀察不同尺寸與外型的差異所在。

骨架完成後,加上身體其它部位並調整姿勢,其體表應呈球狀或圓筒狀,且在外表添上衣著。有一點要注意的是,一般情況下的建築繪圖無法呈現太多細節,所以在人物表現上抽象比寫實來得好。除了城市環境的研究課程外,大多數情況下會採用姿勢明確且制式化或模糊的人物造型,以避免妨礙建築造型的解讀。在透視圖學中,如果地面呈水平狀態,則景中所有人物的視線應與觀察者的視線在地平線處交會,而且隨著距離增加,人物的高度遞減。我們可以從出版刊物中拷貝許多不同尺寸與姿勢的人物造型來作為練習。

不同表現手法所繪之各種姿勢的人物範例。**卡洛斯・科內沙**(Carlos Conesa)所繪。

卡洛斯・科內沙(Carlos Conesa)的小草圖,座落於洛杉磯的加州航太博物館(建築設計:**法蘭克蓋瑞**Frank Gehry)。在建築學中,人像一直被用來作為尺寸比例的參考。

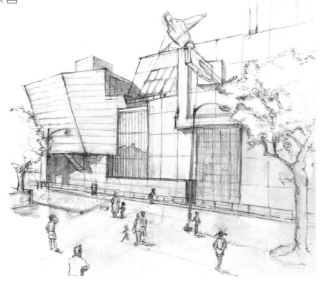

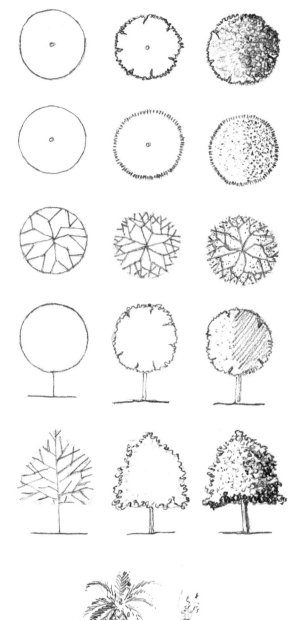

植物

　　根據繪圖表現手法不同，也就是其抽象程度與圖畫呈現型態之不同，我們先確認植物的架構（樹幹與樹枝），然後其體積或外觀，最後再鑑別其數量與樹葉構造。在樹種龐雜的情況之下，則必須先學會畫幾種基本結構（輻射狀或不規則結構、圓形、金字塔形或圓柱形），配合細長或粗短的外觀、均勻或散亂的葉貌、以及清楚或模糊的葉片紋理。

　　其次，假使植物是從地面向上生長，則圖畫中應反應出底部分枝的特徵，愈接近主幹則樹枝會愈粗。

　　最後，即使我們的目標植物不是獨立存在，而是處於群體之中，仍須依照上述標準來作畫，尤其在植物作為背景時，因為線條益形簡化，所以更應如此。

　　一般而言，我們在按比例所繪製的圖說及概念草圖中會採用最簡化的畫法，用最簡潔的方法來表現葉片的構造。但在小草圖中，因為透過一點透視法可以強化距離感，所以同時運用多種不同的畫法來處理從不同距離處所觀察到植物外形。

　　開始時，我們建議先從鄰近地區中最普遍的植物畫起，集中目標在單一獨立的樹木上。先研究樹葉，從形狀上可判斷出構造，之後再畫樹枝以至於整棵樹，再來可以嘗試從不同距離來畫樹林。

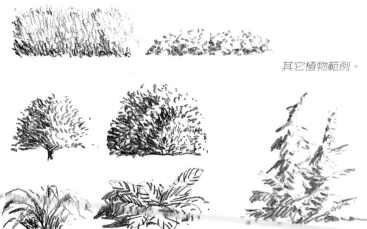

其它植物範例。

從不同的視覺角度觀察到的植物鉛筆速寫。

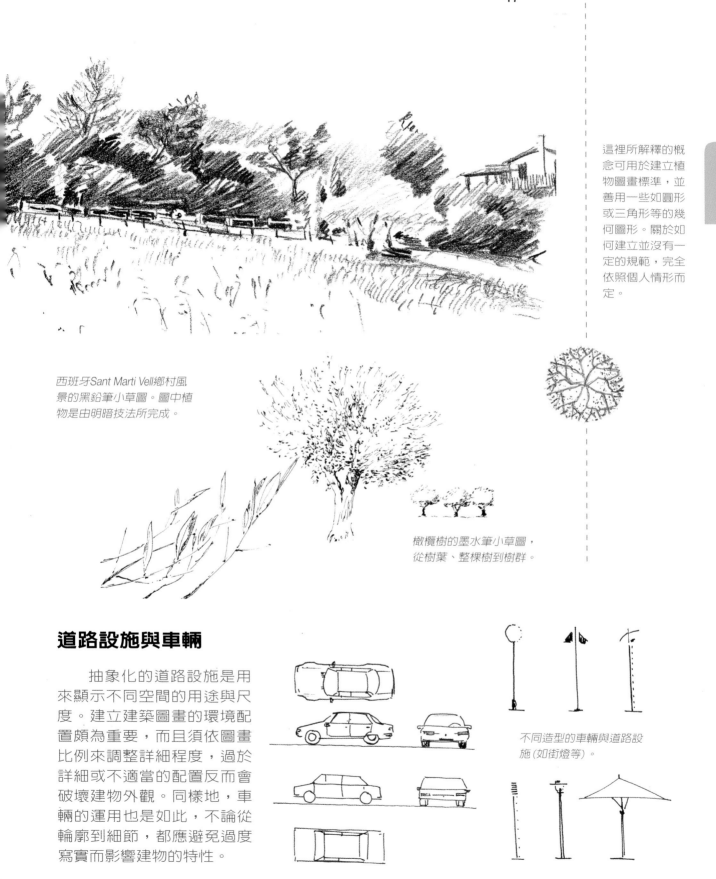

這裡所解釋的概念可用於建立植物圖畫標準,並善用一些如圓形或三角形等的幾何圖形。關於如何建立並沒有一定的規範,完全依照個人情形而定。

西班牙Sant Marti Vell鄉村風景的黑鉛筆小草圖。圖中植物是由明暗技法所完成。

橄欖樹的墨水筆小草圖,從樹葉、整棵樹到樹群。

道路設施與車輛

　　抽象化的道路設施是用來顯示不同空間的用途與尺度。建立建築圖畫的環境配置頗為重要,而且須依圖畫比例來調整詳細程度,過於詳細或不適當的配置反而會破壞建物外觀。同樣地,車輛的運用也是如此,不論從輪廓到細節,都應避免過度寫實而影響建物的特性。

不同造型的車輛與道路設施(如街燈等)。

尺寸、文字與構圖

如前所述,建築繪圖是實物或建築計畫中,將各項設計依其特性,以按特性比例的圖像表現,並以各種不同的繪圖手法呈現。因為許多設計圖是依據按比例繪製的圖說或概念草圖這類過渡中介性質的建築圖畫所發展而來,所以建築師必須更為精確地描述圖畫與實物或計畫之間的關係。在描述目標的尺寸規格及材料時應避免抽象,因此須使用具體的尺寸、註解、文字與符號。而小草圖因較接近實物,所以建築師可以只使用標題與簡要註解。

以鉛筆按比例所繪製的圖說,位於葡萄牙馬亞一獨棟別墅的部分平面圖(建築設計:**艾杜瓦多‧蘇鐸‧摩拉** *Eduardo Souto de Moura*)。圖中包含建物水平切面的尺寸與多種符號。

以鉛筆按比例繪製的圖說，圖為位於葡萄牙馬亞一獨棟別墅的部分剖面圖（建築設計：**艾杜瓦多·蘇鐸·摩拉** Eduardo Souto de Moura）。圖中包含建物垂直向的尺寸。

尺寸

測量提供了目標物的正確尺寸，也豐富了正投影平面圖、立面圖與剖面圖的資訊。而測量值在圖上的位置及呈現方式必須對圖畫本身具有互補作用，不論是在配置上、比重上或數量上等各方面。尺寸值寫在平行於受測目標軸線的尺寸線旁，在尺寸線的兩端標上識別線或識別符號以便區隔；在扇形圖形上會將半徑及扇形角度標在曲線旁。標示圖形某一為全長的測量值稱之為一般尺寸，而只代表部分長度者稱為局部尺寸，另有第三種測量值屬累加型，即測量時從該唯一定點到該為不同距離的一系列尺寸數值。無論採用的尺寸表示法為何，最基本的要點是必須精確，不能模稜兩可，以利他人重製。在繪製一般或建物特殊部位時，應以一般方式標示尺寸。

部分常見建築符號及輔助符號。

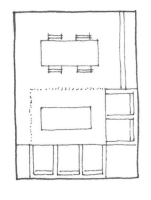

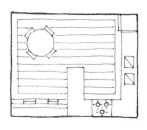

圖形符號

在尺寸草圖中，有時會以符號的方式來標示部分資訊，例如資訊本身尺寸過小時。這些符號的標示物包括特殊設備、入口、樓梯或坡道的上升方向、指北向、或目標的實際尺寸（用圖形比例尺的方式）。這些代表特定資訊的符號大小及位置都應該與圖畫本身配合。

Stairs樓梯

Ramp坡道

North北方

Entrance入口

Contour line
等高線

Graphic scale圖形比例尺

Patio and
ventilation
duct天井與通風口

Down pipe泄水管

Section剖面位置標示線

ß 1 2 3 4 5 6
7 8 9 0 A B C
D E F G H I J L
E M N O P Q
R S T U V
X Y Z A K W

包浩斯 (Bauhaus) 的羅馬字體一覽。

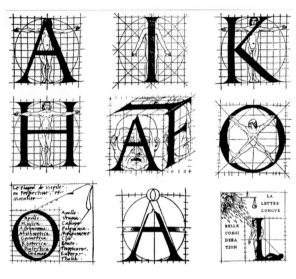

十五世紀**托瑞**(G. Tory) 的羅馬字體一覽。

兩種歷史上的字體範例：從文藝復興到**包浩斯**(Bauhaus)的字體設計。

文字

　　註解用來說明材料特性、建物、投影類型或其它相關資訊，而標題則用來註明圖畫名稱、設計作者、計畫名稱、投影名稱。標題應與圖畫緊鄰，才能形成構圖的一致性且避免混淆。而標題所用的文字是用「畫」的，因此文字本身的大小及位置有一定的規範，文字的色調也會根據重要性而有所調整。

　　畫字的過程中包含畫基本的上下水平導引線，以及區分大小寫用之中間線。因應中間線的位置，文字造型可長可短。

　　垂直導引線可協助安排單一文字所占空間與間距，使得文字與空白能夠平衡，這就是所謂的均一間距。而有些文字比較特別，如i、l、1等或逗號，這時應採用局部間距。文字的比例、方向及中間點位置可以決定該文字的風格，然在徒手畫中我們不強調這些差異性，只要這些文字能易於閱讀即可。另外，文字大小應該在突顯其重要性時不影響到整體圖畫。

A B C D E H I K

a c e g i j l n p s u
b d f g h j k m o r y t

a b c d e f g h
a j k l m n h o p q r s t

畫符號用的水平導引線。在徒手畫中線條不易掌控，所以這些線不宜過長。

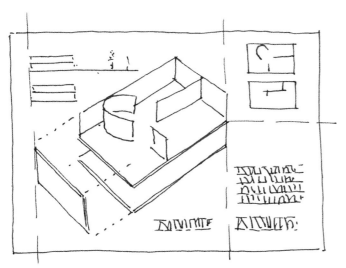

圖面與其補充文字的各種排列設計,這些設計兼顧了視覺平衡、調和與易讀性。

構圖

圖面應該經過有系統地設計,標示符號等應置於其所指示的目標旁。在按比例繪製的圖說中,不論圖畫本身、尺寸、標示或符號都應符合此一原則;在其它類型的圖畫中,則是標題或註解。標題可以依傳統方式置於頁底,或依其它構圖準則來強調對稱、順序或排列。

馬利歐・利多菲(Mario Ridolfi) 按比例繪製的圖說。這是一個在單一紙張中,以墨水筆呈現多種建築類圖的好例子。

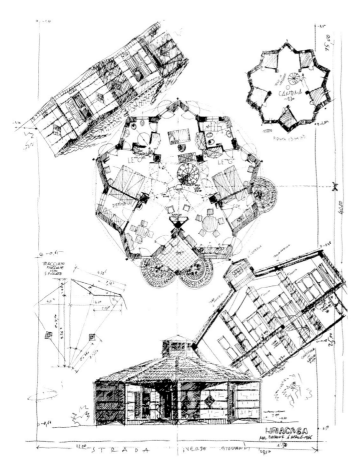

按比例繪製的

圖說

掌控幾何關係
與量度實況

「畫出一條長長的軸線，標上距離，再用三角尺畫上一條與它垂直的線，然後重新判斷一次……」

傑瑞‧布魯納 *(Jerome Bruner)*，
行動、思想與語言 (2002)

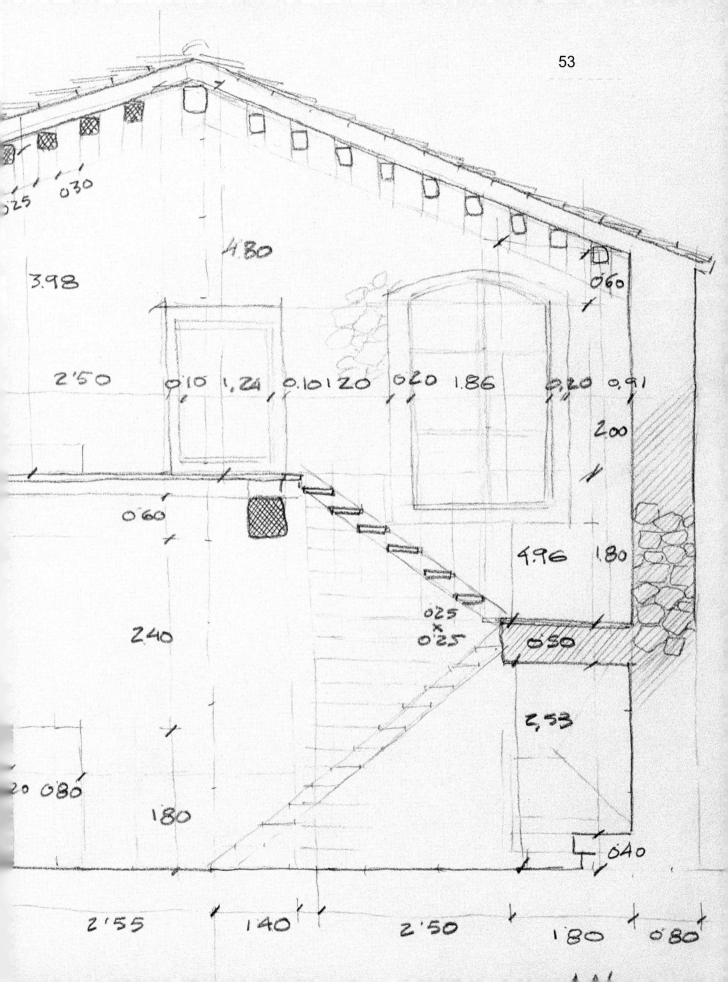

按比例繪製
的基

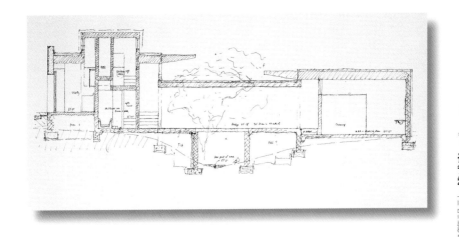

建築設計：錢威廉 Williams Tsien
按比例繪製的圖說，圖為亞利桑那鳳凰
城沙漠區中一棟房屋的剖面圖圖。

本原則。
按比例繪製的圖說
是一種徒手畫。

它運用輕快的筆法與易於使用的工具來繪圖。按比例繪製的圖說，目標在於表達建築設計的基本特性，基於該設計的尺寸與材料而按比例描繪出設計圖。這是一種具有技術性的專業繪圖，利用線值、線條、測量值及註解來呈現建築設計或實物，運用完全徒手的方式來繪製投影圖、平面圖、立面圖、剖面圖等，它也許欠缺部分圖畫精密度，卻不失嚴謹。因此，按比例繪製的圖說在投影法上必須嚴謹，各投影圖間應有一致性的對應關係，而且目標物的幾何尺寸必須精確。

圖畫 系統

圖內說明了在正投影中各頂點如何投影到各平面上(90°)

任何建築元素都可藉由圖畫系統繪出平面圖像。在圖畫系統中，正投影、軸測投影及線性透視圖法最受重視。正投影與另兩種投影法不同，它同時利用多個視點所得產生多個圖像，所以要了解目標物的整體概念時必須綜合各個視點所得。而另一方面，其它兩種投影法僅利用單一視點，因此視點所得與實際物體相似；然軸測投影中，投影與實物的邊線始終呈平行，而線性透視中，只有目標物正面的邊線呈平行，其它則交會於消失點。

不同視點的圖畫

正投影的基本概念是從無限遠的視點向物體作投影，而且每個投影面相互垂直，因此根據投影方向有上、右、左、下、後等外在視點。這些相互垂直視點圖稱為立面圖，可分為正面、側面，或依其方位而分為東、南、西、北面，上方投影者稱為頂面（roof plan），集中這些立面圖可以得出建物的外觀。

物體的投影圖

屋頂垂直投影所得之頂面。

水平向投影所得出的四個立面圖。

建物內會產生不同大小的空間,可以藉由垂直切面與水平切面來呈現。垂直切面顯示空間的不同高度與不同樓層,水平切面顯示不同空間的配置及用途、進出口與通道的關係。

垂直切面稱為剖面,剖面會隨著切面位置不同而有橫剖面或縱剖面之分。切過空間內其它元素的特定剖面,可能會有助於了解空間的設計,我們會在平面圖上標上記號來指出該切面位置。

當建物外形非常對稱時,剖面位置就可與對稱軸一致。

水平切面稱之為平面;結合不同高度的平面可構出整個空間容積。在平面圖中,我們可以在距離樓板面約1.5公尺(5呎)處作切面,以便區分門、窗、家俱與牆。

在這些頁中所提的觀念必須特別注意,尤其是從不同視點觀察單一建物所得的不同圖畫,因為它們是正投影的基礎。

為了觀察內部,必須作特殊切面。

不同切面投影所得的圖畫。

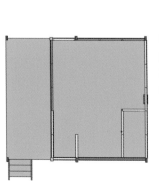

平面圖
空間的平面圖是從水平切面做垂直投影所得。

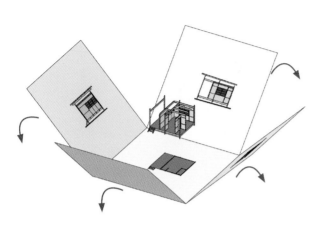

圖畫規範

　　圖畫規範源自於對建築圖畫語言標準化的需求，以求放諸四海皆準。

　　例如，所有用來界定平面、輪廓邊界及可直接觀察到的線段都應該用實線來繪製，而虛線則應用於被切面所遮蔽或無法直接觀察到的線段上；否則，畫面中過多的線條會影響圖畫的解讀。

視圖排列

　　視圖排列的規則非常簡單，第一種是以樓板平面為中心，將其它投影面視圖向下拆開，就好像把花的花瓣弄平一般，但這種方式會造成影像顛倒的情形，使得觀察者必須改變位置或旋轉紙張才能了解原圖設計。第二種方式可以解決上述問題，也就是以屋頂面為中心，將其它投影面向上扳平，如此一來可以避免上下顛倒等情形。另一種方式是將投影面一個接著一個排列，有如手風琴一般。當建築結構太過複雜，特別是非六面立方體（邊角非直角）時，可運用相關輔助視點或投影，但前提是它們必須定義明確。

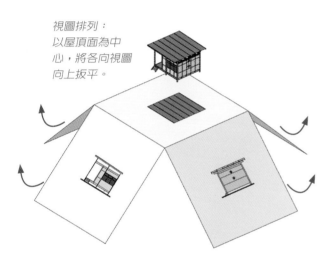

視圖排列：
以屋頂面為中
心，將各向視圖
向上扳平。

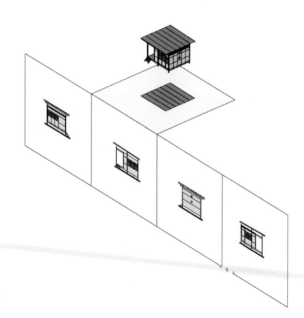

各視圖連續排列。

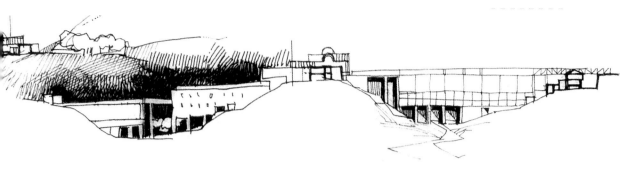

描繪基地

　　建築繪圖的另一特點是，建築物植基的地點為地表，即空間模型中的水平座標軸。地表的狀態並非完全水平，在此我們利用一種稱為立面圖的簡化正投影法來表現。此法運用等高線或地形中不同高度的橫剖面來顯示地形，並採用多個縱剖面來補充說明建物高度與周遭環境的關係。

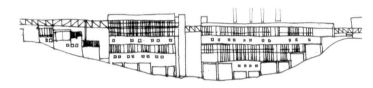

艾米利・多納特(Emili Donato) 按比例繪製的圖說，圖為CIAC（位於西班牙Santiago de Compostela）的剖面圖，該建物植基於非常不平坦的地點上。

利用等高線與縱剖面來表現基地。

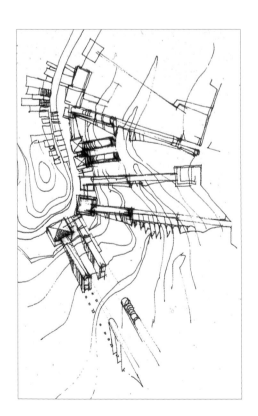

艾米利・多納特(Emili Donato) 按比例繪製的圖說，圖中顯示CIAC（位於西班牙Santiago de Compostela）的曲線。

　　軸測投影法顯示建物從外在視點所產生的獨特觀，此法沿單一方向投影，所有投影線相互平行。投影方向與投影面垂直者，稱之為正軸測投影；投影方向與投影面呈斜角相交者，稱之為斜角軸測投影。軸測投影法與正投影法之不同在於觀察者僅由單一面向解讀建物，且此面向與建物的標準六面向（上下左右前後）均不同；軸測法的投影圖中，線條依舊相互平行，只是角度非實物角度。軸測投影圖的各參考軸一般而言不呈直角相交。

軸測投影法
的基本法則

正軸測透視

　　這類透視中最常見的是等角投影法(isometric)，即參考軸的三個角度都相等；雙等角投影法(diametric)也很常見，它其中的兩個角度相等；三個角度都不等的稱為不等角投影法(trimetric)。為求方便，我們在此僅就等角投影法作探討。畫此種投影圖需要一組參考軸角度與一特定投影方向，最直觀也最常見的參考軸角度是120度，不過這種角度會產生不便之處，即當建築結構非常對稱時，會造成過多的線條重疊與部分程度的視覺混淆現象。

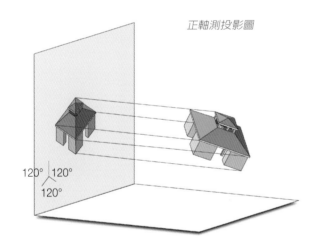

正軸測投影圖

120° 120°
120°

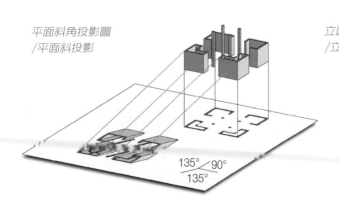

平面斜角投影圖
/平面斜投影

135° 90°
135°

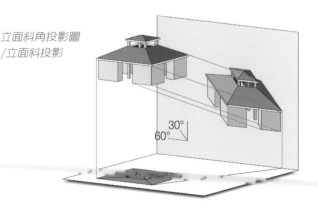

立面斜角投影圖
/立面斜投影

30°
60°

房屋露台(去除屋頂)的平面斜投影圖，**法蘭克洛伊萊特**(Frank Lloyd Wright)的住宅。

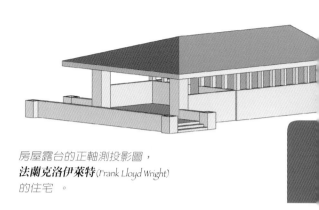

房屋露台的正軸測投影圖，**法蘭克洛伊萊特**(Frank Lloyd Wright)的住宅。

房屋露台的剖面斜投影圖，**法蘭克洛伊萊特**(Frank Lloyd Wright) 的住宅。

斜角軸測投影法

　　這類透視中，建物之一參考面與觀察者之參考面平行，投影線與參考面呈有角度相交，但投影線仍相互平行。此類透視圖包含斜角立面（立面或剖面與紙張平行）以及斜角平面（平面與紙張平行）。畫此類透視圖時，將立面、平面或剖面中的邊線向下或向上延伸，形成一特定角度，理想上最好介於30度到60度之間。角度的範圍雖然很廣，但適當的角度有限，適當的角度才能讓人易於解讀投影圖，所以直覺徒手作畫時應更加留心此點，而這需要練習與經驗累積。

德國一獨棟別墅的等角投影圖，**大衛·齊普菲爾德**(David Chipperfield) 所繪。

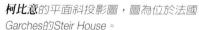

柯比意的平面斜投影圖，圖為位於法國 *Garches* 的 *Steir House*。

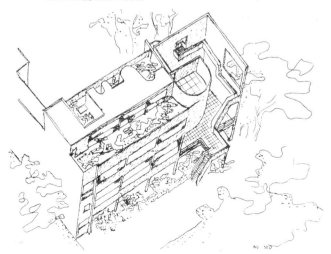

軸測投影中的
按比例所繪製的圖說

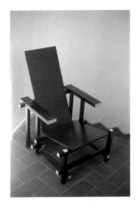

李日文斯椅(Ri-
etveld Chair)之
鉛筆素描正射透視
示意圖。

李日文斯（G.Rietveld）所
設計之椅子。

軸測投影法比正投影法直觀且簡單，只需一張圖就能說明整個建築構造。雖然軸測投影中的角度與實物不同，但它保存了線條平行與比例相等的特性，因此在實務上頗為普及，例如我們在按比例所繪製的圖說中能從一個較高的視點來描繪與測量建物的各個部位，並維持它的比例。一般而言，因為傢俱、裝飾品及建築細節的相互關係非常重要，需優先考量，所以最好能清楚地描繪出來。

推薦的軸測種類

最常用於按比例所繪製的圖說的是等角投影法、平面斜投影法與立面（剖面）斜投影法。等角投影法的角度呈現與一般觀察的角度相當接近，不過圖中角度仍非實際角度，且圓形圖樣會變成橢圓形。如果有前述考量，特別是平面圖資訊充分的情形下，最好選擇投影夾角介於30到60度之間的平面斜投影法。前述的兩種方法都可以估量尺寸，但只有在平面斜投影法或其所衍伸的立面（剖面）斜投影法中，尺寸值與角度才會維持在參考面上。把尺寸值置於參考軸旁會相當有助於判讀。

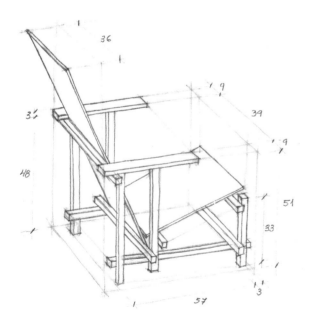

設有玻璃和設有實木之
木門水平剖面鉛筆素描
示意圖。

錢威廉(Williams Tsien)之傢俱設施按比
例所繪製的圖說，左為等角投影，
右為平面投影。

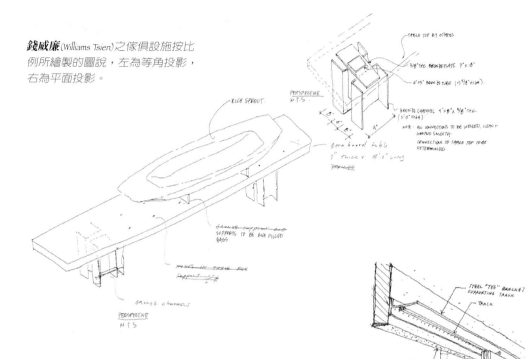

傢俱設施之按比
例所繪製的圖說
普遍使用軸測視
點，不過附有尺
寸值及註解的立
面(剖面)斜投影
法亦可採行。

　　為呈現尚未興建的建築設計時，建議可描
繪整棟建物懸空的按比例所繪製之圖說，來解
說每個不同部位之間的關係。初步空間判讀的
最普遍方法，是只用些許的尺寸值或是結構或
裝潢說明。

　　等角投影是最普遍的投影法，理由如前所
述，等角投影中建物的扭曲程度不高，也較斜
角投影直觀。等角投影通常也會附上其它關於
平面及立面的輔助圖說。

以鉛筆所畫由細部
設計圖，是由剖面
轉繪成的軸測投影
圖，圖中顯示一玻
璃木門的縱剖面。

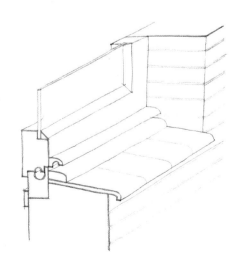

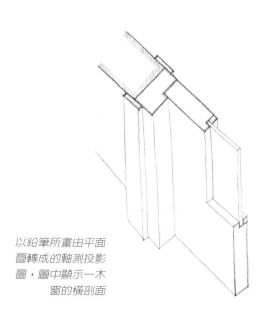

以鉛筆所畫由平面
圖轉成的軸測投影
圖，圖中顯示一木
窗的橫剖面

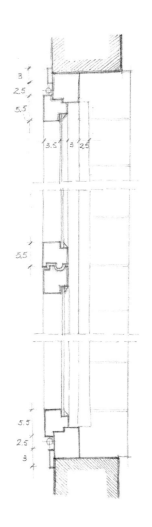

比例與
細部詳圖

　　每個建築元件都有其尺寸規格，經由圖畫標準來呈現，像平面圖就是基於所測量的尺寸依比例所繪出。根據測量的尺寸，實體建物的一公尺或一呎在圖中可能僅為其原長的一半（1/2）、五分之一（1/5）或百分之一（1/100）等；當圖的比例尺為1：100時，即代表實際建物為圖中建物尺寸的一百倍。這就是工程繪圖中測量比例的觀念。

相對比例

　　畫建築尺寸草圖時，首要考量為目標物與圖畫紙張的相對比例，此比例可稱為視覺比例、圖示比例、或感知比例。要畫的目標物愈大，簡化程度愈高、詳細度愈低。相反地，對詳細度的要求愈高，目標物的圖畫大小就必須愈大；換句話說，視覺或圖示比例、以及測量比例就必須愈大。

木窗橫剖面的鉛筆細部平面圖。為維持圖畫的詳細度，如圖畫目標的長度過長，可用虛線隔出空白以取代中間區塊。

依不同比例所繪之平面圖，在不同尺度的圖中門、窗、牆的簡化程度不相同。

此鉛筆草圖顯示夾板門板的平面細部。

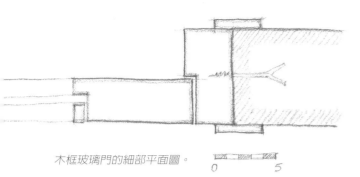

木框玻璃門的細部平面圖。　0　　　5

木窗縱剖面圖(A)
木框玻璃門的縱
剖面圖(B)

　　按比例所繪製的圖說中的比例概念有點不同，畫尺寸
草圖時不使用刻度尺作為尺寸依據，而是採用某一標準或
圖示比例，此標準或比例的基準可以是鋪路石板、柱子或
其它會重覆出現的建築元件。

　　至於細部圖說則以下幾種不同的比例繪製：實際比例
(1/1)、詳細比例、特定元素用的局部比例、以及整體比
例，藉由這些不同的比例所畫的圖說，可以提供不同層次
的精確度。另一種方法是用參考圖示作為測量基準，例如
人物或傢俱(床或桌子)，它們的尺寸比較容易判別，這種
方法稱為人類尺度。人的高度或觀察者的高度、人的步
伐、足距、手寬都被用來作為衡量的標準，將簡化的人物
運用在草圖中以顯示圖畫的相對比例。

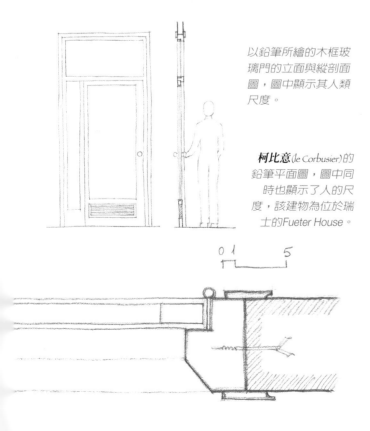

以鉛筆所繪的木框玻
璃門的立面與縱剖面
圖，圖中顯示其人類
尺度。

柯比意(le Corbusier)的
鉛筆平面圖，圖中同
時也顯示了人的尺
度，該建物為位於瑞
士的Fueter House。

0 1　　　5

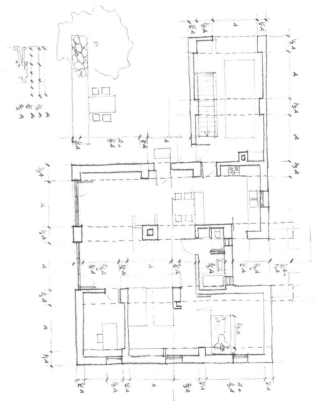

空間
測量

　　所謂的測量，就是根據一套常見且公認的尺寸標準來估算長度，因此在測量的過程中，需要使用「尺」這種能提供標據數值的工具。測量空間或建築形體是作畫前的基本步驟。進行徒手畫的過程中，依據觀察者的認知與對比例的直覺判斷，將各種附有測量尺寸數值的垂直投影圖（平面圖、立面圖、剖面圖等）一一繪出。這些圖都是二維且與目標建物呈等比例，因此在這些圖說中，不論圖形或數值都必須非常準確。

有時我們測量時可以分段進行，特別是在測量高度時。

測量

　　開始測量前必須先分辨清楚「方位測量」與「距離測量」並不相同，這裡的測量指的是建物各個不同部位的距離測量，但只有距離測量值並不夠精確，還必須包含方位或角度。

　　測量時可採用各種不同的方法及工具，主要取決於測量範圍的大小。

　　第一種是平面圖的一般水平測量，所用的工具是較長的柔性捲尺（皮捲尺）；第二種是局部測量，局部測量必須有一個原點作為參考點，所用的工具是較小的剛性捲尺（鋼捲尺）。柔性捲尺只能測量較矮的高度，因為它在拉長時容易下垂；有個解決方法是將測量距離分為數個區段，分段測量。

測量垂直距離時，較常使用剛性捲尺或小型的電子尺。

測量時可以利用步幅寬度，或計算鋪路石板、邊線等物來作為輔助，這些方法雖然不能提供準確的數值，但都有助於完成草圖階段的比例。

測量高度超過3公尺（10呎）時，通常在地面採用柔性捲尺或電子尺。如果可登上屋頂，就可以從上將捲尺垂下，不過這個方法還是有些不便，因為居中的尺寸不易測量。

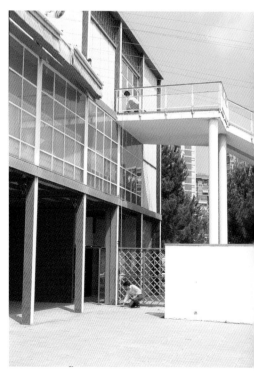

Croquis originales

Josep Antoni Coderch之按比例繪製的圖說，圖中所示為Ugalde House I（位於西班牙巴塞隆納）之週遭林地。

有時素描簿也有助於作直角測量。

測繪

　　在受限空間中測量角度時，不使用複雜的測量設備（如測距儀），或其它用來測繪的工具，然工程製圖用的分度器等工具也不堪用，因此我們採用三角測量—利用角度兩端距離及第三參考點來計算延伸尺寸。將前述步驟應用在每面牆上就能完成正確的草圖。

　　有個方法可以利用捲尺判斷兩牆所夾角度是否為直角，訣竅在於找出一三角形，其三邊分別為3、4、5公尺（或英呎）。首先將捲尺置於兩牆夾角角落的地面上，接著沿著一側的牆量出3公尺（或英呎）的距離並畫上標記，然後沿著另一側牆量出4公尺（或英呎）的距離並畫上標記，如果兩標記點的直線距離為5公尺（或英呎），則此夾角為直角；如果大於5公尺（或英呎），則夾角大於90度，反之則小於90度。計算傾斜角度的方法也很類似，只要測出三角形的斜邊及高即可。如果牆面彎曲不平時，則需要採用數種方法來解決，首先定義直角參考格或執行等距空間三角測量，接著沿著一水平線測量牆上不同的點。要找出圓形物（如柱子）的半徑比較容易，只要將其圓周除以2π即可得。

Josep Antoni Coderch之鉛筆按比例繪製的圖說，圖中所示為Antoni Tapies's studio（位於西班牙巴塞隆納）之外觀。

運用兩端點與第三參考點間的距離是最簡單的解決方法，因為三角形是唯一不需角度的輔助就能組成的多邊形。

只要測量傾斜地面兩端點的牆高與牆面長度，即可算出傾斜角度。

定義直角參考格後，沿著同一水平線測量彎曲牆面上的各個不同點。

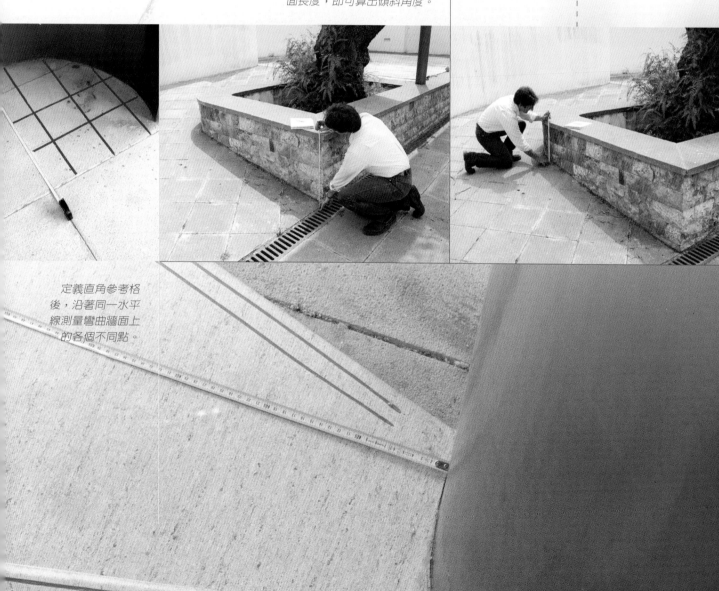

按比例繪製
的圖說步驟

第一步是空間檢測，注意空間線條是否呈直角相交或有些許歪斜；注意是否有如鋪路石板、柱子等反覆出現且可供作為人類尺度依據的物件，如果沒有，也可用步幅來作為測量依據。之後，將繪圖紙或製圖紙分為數個區塊，分別繪製各種不同的投影圖：平面圖、立面圖、剖面圖等，將平面圖置於最中間區塊。

對空間大小有了概念且確定如何安排投影圖之後，接著以平面圖中的單位寬度（步幅或鋪路石板寬度）為準，將紙張寬度劃分為數個單位寬度，同時為每個立面圖（假設高度2.7公尺，一步幅為90公分）多加三單位寬度，在每一側均多留兩單位以上寬度作為標記之用。輕輕地將因劃分單位寬度所形成的格子畫在紙上，作為草圖的基底，畫圖的順序是先平面後立面。不同線條（構圖線、對稱軸、分隔線、牆面等）的濃淡應有所區別，而隱藏線及投影線可用虛線來表示。

假如空間本身構造非常對稱，則草圖可以予以簡化，例如將平面圖分為兩半，一半畫屋頂，一半畫樓板，或是一半畫概要輪廓，一半畫樓板細部。

路易塞特(Josep Lluis Sert)所設計之the Pabellon de la Republica (位於西班牙巴塞隆納)之入門一景。

大門細部構造。

1. 用輕微的筆觸將區分物件的線條畫在格子上。

2

2. 確立整體構圖，選定線條濃淡。

3. 描繪相關細部建築構造。

正式畫圖前，應根據目標物的參考尺寸（亦即格子大小），在不致對其他的圖面形成干擾的條件下，用極淡的線條完成大致構圖。

3

最後是處理尺寸標示。先標整體尺寸，再標局部尺寸，標尺寸時沿著圖的邊緣進行標識，這樣一來在讀圖時就不必旋轉紙張。草圖完成前的最後一步是調整圖形比例，亦即草圖必須依據單位寬度而呈現正確的比例，因為圖上標有尺寸，任何比例上的疏失都會顯而易見。

尺寸線與標註只是作為補充說明之用，所以它們的大小及比重效果不能強過主圖。

紙張上的剩餘空間可以用來描繪主圖的細部構造，或是提供文字說明；可以在這些輔助資料上加以註解，讓資訊更清楚。

4. 完成圖應該精確但不呆板，圖內牆面、物件及細部構造應清楚呈現，並附有尺寸及標示。

4

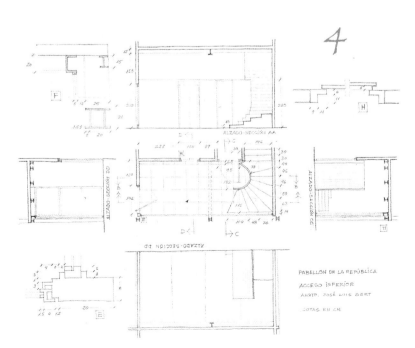

誠如本章開頭介紹所述，按比例所繪製的圖說是一種在表現手法上，有別於工程繪圖的圖畫，它運用線條濃淡粗細、光影明暗、尺寸大小、註解說明來闡述一個建築設計方案，其中雖然也使用一般的投影法，但作畫時是採徒手畫法，而且對於內容物的描述更重於圖形的精確。

建築用按比例
所繪製的圖說

傳統上按比例所繪製的圖說，是用於測繪與記錄現存建物，或作為與實際建築行為間的橋樑，它有如紙上建築一般，運用獨特的執行模式、精確度及方法來完成。按比例所繪製的圖說是一種具有操作程序的圖畫，一步完成之後接著下一步，必要時佐以測量值、標記或其它細部說明；整個作畫過程是從大到小、從粗到細，每一步間區分明確且易於增列資訊。因此，按比例所繪製的圖說兼具了實用性與藝術性。

北向立面

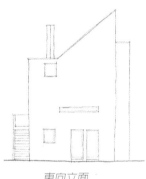

東向立面

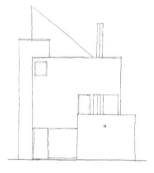

西向立面

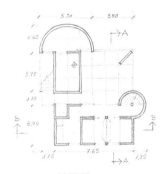

地面房

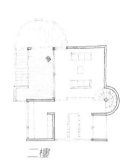

二樓

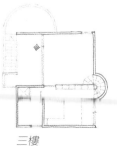

三樓

Gwathmey House 格瓦斯梅（*Charles Gwathmey* 設計，位於紐約 *Amagansett*）之立面鉛筆草圖。

圖上建物之樓板平面鉛筆草圖。

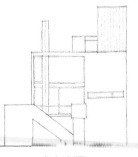

南向立面

按比例所繪製的圖說之功用

隨著攝影與專業出版的普及，建築、測量及繪圖上的按比例所繪製的圖說傳統已漸形式微，然對任何研習建築之人而言，它依舊不可或缺。

在專業領域之中，按比例所繪製的圖說在建築的初步階段、收集空間初步測量數據或現有建物資訊上，仍持續扮演重要的角色，軸測投影更是經常被用於呈現建物全貌、實體感、各部物件相對關係、或是組合建造的過程。

按比例所繪製的圖說非常適用於整體重於細部的情形下，也適用於模組化構造、或由複雜形狀組合而成的建物，這些情形下按比例所繪製的圖說毋需太精確，也毋需過於完整；此時通常採用等角透視法，因為此法相當直觀，可以作為其它視點圖、圖示與註解的輔助。

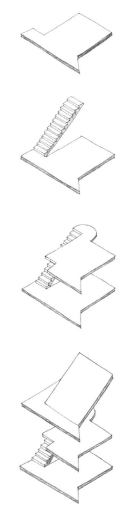
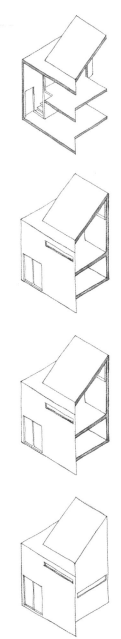

Charles Gwathmey's studio（位於紐約*Amagansett*）之墨水筆草圖，採正軸測投影法。圖中顯示建築各部物件的組合過程。

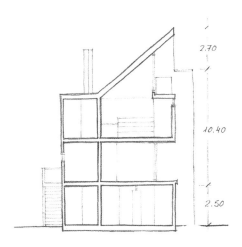

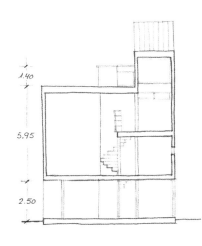

*Gwathmey House*剖面之鉛筆按比例所繪製的圖說。

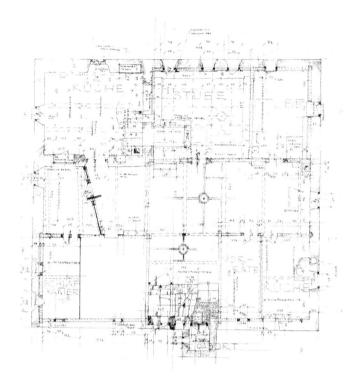

典型瑞士山屋平面按比例所繪製的圖說，
彼得容策(Peter Zumthor)所繪。

設計師按比例所繪製的圖說

當按比例所繪製的圖說僅供私用時，我
們並不太講求圖畫品質。然而，有些設計師
喜歡用按比例所繪製的圖說來發表建築計劃
或展示某些類型的建物，如流行風、歷史
風、復古風、或精工完成的建物。

代表例是由彼得容策(Peter　Zumthor)所繪
之經典草圖，圖中展示一典型瑞士山屋的平
面及細部構造。另一例是由Ludovico　Quaroni
指導的一群建築師手繪之建築計劃圖樣本，
這些樣本包含了各種平面圖、立面圖與剖面
圖，從中可看出義大利現代主義在建築文化
上的影響。

The village of La Martella（位於義大利*Matera*）之按比例
所繪製的圖說，*Ludovico Quaroni* 所繪。

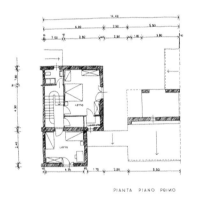

PIANTA PIANO PRIMO

PROSPETTO ANTERIORE

PROSPETTO POSTERIORE

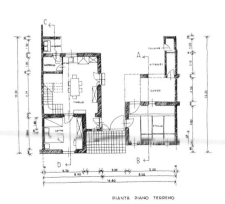

PIANTA PIANO TERREHO

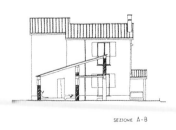

SEZIONE A-B

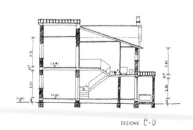

SEZIONE C-D

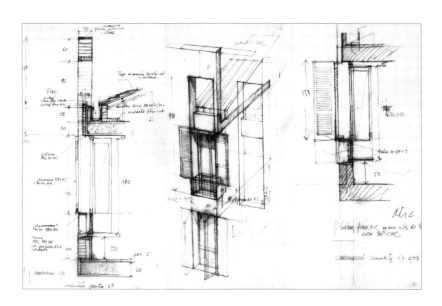

卡那雷塔斯 (Canaletas，位於西班牙Cerdanyola del Valles) 一房屋外觀與木造部分之細部按比例所繪製的圖說，**艾米利多那特**(Emili Donato) 所繪。

　　在建築計劃初期階段時，採用按比例所繪製的圖說，對於最後階段細部建築解決方案的分析與概念解說會有很大的幫助。在按比例所繪製的圖說中幾乎結合了所有的元素：線性筆劃、目標概念的文字說明、標記、線條比重、光影明暗以及陰影。

　　在本頁所刊之二例均呈現細部構造，不過也都明白地顯露出重要的個人風格。雅各布森 (Arne Jacobsen) 與艾米利 多那特 (Emili Donato) 均對建築設計中的部分物件作細部分析，然個別技巧與圖像資源使用的差異，使得詮釋上產生極大的不同；不過就建築內容而言，兩者的建築語彙仍然相同。

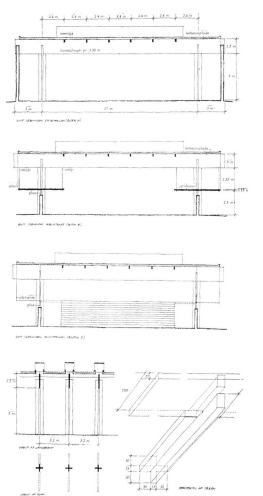

英國牛津大學St. Catherine's及Merton學院之剖面及建築細部按比例所繪製的圖說，**雅各布森**(Arne Jacobsen) 所繪。

運用
按比例所

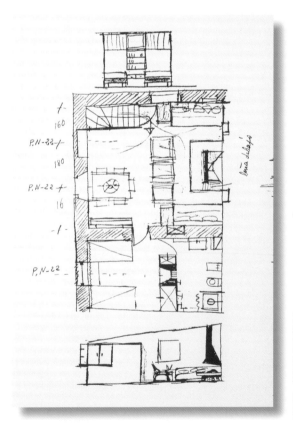

一房屋（位於西班牙Girona，Cadaques）
復原之按比例所繪製的圖說。
Josep Antoni Coderch所繪

繪製的圖說。

一般
案例

繪製按比例所繪製的圖說時，依據建築模型的內容風格與複雜度，可能遭遇的狀況各有不同。

在典型的按比例所繪製的圖說範例中，我們先從一形式複雜的室內空間範例開始介紹；第二例為一紀念建物的室外空間與天井，包括周遭植物與外觀；最後一例為一歷史古蹟之復原，當中呈現了在傳統建築結構上的現代增建部分。

室內空間範例

*Escuela Tecnica Su-
perior de Arquitectura
de Barcelona延伸建
物之外觀。*

*Escuela Tecnica Superior de Arquitectura de Barce-
lona延伸建物（Josep Antoni Coderch所設計，位於
西班牙巴塞隆納）中休憩自修區之內景。*

這裡介紹的例子是Escuela Tecnica Supe-
rior de Arquitectura de Barcelona延伸建物的一部
分，由J. A. Coderich於1979年所設計。設計
者本人在過去職業生涯的數年間，開始運用
原有建物的稜鏡造型與其它基本造型的堆疊
並列，形成建物與周遭環境間的一種過渡變
化。他將造型設計成有如波狀垂直圍欄，在
室外空間貼上瓷磚，在室內敷上白灰泥，再
結合具不規則稜鏡樣式且橫置於窗台盆景之
上的黑色木工，呈現出綠意流洩之概念。整
體給人的感覺就像一系列曲線造型的流體空
間，當中產生非常具想像色彩的連續空間，
及明顯的光彩變化，建物表面自低角度沈浸
於所有自然光與部分人工照明之中。這些設
計的牆面將室內外空間阻隔，以促使學生集
中注意力。

鉛筆草圖中顯示相對於周遭環境的空間痕跡。

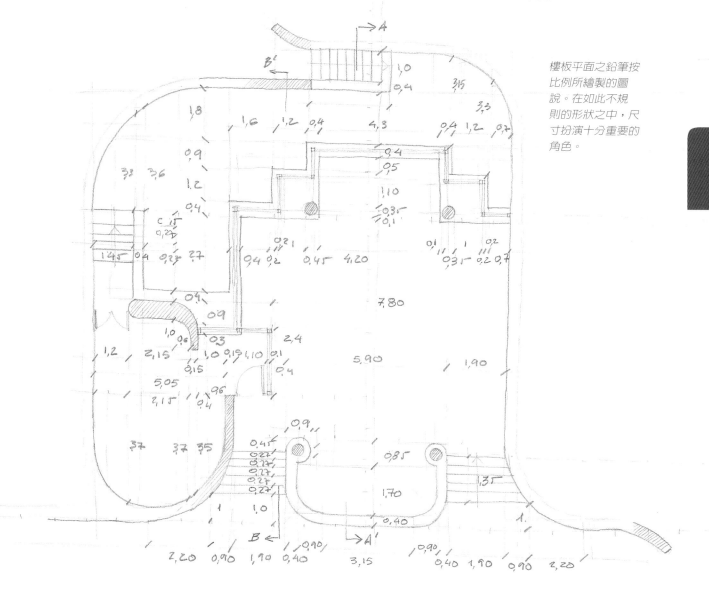

樓板平面之鉛筆按
比例所繪製的圖
說。在如此不規
則的形狀之中，尺
寸扮演十分重要的
角色。

焦點與遵循步驟

　　在畫此室內空間的一系列按比例
所繪製的圖說時，是以作為休憩自修
區的部分前廳為中心，從此中心點出
發可以順利向其它空間延伸。進行此
一步驟時需要作初步的戡測－以步幅
測量畫出單位寬度的格子，如此而來
的參考架構有助於找出各個區塊的焦
點，及了解整個計劃的大致順序與比
重。

　　為形狀如此不規則的空間測量尺
寸並繪製草圖是項挑戰，主要在於

如何設定參考軸以善用變化多端的曲
線；更進一步的挑戰在於如何將一系
列不同場景的局部草圖結合，整座建
物的細部草圖並無法在一張11x17平
方英吋（297x420平方公厘）的紙張上呈
現。

　　整體建物的部分標準參考軸是沿
著大廳的直線主幹，其它個別場景的
特定參考軸則有如枝幹，與出入口、
建材、邊界、或斜坡等方向一致，必
要時可以在地面以粉筆標識。

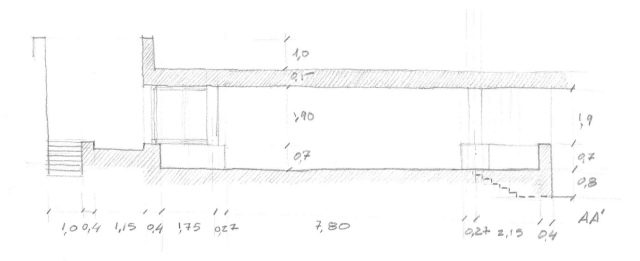

前頁圖中A-A'區段之垂直空間按比例所繪製的圖說。

　　用步伐或捲尺確立參考軸之後在紙上註記。第一次估算時，測量從牆面到參考軸的距離並繪於紙上。接著，用略微標準的形狀來畫目標場景，此形狀的線條顏色必須極淡。假如目標物的複雜度過高，可以使用一張以上的紙張來繪圖。

　　此時，我們可以從參考軸一眼看出外牆在曲度或方向是否有變化。沿著參考軸，每一公尺、英呎或步幅測量乙次距離，複雜度過高時多增加測量次數，每段曲線的至少頭尾端點與中心點都應量測。第二階段的修飾過程中，用極細的鉛筆、極輕的力道畫曲線及完成按比例所繪製的圖說的底稿。

B-B'區段之鉛筆按比例所繪製的圖說。

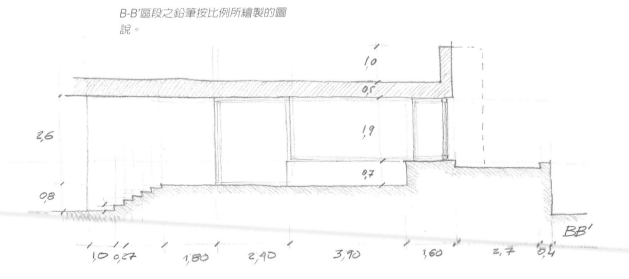

基本架構完成後，繼續繪製草圖的細節部分；畫在草圖邊緣的細部能顯示出建物的獨特之處。接著，用不同的筆觸與粗細濃淡不同的線條來表現不同區段的外牆、不同高度的變化、以及不同建材的接合。完成之後，因尺寸已測量至外牆，所以應標記參考軸，必要時也需定義中間值。在曲線區域中，使用捲尺時測量至原點間的尺寸。

在另一紙張上繪製平面圖中所標示出的剖面草圖。首先將區段上的點全部複製，在確立此區段的高度後就可以完整地畫出剖面草圖。

在此僅提供幾張最能代表此設計之獨特性的草圖以供參考，包括平面圖、兩個剖面圖、與兩細部圖–鉸鏈窗木及曲面牆之一部。

某些細節部分所應提供之資訊過多時，最好在旁另外繪製一專屬說明的圖說，否則圖面將會由於過度複雜而變得難以判讀。

弧形空間之一部。此一鉛筆圖中提供尺寸標識方法等資訊。

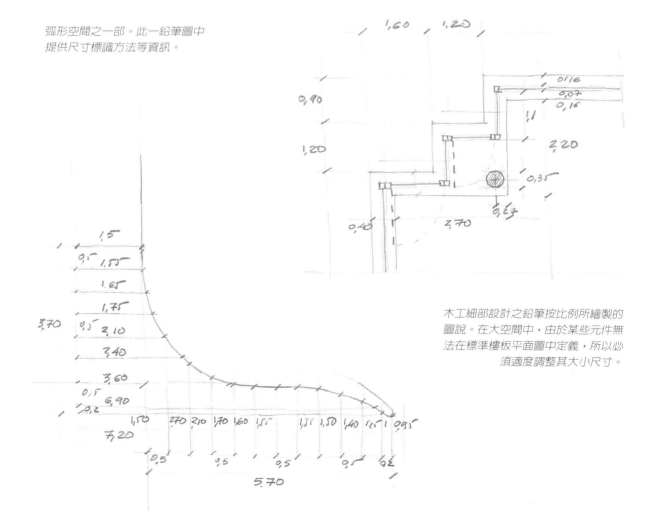

木工細部設計之鉛筆按比例所繪製的圖說。在大空間中，由於某些元件無法在標準樓板平面圖中定義，所以必須適度調整其大小尺寸。

室外空間範例

這裡介紹的按比例所繪製的圖說,室外空間範例是當代藝術研究中心(Centre d'Estudis d'Art Contemporani)的天井,此建物隸屬米羅(Joan Miro)基金會,位於西班牙巴塞隆納,為路易塞特(Josep Lluis Sert)於1975年所設計完成。天井位居建物中心,四週連結了數棟展示大廳,因此天井成了視覺與空間的連結點。

研究此一範例時,應把重心擺在設計圖上,即具有各種不同材質物件的地板平面圖,以及不含室內建築細部的四個立面圖。

詳細過程

第一步先確認地板平面圖為一邊長15公尺(49英呎)的正方形。如果地板平面畫得小一點,就可以把其它的視圖畫在平面圖的周圍,但因其尺寸的關係,草圖中尚需包含其它較大的圖面,所以無法使用一般大小尺寸的紙張來作畫。

米羅(Joan Miro)基金會之內部天井。

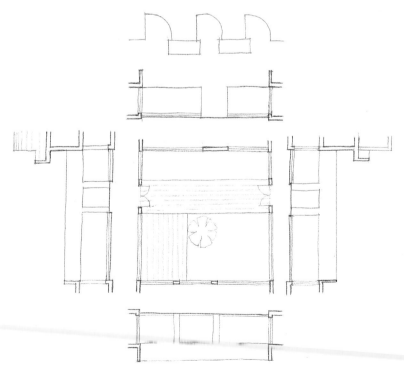

標準鉛筆草圖。第一步先依據傳統方式排列目標物的各向視圖。

博物館內部天井之
鉛筆參考草圖。

本例所提之幾
何構圖方法在
其它案例中並
不一定適用,
有時建築元件
並非依幾何方
法所組合,因
此對此法毋需
過度執著。

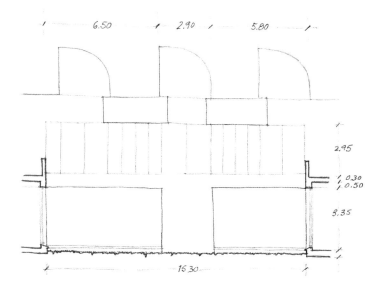

6.50 2.90 5.80

2.95

0.30
0.50

3.35

15.30

較大的草圖提供更多的
平面細節以及外部的主
要立面。

　　由正方形開始作畫,當中包
含有許多不同的鋪面及植物;圍
繞在植物四周的牆壁要增厚,並
標示出實體及開口;根據選定方
向畫出四張立面圖,依比例顯示
高度,定出通道口、牆壁以及挑
樑。

　　選出四張立面圖中最具代表
性之一,儘可能加強其精確度,
分析其幾何構成、模組關係及牆
面退縮的接頭,以便掌握草圖的
配置與比例關係,然後依此法繪
製比例較大的草圖,將細節部分
及各區段的窗戶配置等均繪入。
在與此立面圖相關的平面圖上,
詳細畫出鋪面、植物,同時加強
牆、門、窗的標示輪廓。

在此選定的範例是位於西班牙　吉洛那（Girona）與 Figueres 間的Sant Marti Vell之中的一棟傳統建築，該城鎮距離 Pubol 極為接近，達利（Salvador Dali）曾在Pubol安享晚年。在地理環境上，由於Elsa Peretti（Tiffany 設計師，該城鎮復原基金會創始人）的努力，原本的城鎮中心舊觀已完全復原。

傳統建築範例

位於小山丘上的Sant Marti 城鎮中心非常小，僅有十五棟房屋，以教堂為中心叢聚而成，出現在十六世紀中葉。從該處可看到幾哩之外鄰近城鎮的鐘樓，這是當地的一大特色。當地景觀大部份均與農業相關，不過隨著時間流逝，因為使用目的與習俗的不同也有所改變。在1950 年代初期，這些城鎮都遭到廢棄，但隨後不久，Elsa Peretti 開始展開復原的工作，目的在於創造一空間以作為她的工作室、住所及小型博物館，就好像當初達利（Salvador Dali）在Pubol所做的一樣，另外還有很多專家及創意人也在鄰近地區做相同的事。

此傳統建物之內景。

整體區域之鉛筆按比例所繪製的圖說，粗線標示出建物輪廓。

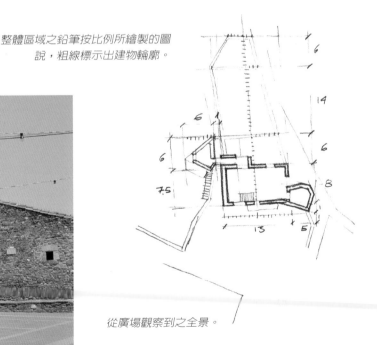

從廣場觀察到之全景。

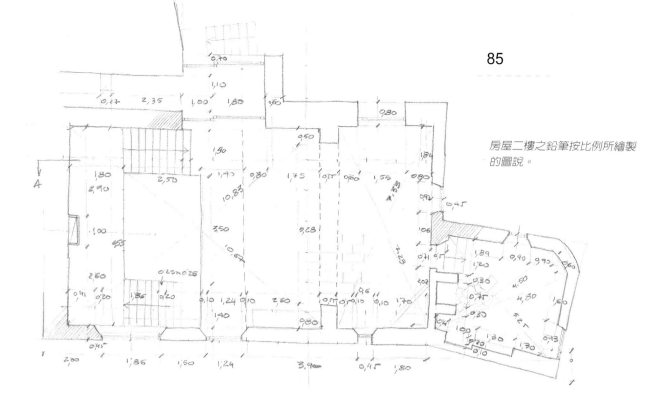

房屋二樓之鉛筆按比例所繪製
的圖說。

範例說明

　　本範例之概念為在盡可能使用原有建材的條件下，復原並重新利用建築物。過程中，原有空間將依現代需求而有所轉變–結合兩座古董菻草棚及一棟荒屋建成Casa　Gran（主屋），原露台天井處成為基金會賓客的聚會場所。

　　之後，在原本碉堡處建立一塔樓，運用傳統材料及混合雕塑法來完成。從塔上可以俯瞰整個區域，同時塔本身及其下陷的屋頂也具有修補城鎮殘破外觀的功用。在Casa　Gran與塔之間建一座橋，橋本身類似城鎮中原有房屋間的高架通道。

　　以上整體建物綜合了傳統建築的特徵以及現代復原與擴建計劃，它們成為了創作不同類型按比例所繪製之圖說的重要動力。

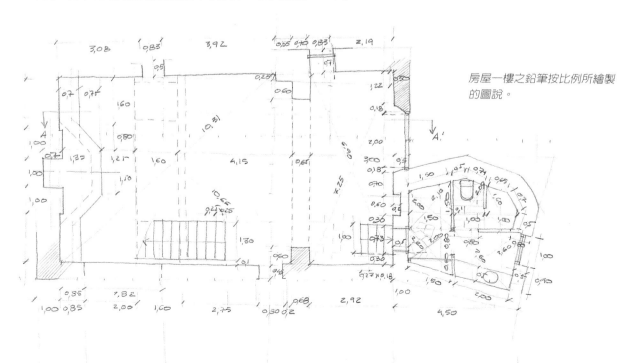

房屋一樓之鉛筆按比例所繪製
的圖說。

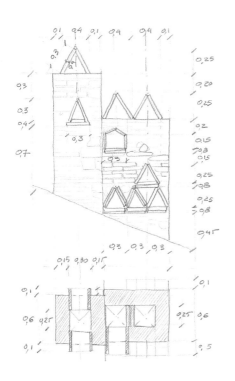

*新增煙囪之平面與立面鉛筆按比例所繪製
的圖說。*

作業方法

在復原過程中，沒有任何東西是理所當然
的，舉凡牆壁的厚度、角度或斜度都可能不一
致，樓板也可能不平，原有空間更會隨著時間變
化而逐漸偏離原本的設計。此外，在碎石牆或岩
壁緊鄰處也可能出現碎石塊及古董裝飾品的殘
片。

考量上述因素之後，第一步應先仔細觀察整
個地點，從內到外，如果可能的話，從建物上方
觀察以方便得到整體概念並了解其體積大小。在
這一特殊案例中，我們試著爬上教堂的鐘塔，但
此一有利位置並無幫助；不過城鎮中心的標準平
面或空照圖也可提供相同資訊。

接著，建立草圖的構圖線或參考軸，用步距
或長捲尺進行測量。構圖線從入口開始延伸，完
全以直線方式連結通往所有房間，直線相交需呈
直角，從相交處發展連往其它相關點的支線。如
此一來，整體架構以及室內外空間的比例就能定
調。

*房屋一重要部分之鉛筆按比例所
繪製的圖說，圖中顯示其立面尺
寸。*

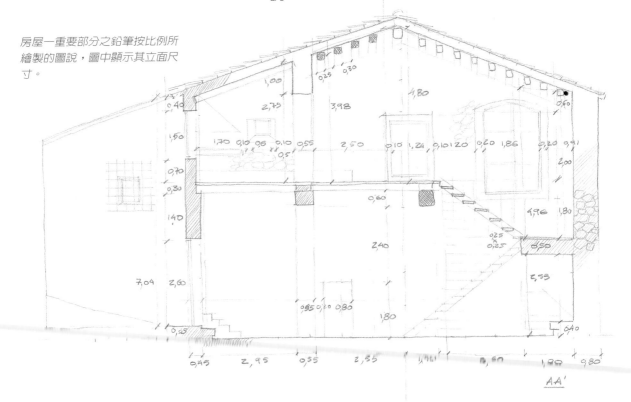

以主廳為重心，繪製底格線，延伸至牆壁。這些格線定出了每個牆面的寬度及不規則處。此一初步階段確立了草圖的框架，並預留了填寫尺寸值與註解的空白部份。

然後，繼續加入更多的細部圖像資訊，包括室內陳設與輔助物件。

有鑑於此一特殊地點的複雜性，所以平面圖與室內立面圖或剖面圖應分別繪製於不同的紙張上，而構圖線應延伸至紙張邊緣，使得兩張圖紙上的圖能相對應。慢慢地，確立了細部圖像資訊，從大綱到細節全部完成。為了確立牆壁的方位，也需測量對角線，此資料有助於稍後按一定的比例來繪製。

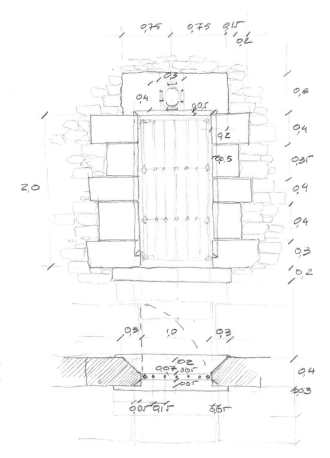

大門之平面與剖面鉛筆按比例所繪製的圖說

面對廣場的主立面鉛筆按比例所繪製的圖說

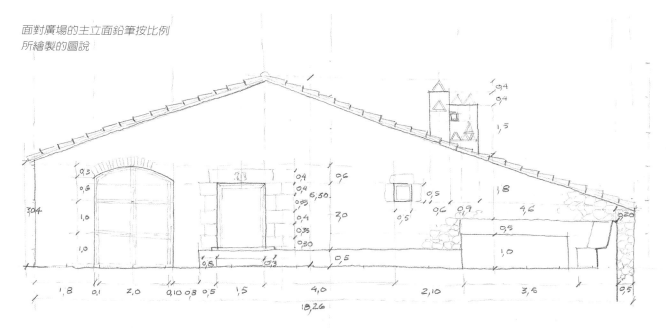

以傳統建材所興建的新塔樓

建物全貌之鉛筆按比例所繪製的圖說，斜線部分為塔樓。

更多細節

另一個必須注意的重點是牆壁的厚度尚屬未知，所以參考軸應穿過房門直達窗緣以測量牆壁厚度，或是從垂直方向穿過缺口及樓梯以測量樓板厚度及斜度。不過，這個過程必須稍微簡化，因為完整的建築調查需要運用地形學以及空照技巧，而這些技術花費頗鉅且有時效果不彰。

本頁中提供一些建築全景的按比例所繪製的圖說，這些圖中包含前述所提各項資訊之記錄方法，以及一般標準草圖內容，包括樓板平面圖、剖面圖或室內立面圖、室外立面圖、結構體及裝飾細節、地基平面圖。

我們選定了兩項物件作為細部說明之用，一為修復過程中被保留的華麗大門，另一為運用傳統材料及現代表現主義設計所建造之新煙囪。

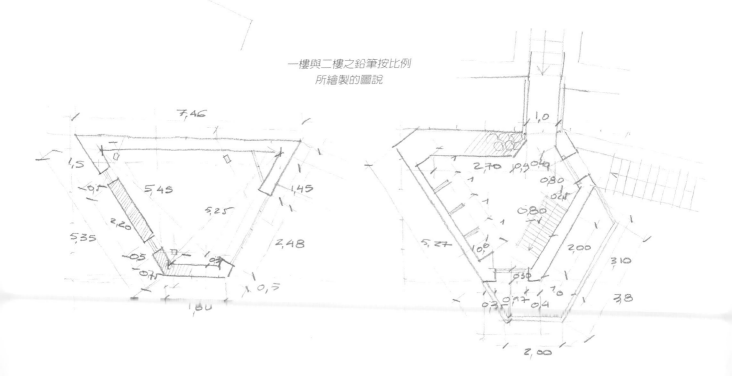

一樓與二樓之鉛筆按比例所繪製的圖說

多樓層空間之按比例所繪製的圖說

　　如同其他按比例所繪製的圖說中的案例，首先將紙張依作畫目標物之數量分割為數個單元，並留下填寫尺寸值的空間，圖中的點與線用極淡色的鉛筆（如2H鉛筆）來畫。接著，一樣用極淡的線條畫牆，或畫此空間的外框及其所屬細部，線條需延伸至紙張邊緣以便與其它紙張上的投影圖做對應。

　　如果牆的厚度為已知，可以用極淡線條標示。所有區段組合完成後，用軟性鉛筆（如B鉛筆等）加深線條以便於區分。

　　之後，用不同粗細的線條，並加入各種材質的質感來區分牆壁、邊界、高程變化與樓板。此時應注意避免製造混淆，依據個別重要性來安排線條比重。

　　最後，以較輕的線條畫尺寸標示線，並確定將尺寸標註在圖說的側邊，標示尺寸值，並在尺寸線的兩端點作出清晰的記號。

*塔樓立面之鉛筆按比例
所繪製的圖說。*

*三樓與四樓之鉛筆按比例所
繪製的圖說*

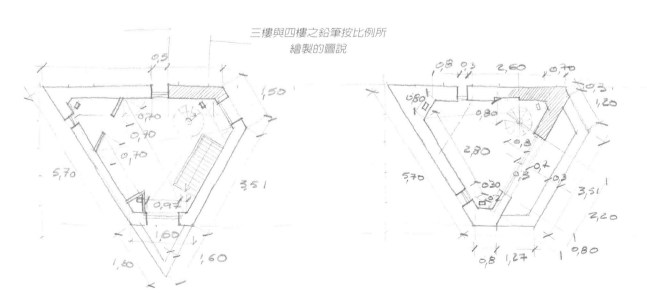

概念草圖

建築形式的分析

「建築圖是建築的第一項構築行為。繪圖時,建築師就已經在構築(就construct這個字最嚴謹、最直接、最被廣泛接受的意義來說)建築的架構了。」

J.A. Cortes & J. R. Moneo. Comentarios sobre dibujos de 20 arquitectos actuales

(二十位現住建築師對繪圖之解釋),1976

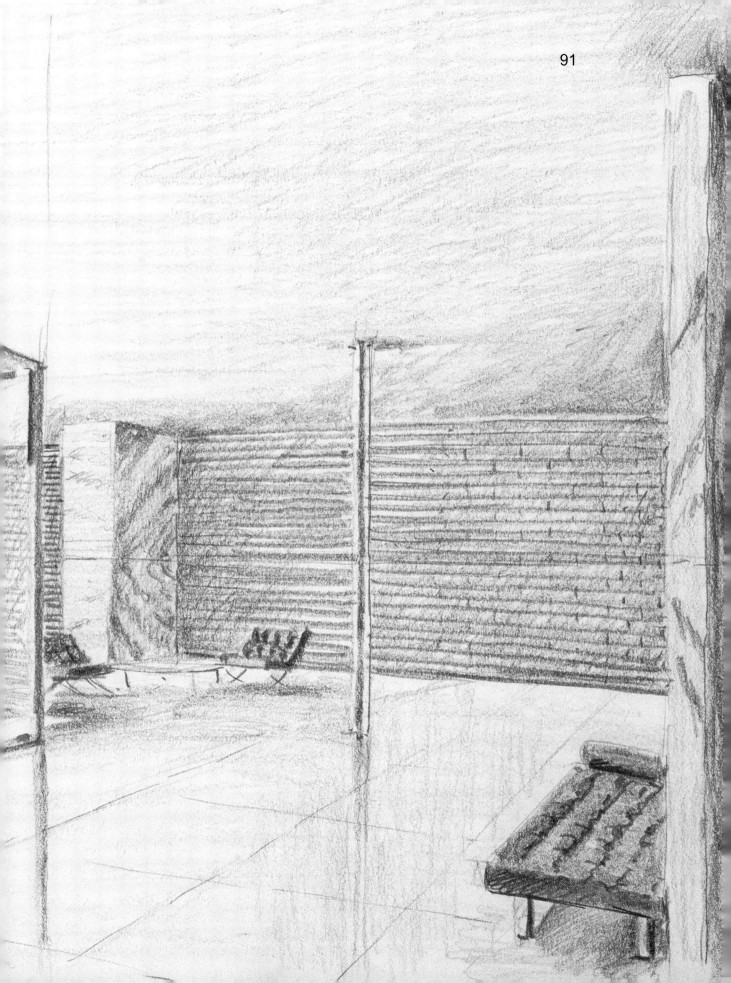

建築圖

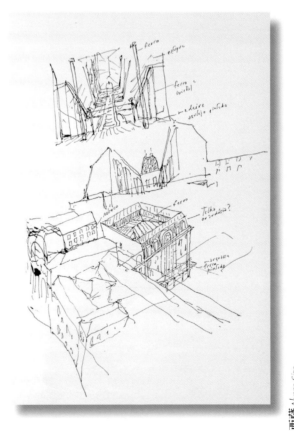

西薩 *Alvaro Siza*
The Gradella Building （立於葡萄牙里斯本） 修復計劃之
墨水筆概念草圖

繪圖是建築設計
概念成形的過程中

最基本的工具，它是與人溝通概念的方法，用圖畫來模擬尚未具體完成的實物。因此，精通促進模擬過程的圖畫系統很重要，同時也必須了解如何依特定計劃畫圖、或畫軸測投影圖及一點透視圖，因為圖示法能呈現出建築的量體的造型。

概念草圖是一種能快速完成的徒手畫，能集中建築師的注意力；它由外形輪廓開始逐漸定出建築形狀的幾何特徵。進行概念草圖繪製時，會利用傳統的圖畫系統，包括單純的線條、影線以及明暗法，並特別重視運用能表現出量體及景深的陰影。

線性透視
的基礎

線性透視法的原理是將建物經由單點集中、非垂直的方式投影到平面上，視線從觀察者所在之單一視點出發，停在建物的各個頂點上，形成稜錐狀（P.V.-ABCD）。

基本原理

單眼固定觀察建物模型時，此法能有效地描繪其實際圖像。不過它並非建物模型真正的樣子，其線條已被簡化，原因在於我們是用兩眼集中焦點，且隨著觀察而移動。

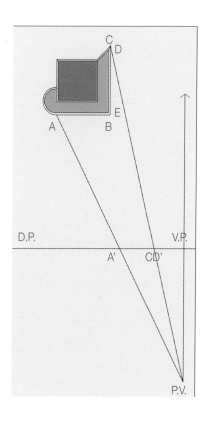

仔細觀察本途中的畫面（D.P）如何與觀者的視軸垂直。

正面一點透視投影之斜軸示意圖。圖例為格瓦斯梅（Charles Gwathmey）所設計之Gwathmey Studio（位於紐約Amagansett）。在本章中會使用以下所列之縮寫符號：
P.V.– 視點或測點
D.P.– 畫面或投影面（畫透視圖的紙張）
V.P.– 消點
H.L.– 視平線（位於視覺高度）

此圖為建物模型投影到畫面（紙張）上所成。直線A'B'水平地投影在畫面上，與其垂直之線段B'C'與E'D'則聚於消失V.P.。

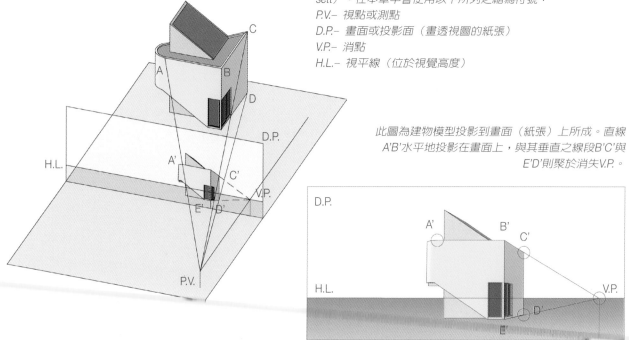

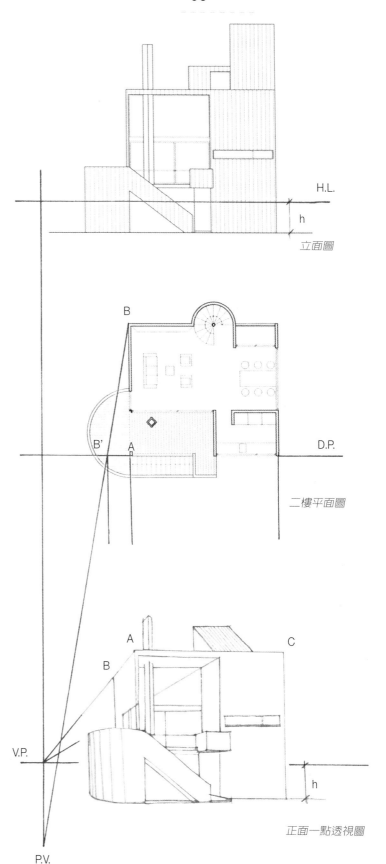

以*Gwathmey House*的平面圖與立面圖為基準，進行一點透視。穿過A點與C點、與繪圖平面重疊的水平線照原尺寸繪出；如線段AB的垂直線穿過水平線與繪圖平面垂直，延伸後交會於視平線上的消失點。

視錐與畫面相交後產生類似電影螢幕上所見之平面圖像。正投影中建物模型的各視點圖（平面圖與立面圖）會產生不同的結果。

在示意圖中，觀察者所處地面位置稱之為幾何平面或地平面；觀察者視覺高度位於地平面之上的視平面（高度h）；視平面與畫面（D.P.）相交處形成視平線（H.L.）；從視點（P.V.）作正投影線與視平線相交點稱為視中心（C.O.V.）；視中心與視點間之距離稱為視中心軸；從觀察者到建物模型最遠頂點所形成的角度稱之為視角，此角度應介於40-60度間。

線性透視可分為正面透視與斜角透視。正面（一點）透視中，畫面與建物正面的垂直與平行方向皆一致。斜角（兩點）透視中，畫面僅與建物正面的垂直方向一致。

一點（正面）透視

如前所述，建物正面投影在繪圖平面上的樣子不變，而其它與其正面平行的牆面則會依據相對位置而或大或小，不過比例維持不變。與牆面垂直的邊線延伸相交於視中心（C.O.V.），其位置與消失點相同（V.P.）；這點與斜角透視中的情形不同。

立面圖

二樓平面圖

正面一點透視圖

沿著平面CC'作剖面且以此平面作為繪圖平面
時，就可運用前述概念畫出透視剖面圖。

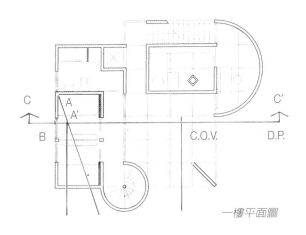

一樓平面圖

如果畫面與建物某一垂直邊界平行一
致，其投影尺寸就會一致。在這條邊界
上，測線（M.L.）、觀察者高度、或其它
測量值可依等比例訂定。

建築一點透視中有一種非常常見的變
化類型稱為透視剖面，它的畫面置於某一
特定切面處，此種透視投影的目的在於加
入景深效果以豐富剖面的內容。而視點可
能會在不可能的位置上，如一半高且遠離
建物本身的位置。

斜角（兩點）透視

斜角（兩點）透視與正面一點透視的
主要差別在於斜角透視中所有橫線皆非水
平，如延伸後會相交。建物模型面向觀察
者的每一面都呈傾斜狀，通常不會出現透
視法中過度縮小的現象，所以看起來都頗
為真實。基本上傾斜度可接受範圍介於30-
60度之間，不過只要不會非常平行於畫面
即可。

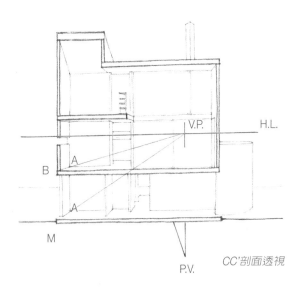

CC'剖面透視

格瓦斯梅（*Charles Gwathmey*）之*Gwathmey Studio*（位於紐約
Amagansett）的立面圖與剩餘兩樓層的平面圖。這些圖有
助於對其房屋設計作整體了解。

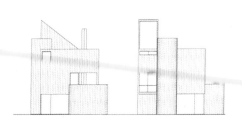

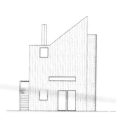

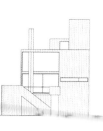

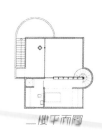

二樓平面圖

頂樓

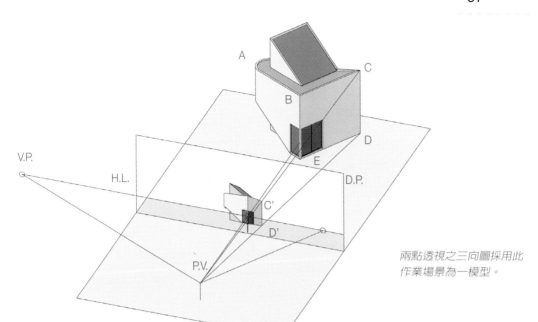

三向圖模型用來解釋兩點透視法建立之過程,但實際上透視圖須以平面、立面圖及剖面作為依據。

兩點透視之三向圖採用此作業場景為一模型。

如果把焦點放在樓層平面之透視,我們來看如何經由繪製一行經觀測者視線之線條而獲得不同方向之消點(V.P.,它仍平行於各概要方位(AB及ED)。

所以你可以看到這些點並沒有交集於目視中心,不同於正面一點透視法之狀況,這些直線交接於沿著平行線(H.L.)之圖形平面產生之點可定義為消點(V.P.),即可標示,量測這些點與目視中心之距離並轉移這些值至佈置面,透視垂直稜線之相對位置而定義出構件之包絡線(B'E',C'D'...),在任何模型它有可能檢測出其他水平及平行直線之方位,它們各點集中於位在水平線之消點並可從之前已解釋的圖解技能取得。

一旦透視其垂直稜線且選定觀測者之高度,B'C'線、B'A'線、E'D'線....便可從量測線(相交於圖形平面)繪出,這些線輻合於不同之點而後相交於垂直面即可定義出容積。

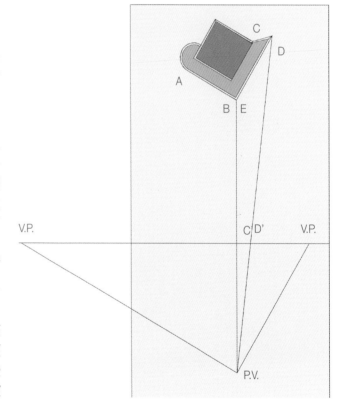

這就是採用兩點透視法將佈景透視於圖形平面之結論。

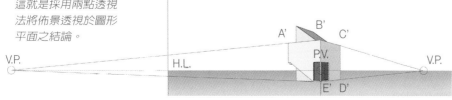

消點來自平行於側邊之圖形線條,起始於觀測者,並止於與水平線之交點。

拉長觀測者目距而畫面位
置維持不變，消點V.P.1及
V.P.2位置改變，影像的變形
則減少。

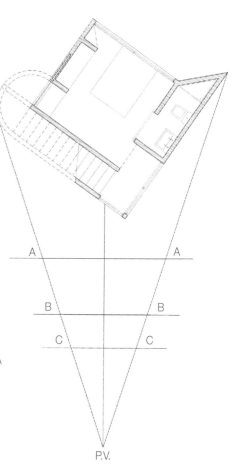

B　A　　　　A　B　　V.P.1　V.P.2

C

P.V.1

P.V.2

A　　　C　　A　　V.P.1

C

B　　　C　B　　V.P.2

C

消點V.P.1 及
V.P.2 之結果。

A　　　　A

B　　　　B

C　　C

P.V.

改變畫面的位置而觀測者目視點及模型皆
不變，不同大小但相同投影將呈現。

A

B　　　　B

C　　C

畫面放在位置A、
B、C 之結果。

變動觀測者模型之間
的距離

　　觀測者與呈線性透視狀物
體之距離受模型大小影響很
大，且無論如何它將完全的以
單一視圖呈現，維持畫面位
置不變，當拉大目視中心的
距離時，圖形將稍微變大，反
之亦然，當畫面位置改變時，
此狀況更加明顯，雖然畫面可
以放在較遠的地點，不過一般
上其位置仍介於觀測者與模型
之間，在某種情況下，當模型
越靠近觀測者，視圖變形則越
大，當觀測者目光遠離時，視
圖則更加平整。

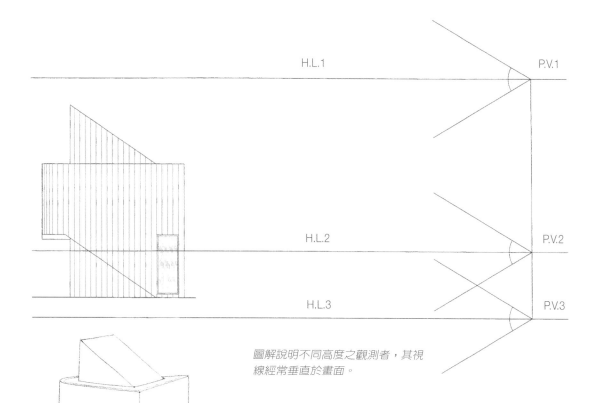

H.L.1　　　　　　　　　　　　P.V.1

H.L.2　　　　　　　　　　　　P.V.2

H.L.3　　　　　　　　　　　　P.V.3

圖解說明不同高度之觀測者，其視線經常垂直於畫面。

從 P.V.1 高度觀測得出。

從 P.V.2 高度觀測得出。

變動目視點高度

　　一旦建築物之透視佈置圖從一般視覺水平線建立起來時，運用相同基點，你可以看到建物的呈現是如何因為觀測者或目視點的改變而隨之變動，這些不規則的視圖。換句話說，皆不尋常且不易取得，舉例來說，當設計師欲呈現建物整體效果及其遠處環境時，就須要用到鳥瞰圖。另一方面，如果設計師想要表現天花板之結構及其細部設計，就必須採用底視圖（由下往上看），在觀測者對圖面沒有改變位置時，對於目視中心來說不同稜線之相對位置是有效的，無論如何它們的高度將依水平線而改變，所以從一個立面視圖而言，物體的高度及建物稜線相交於地平面所得到之點可從水平線下方量測，然而就是這線條經過觀測者目光，觀測者則駐足在建物上方。

　　反面樓層視圖或其下方往上觀看，其佈置圖基線是相同的，但建物稜線之頂點卻從水平線上方開始量測。

以上三種不同水平高度得出之結果(線性兩點透視法)

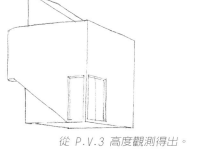

從 P.V.3 高度觀測得出。

建築佈置及量測

一個簡單的三向稜形轉換成一個建物基本立體架構，這裡為一格瓦斯梅居家(Gwathmey residence)建築。

每一個模型可依據簡單幾何形體，如：立方體、圓柱體、稜形體、金字塔形體等。最小外形架構來定義，然後細部組構其他幾何形體形成一定之容積構件。

幾何及圖解佈置圖

其綱領在於模擬一產品之包裝箱，中層空間之保護填充物運用這種策略來創造建物的概略設計佈置及組合元件，以三向圖及線性透視圖面表示，我們從三向圖開始，因為其透視之距離皆可沿著其軸線量測，況且基於它為單向遠離視圖，它容許減少圖解意函所建構的整體描述之模型，利用此策略，即使針對非常寬廣的建築物或那些組合式建築物，其容積可以合理地解釋，在初步練習建築分析時註解如何組構建築作品。

三向稜形進一步細部組構容積元件而形成建築構件。

最後窗口樓梯及其他組合構件相繼加入。

當採用一點透視法建立相同主題之佈置圖時,請注意重點在其初始容積及其界限必須符合。

一點透視法佈置圖及量測

我們已看到任何位於畫面內之線條如何呈現真實的量度,或按比例尺寸仍基於底面模型,此法有助於一點透視法標記一相似垂直或水平線,量測線條後產生一組線形轉移這些尺寸至透視空間的任何深度。

有些帶有不同任務之描繪深度仍平行於畫面,這裡可以運用的策略很多,我們把焦點對準在經常使用到的徒手素描上。

簡化方法

第一點:訂定出一個前提,即每次將地平面與水平面之距離平分,將描繪深度改為兩倍,很明顯地,如果曉得觀測者之位置及高度以及畫面之位置,其餘的就簡單了。

第二點:運用特勒斯定理,特勒斯(Thales)的透視學定理,尺標或圖解比例註記在水平線而起始於垂直測線(M.L)最低點,此標記相同於高度(h)之單位,空間深度可從平面了解;有足夠空間讓深度值按比例標記在水平測線(M.L)上,連接其端點至地面與後方外牆之交會點。

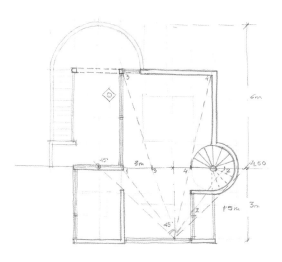

畫面位在平面圖上,將視角之稜線1及稜線2先相合於平面上,然後投影出稜線3及稜線4而形成佈景箱。

利用位於畫面內的稜線可定義出尺標或圖解比例。

如果從平面圖上量測觀測者與畫面之間的距離,並放置此距離在透視佈置圖內,當水平線與地面之間距離平分時,其描繪深度則為其兩倍。

為了細分深度空間,可應用特勒斯定理(Thales Theorem),依據可能的情況繪一條平行於連接兩端的線條,按比例將它區分成兩段。

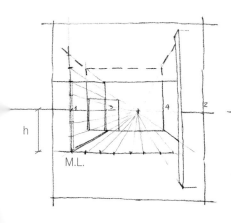

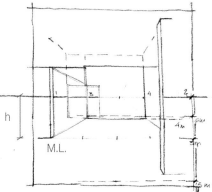

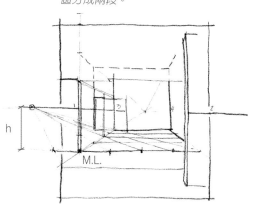

第三點：利用一正方形之透視畫像，其高度從地面延伸至水平線而描繪於側牆，以方便將頂點與反向中間點連接，當一個接一個正方形連續建立時，它將產生透視意境的新正方形，問題在於定義出第1個正方形，如果我們對自己是視覺能力不太確定，我們可以假設距離點為消點，而所有水平直線，均與正方形行成45度，為了要繪出這些線條，觀測者與畫面之距離得以轉移至目視中心的右邊或左邊，如果一條水平正向直線描繪於垂直測線的底部，且其端點與路程點相接，這將提供我們相同的深度值。

策略的組合

以網格為依據，即可將任何幾何形狀，如：樓梯、屋頂、圖形圖案等設計出它們的構圖，對樓梯而言，透過特勒斯透視定理定義出樓梯踏步的數目以及其高度，網格線的產生有助於圖面描繪。

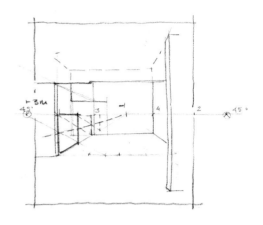

為了定義第一個方形，有必要回到地平面及從觀測者45度角描繪線條，這樣觀測者與畫面的距離會同等於目視中心(永遠在目視中心內)與線條相交於水平線之點的距離。

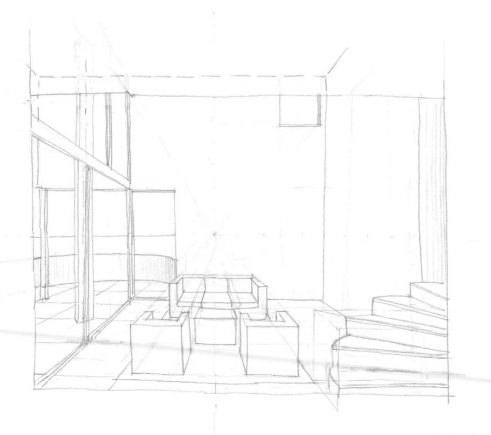

格瓦斯梅居家(Gwathmey House)的室內一點透視圖是本頁觀念應用的佳例。

屋頂呈收斂狀形式。

一點透視法概念圖之定義及佈置,顯示地面層圓柱體。

以線性透視法定義樓梯走向時,須進行運算作業。

運用特勒斯定理(Thales theorem)來產生屋脊A-A及底線B-B,一旦在各線上分段,等同點就可相連,收斂點位於水平線上方,對於圓柱體佈置圖,先前的佈置已轉移至透視,完整的圓形已不圓而呈現橢圓狀,所以最好加入一外接方形,設在不同交集點上並引出明顯的等高線,其他徒手繪畫部分則維持圓柱體之切線。

斜向透視整體外觀圖,不同面的牆面呈現陰影以加強深度感。

一旦了解一點透視法的基本定理，有必要的去選擇一個可提供建築物最佳詮釋的視覺及佈置，對建築物來一趟心智漫遊，選擇最適合的角度來詮釋它。

佈置及視覺選擇

研究方法

當建築物的平面、斷面及高程圖完成後，下一步就決定其室內或室外的景觀，什麼東西高於走廊，背景是否有牆被柱子遮蔽及其他情景，想像一位觀測者打開手電筒照亮場景，這是所為的手電筒方法。觀測者嘗試看看是否其照明已通過各元件之間或在不同的距離照亮每一元件，又或者有必要往側面移動以便取有更好的情景。

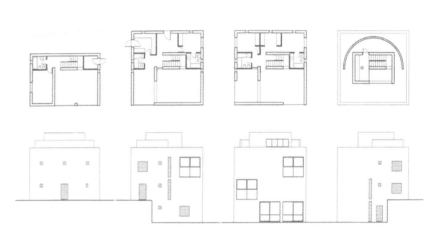

然後決定整張圖面大小，雖然複製技術允許將物件放大，但在徒手觀念描繪中並不那麼簡單，使用手電筒光源切過畫面建立透視相對尺寸。

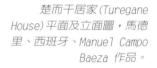

楚而干居家(Turegane House)平面及立面圖，馬德里、西班牙、Manuel Campo Baeza 作品。

我們開始試著從建築物的外觀，選擇不同的視線觀測。

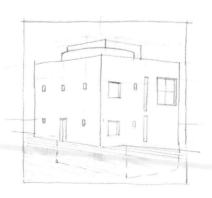
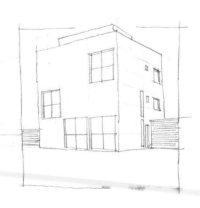

最後，我們須考慮觀測者觀看建築物時的高度，對於實際確實的視圖，觀測者的位置及高度須合乎邏輯；對於一般性影像，選擇鳥瞰視圖，但須在視覺漏斗區內，否則觀測者將被強制往下看，形成畫面不垂直的情形，導致出現3個消點的定垂視圖，此種視覺在幾何上可行，但在知覺上不被允許且難以描繪。另外的選擇為在考量及了解模型的要點後，保留其斷面透視及外觀，淘汰一些正面視圖，要切記這些投影元件及室內視覺並不那麼有趣。對專家而言，可以跳過這些嘗試，但是對初學者(透視學)來說，則絕對要多加嘗試繪製，因為一個差勁的視圖，可以毀掉整個設計結果。因此，一系列審慎且輔助性小插圖是有必要的。

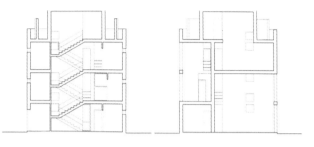

補充斷面以加強對楚而干居家的了解。

部分視圖已檢閱完成，它們有助於我們更加了解整體作品。

一旦選好最佳視野時，就可以用描圖紙來介紹如何處理材質變化或細部設計了。

初步嘗試之後，就可確定其中最有意義及最佳詮釋的建物視圖。

描影法 基本觀念

當我們看到第一章節內"陰影化：光的感覺"時，我們可以發現任何圖內所表現的深度及容積皆有影子的基本特徵，即使是建築素描圖也不例外，雖然只是類似徒手的繪製，影子的呈現還是必須從線條及幾何定律中直覺性的表達出來。

圖解規則

這裡所討論的陰影是由太陽創造的，陰影的出現是由這遙遠光源發射出的平行光線間接形成，在素描觀念裡，太陽在特定方位下產生影子，為了避免背光出現，延伸AO稜線或AOB面（見下圖），其目標是為了提高物體的現實感。通常，採用圖解規則將太陽位置擺放在圖紙的左上方，以45度傾角及方位產生影子。

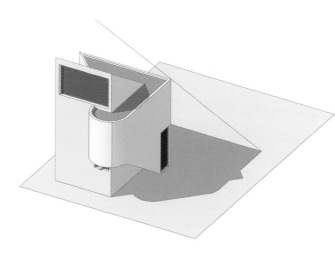

三向圖顯示陰影如何形成。

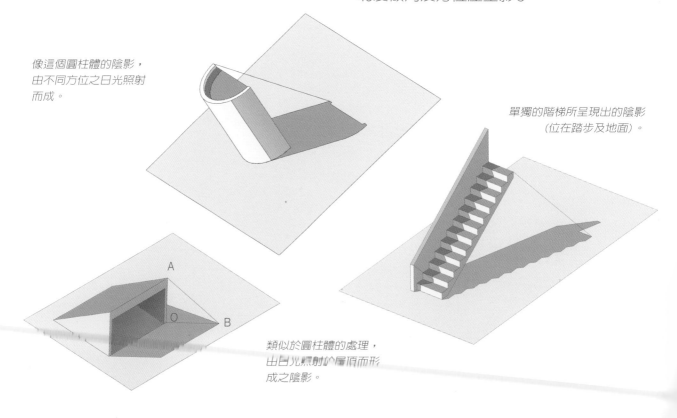

像這個圓柱體的陰影，由不同方位之日光照射而成。

單獨的階梯所呈現出的陰影（位在踏步及地面）。

類似於圓柱體的處理，由日光照射於屋頂而形成之陰影。

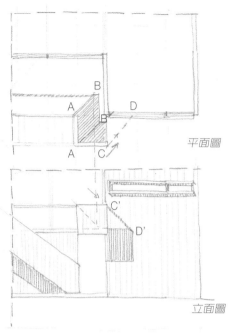

平面圖

立面圖

平面圖及立面圖顯示陽台及居家元件所形成的陰影,從陽台角落(C及C')取得的投影點,跟隨光線的方向(D及D')可取得陽台角落(C及C')的投影點,運用相同的方法可取得其餘的投影點。

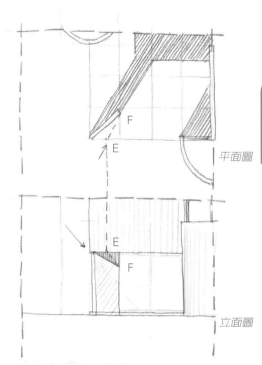

平面圖

立面圖

平面圖及立面圖顯示屋頂及地面斜向外牆所形成的陰影,欲計算F點,我們將它界定在平面上,而E點為光線的切線點。

　　為了有助於描繪陰影,通常先繪出設有基本尺寸的平面圖及立面圖,然後轉移成1點透視圖。這可以運用在模型及複雜的建築型式,這類型式可簡化成其他多項元件型式,要切記的是各別的陰影經常會相互重疊,導致重影現象。

　　每一個扁平水平面(AA)陰影會落在與它平行的地平面上,完全與其周長(BB)相等,當影子被垂直投影在牆面上時,稜形或圓柱形之各方平行射線交集而成的結果(CD)則成陰影狀態,這些射線將會切在平面。

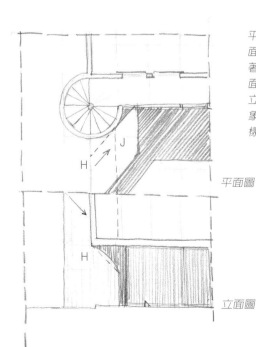

平面圖

立面圖

平面圖及立面圖顯示屋頂及地面元件所形成的陰影,日光沿著屋簷水平稜邊而形成一平面,此平面相切於圓柱體而在立面產生一橢圓狀(HJ),就像象鼻斜切斷面的樣子,因為這樣陰影呈曲線狀。

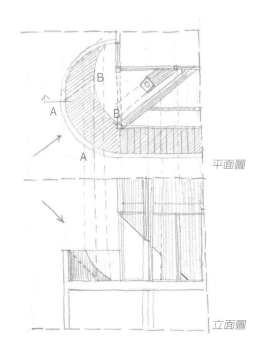

平面圖

立面圖

平面圖及立面圖顯示二樓露台所形成的陰影,圓曲形欄杆投影在地上的陰影(BB)與(AA)陰影相同且平行。

正射投影的陰影

建築模型正射投影（平面、高度及斷面）的陰影繪製，主要是因應設計容積及深度的需要而生，因此，圖面的描繪必須嚴密，即使徒手繪製也應避免混淆不清。

建築元件之描繪法

最普遍的例子就是帶有陰影的立面圖，這裡的觀念為在同一立面上，凸出的物件會把陰影投影在其下方及右方1米（3英呎）處，運用這種觀念，更複雜的陰影形式，不同陰影之間的疊加及變化，皆可簡化解決之。

居家建物正面陰影。

正向面積愈深，陰影則愈廣闊，帶有陰影的平面必須呈現出建物所有的容積，容許我們選擇在室內空間及室外空間作業，雖然後者或許將妨礙我們對其分佈的了解，換句話說室內空間的設計從開始時就須考慮清楚。

沿著平面將建物切開，可得一斷面，常見的情況包括描繪容積內部陰影，而外在陰影則與整個容積相同，在某些情況下，內部陰影難以表現出來，如愈深的空間則產生愈暗的區域，此情況無助於讓人了解整個圖面。

代表牆面的陰影，室內空間的陰影並沒有考量。

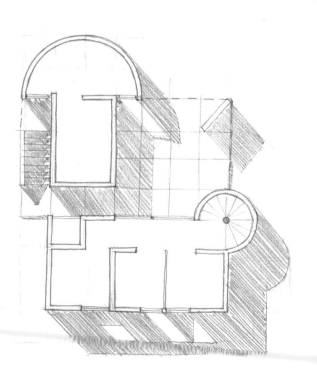

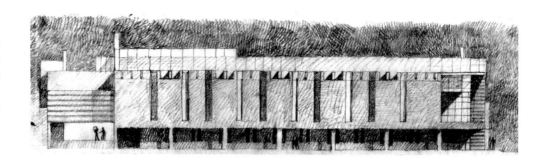

聖羅市場(Sant
Roc Market)描
影圖,巴塞隆
納,西班牙。
Emili Donato
作品。

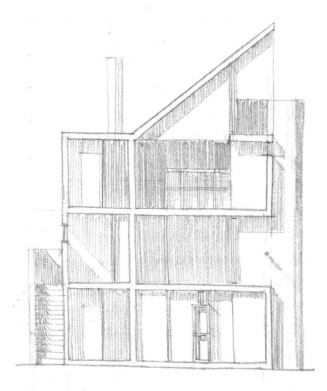

居家剖面圖上的陰影,深度空間部
分已完全繪上陰影,用暗淡變換
方式來區分其他元件。

應用相同的原則分析植物的描影。

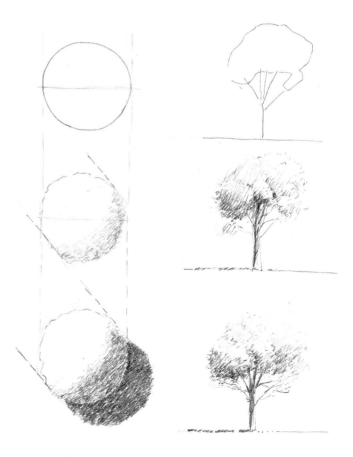

植物描影

　　當要以透視方式呈現任何形式時,幾
乎在同一時間我們也定義其輪廓,你會覺
得有必要開始描影法,因為它將加強容積
的立體感,我們所學的理論基礎決定我們
以更直覺的方式或更理性的模式去進行描
影,所以一旦了解建築元件的陰影佈置,
無論怎樣的組織化,皆可簡化為系列的幾
何構體,及合於邏輯的描影。方法如述:
去除介於明暗之間的分界線,投影其陰影
及複製其輪廓。

一旦了解整個情景，其在三向圖內的容積及陰影，以及正射投影的徒手計算之後，接下來就須探討兩點透視草圖中陰影推測的問題了。

線性透視陰影

建議方法

在典雅的線性透視系統內，如果太陽位於水平線且在觀測者前方，觀測者的陰影將出現在後方，如果我們要讓陰影遠離我們，在合於邏輯及一般情況下，方法是非常複雜的，線性透視需要陰影的消點落在水平線下，等同於太陽位在觀測者的後方。假如我們以徒手觀念素描來探討，以只推測平面圖及立面圖內的一般陰影方式來簡化之，然後在網格線輔助下將它轉移到線性透視上。

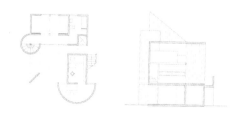

居家地面層及剖面圖，為設計案之基本資料。

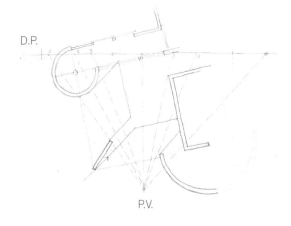

D.P.

P.V.

描影區平面圖，線性透視的陰影及佈置在這裡推測。

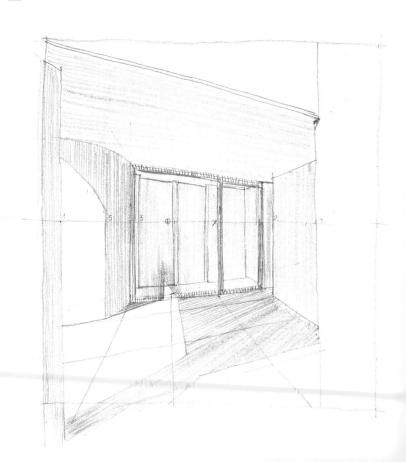

門廊線性透視圖，走道上的陰影點已遷移。其他陰影皆在概算後繪製。

雖然如此，當要表示室內空間的陰影時，根據其開口處，將陰影直接呈現給觀測者，因為它可以加強開口封閉性的感覺。

如欲推測建物及四周的陰影時，須將陰影遠離觀測者，將建物點連接至其四週的設定點，投影元件如陽台及屋簷的陰影將增加房屋正面的容積，此法如同前述。透過線性透視定理，它可在細部元件或少量元件陰影的概算下完成作業，如果，如同之前所舉的例子，將日光投影平行於畫面，則此法就更簡易了。

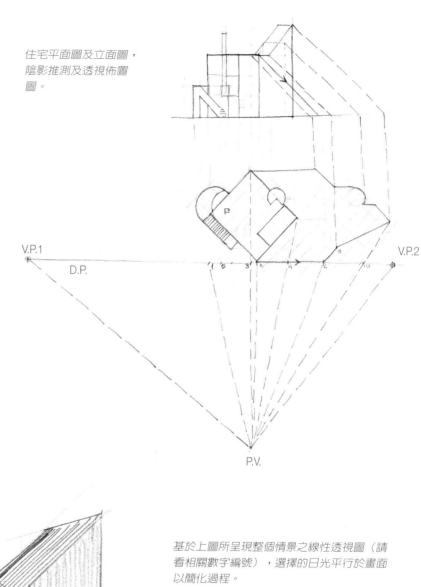

住宅平面圖及立面圖，陰影推測及透視佈置圖。

V.P.1　　　　　　D.P.　　　　　　　　　　　　　　V.P.2

P.V.

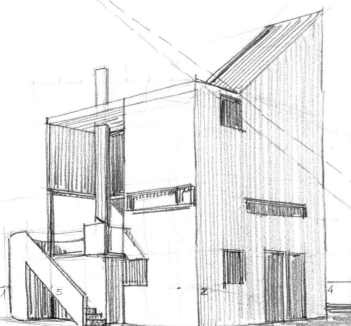

基於上圖所呈現整個情景之線性透視圖（請看相關數字編號），選擇的日光平行於畫面以簡化過程。

建築設計的

(Also I think this is very convenient in actions like in chemnitz)

Street Public main place

艾瑞克 希拉萊斯
體育館設計概念性素描，Chemnitz，德國。

概念性草圖

之前的章節

已提供了摘要解說。

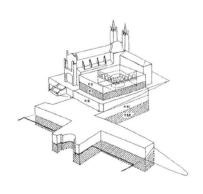

作為分析及闡釋建築特性的工具，概念性草圖扮演著相當重要的角色，對於本書把聚焦放在教導如何創造這些草圖，我們必須以嚴肅的態度及花更長的時間去面對它，當陰影、紋理表徵、材料、陳設品、氣氛及綠化植物適當的呈現在圖內，模擬未來的真實性就會更好，概念性草圖可被利用來分析已建好的建築結構，但絕大部分適用來構思，學習及表現設計案件。要點一：優先決定建築的形狀；要點二：嘗試表現出容積的定義以及其造型外觀。

富有創意的概念性草圖
從思想轉移到圖紙

概念性草圖透過以下兩種途徑去創造：嚴密式手法及引見式手法。兩者實際的差別在於其潤飾及精確的程度。

聯想線條

當靈感流進設計者的腦海時，他們會在匆忙且經過整理及嘗試的情況下完成草圖，這時的草圖是不精確的，各組合性圖樣會與結構準則，修改及註解等不同投影值覆蓋在一起，而草圖在不斷的定形修飾的嘗試下，逐漸構成精確的圖形，此時的草圖是屬於設計者獨有的私人作品，並不常被其他人所了解。

一旦觀念建立起來，在經過大幅度精確的調整下，將平面、立面、剖面圖或材料，陰影及形體一一修飾，到後來它就變成一件技術性作品了，所以概念性草圖要成為與人溝通的作品，可以讓其他人確實了解，必須經過嚴密的把關。

教堂概念草圖，此教教堂位於Marco de Canavezes，葡萄牙，Nvero Siza作品。

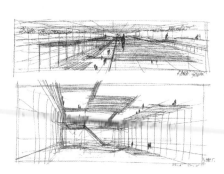

國立國會圖書館關西館（Kansai-Kan library）概念性素描（一點透視法），京都，日本。Dominique Perrault 作品。圖中人物高度說明了地方的比例。

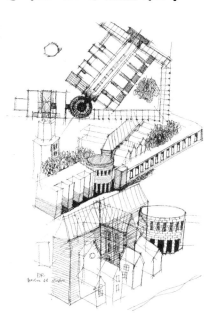

各種設計案所代表不同的概念性草圖。Aldo Rossi 作品。

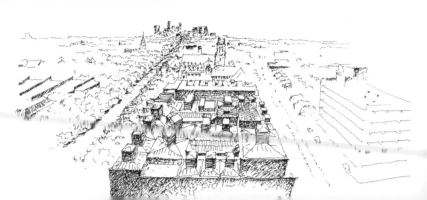

藝術博物館（Fine Art Museum）概念性草圖。休士頓，德州。Rafael Moneo作品，此例子包含不同平面及城市的地標。

在其他特殊場合，概念性草圖令人有預期性的真實性，模擬出更加寫實的圖面，前面兩種概念性草圖例子是各別由著名的建築師創作，他們專精於各項建物設計手法，引見式概念素描非常困難在數位技術輔助下進行。

創作性概念草圖及使用來分析註解現有建築的草圖，它們並沒有嘗試去表現建築的外觀，它們可被瀏覽，但寧可嘗試去闡釋不能立即顯現的形狀，這種矯飾草圖是直接讓精通材料人士觀賞的，基於他們把焦點集中在建築構造，組織或兩者相互關聯的部份。概念性草圖故可視為示意圖，沒有所謂的真實感，因為他們所呈現的是沒以知覺感的觀念，並且需要做日後的處理。

維也納展（競賽作品），碳筆及墨筆的創作，1996，Jean Nouvel 作品。此概念性草圖的真實性主軸來自攝影照片。

CSH 第13號 "房子" 鉛筆概念性草圖，1946，Richaid Neutro 作品。設計師強調步道來解釋居家室內的擺設。

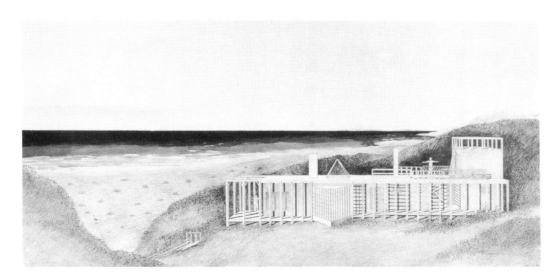

本果維斯一歐吉斯建築（Ber Kowitz-Odgis）水彩筆概念性草圖。麻州，1983-1987，Stever Holl 作品。綠化植物、沙丘紋理將構造物拉近於前景。

概念草圖分析 建築學的描繪

西班牙式內院示意草圖。*Mies Van de Kohe* 作品。整座寓所被高圍牆孤立，此為緊密式建築範例。

要分析一建築元件，就得以根據系統性的準則來形容建築外觀及其組構。整個過程使用包含評定知覺感及建築觀念來詮釋以圖解為媒介的圖面。對傳授者來說，圖解是最佳解惑的媒介，併入各種的理論觀念，構成了建築及設計學界最常用的教材，此外，圖解代表了所有建築性探討的基本工具，便利於分析一切的建築形式。

圖解的呈現可以非常的不同，但要在徒手的描繪下，運用消色差技巧快速執行，形成詮釋建築的觀念的草圖。

建築觀念的簡要陳述

我們的目的不是要敘述這些顯明且形成整個建築組構定理的線條，但重要的是至少要擁有能了解建築觀念的基本知識，同時也須領會這其中的許多圖面。

磚牆房子設計，*Mies van der Rohe* 作品。其磚牆延伸至寓所外部，開放至四週，此為廣闊式建築範例。

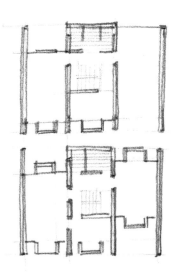

亞未達伯(*Ahmadabad*)住宅示意草圖，印度 *Louis Kahn* 作品。此房子結構主要由承重牆支撐，空間變動彈性小。

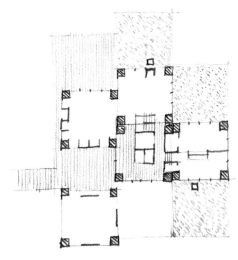

未建造的雅德房屋（*unbuilt Adler house*）示意草圖。*PhiladelphiaP-ennosylvania*，*Louis Kahn* 作品，其為方形空間，由粗柱支撐，空間剛性位移極小。

構思建築作品的設計師除了渴望創造一棲息地或疪護所，以及人們可生活且免於氣候嚴酷侵襲的集會處，並且還將其融合於四週環境，為了達成目標，須制定出需求計畫，建構系統建議書，形式和組織圖表以及財務預算。有關形式的選擇，寓所周遭容積可為緊密或廣闊式設計，連同清晰的幾何或網格結構，容積組織成果可為開放式或有機形式，又或者以結構圖說的框架模式居之，而空間將以水平及垂直表面來定義。主水平表面為屋頂，由牆面或柱子支撐，屋頂形式受限於垂直建構系統，有可能是扁平或傾斜的，拱形或由梁支撐，而垂直表面則受限於側向空間，根據其結構的重要性，它們或多或少被貫穿而形成開口以方便使用者進出，且讓室內空間採光。

整個空間或多或少有流動的感覺出現，隔間開放式或封閉式，須依據室內與室外區域要做怎樣的溝通，整體建築元件維持由地板相聯接。

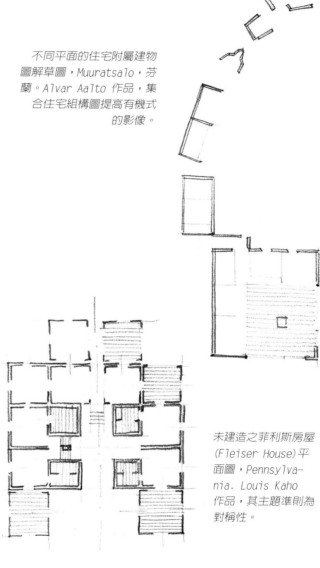

不同平面的住宅附屬建物圖解草圖，Muuratsalo，芬蘭。Alvar Aalto 作品，集合住宅組構圖提高有機式的影像。

未建造之菲利斯房屋(Fleiser House)平面圖，Pennsylvania. Louis Kaho 作品，其主題準則為對稱性。

萊特房屋(R Wright House)平面圖，Frank Lloyd Wright 作品。圓曲形成融合之圖示。

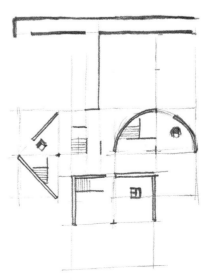

半邊房屋(One-half House)平面圖，John Hejauk 作品。簡單幾何形成的併列組合。

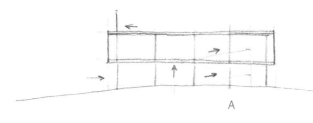

維利沙烏爾(Ville Sovoye)平面所呈現垂直空氣流通斷面，
Poissy，法國 Le Cor busier 作品。

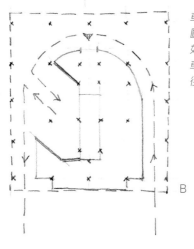

車輛進出剖面
圖，顯示地平面
如何調整以適應
車體的迴轉半
徑。

地平面剖面圖。
顯示曲線與長方
形併列的對稱形
式。

設計案形式上分析

欲了解這些觀念最好的方法就是透過一件
建築設計案的舉例，將其概念圖解及分析過程
加以剖析。在這裡，我們選擇一件獨特的居家
住宅一維利沙烏爾(Ville Savaye)，其建造
位置靠近Poissy，法國 1929～1931，Le Co-
ebusier作品。這棟建築物，為獨居家庭或住
宅，位於平緩山丘草原中間，可以從四面八方
的方位遙測，其摩登的基礎設計及具現代感建
築特性，屬於超越時代的作品。

為了好好利用機會來研究它，先將住宅
分成兩部份：地面層，包含出口、停車場及
鄰近空間；上部樓層，包括所有的生活空間
（A），另一部份以圓柱形呈現，流動幾何狀
態，調整地面層以適車體的迴轉半徑，在另一
靜態面，上部樓層屬封閉式，緊密式及稜形
狀態（B），設計師將兩者用對稱水平軸來連
接，形成出口，斜坡道及樓梯排列成垂直聯通
（C）。

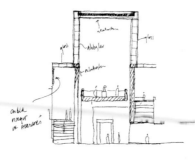

新博物館（Noues Museum）
擴張圖之空氣流通分析，
1994—1997 柏林 德國。
David Chipperfield 作品。

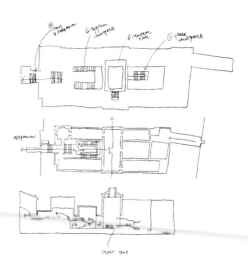

維利沙烏爾(Ville Savoye)原貌，Le Corbusier 作品。

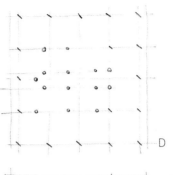

結構方格線平面，顯示規則外表打散以符合設計所需。

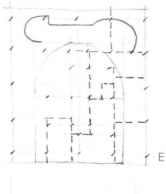

不同樓層及室內圍場之結構方格線平面，顯示結構柱自由排列形式。

屋頂或樓板是由細圓形柱支撐，這些細柱形成了一幅網格，容許不同區域擁有更開放的分佈，譬如曲牆定義的空間（D及E），位於上部樓層的正面牆以自由且空間彈性大的特徵來設計，牆面上架著一連續性排列的長向且廣闊窗口，象徵著對周遭環境開放其室內的空間，同時闡明它為非結構元件。

建物正面草圖，顯示結構柱如何支撐寬闊式窗口。

幾何排列遊戲，時而繼續時而中斷的指揮空間，很顯然的，在第二樓層有一想像的對角線分隔了公共區域（餐廳、客廳及露台）與私人區域（臥室）（G），如何接近此房子及到達其最高點的簡單動作，變成了一條建築構思的路線圖，它容許我們穿越構造容積（牆）直到引領我們抵達屋頂，從那裡的窗口可遙望遠方的景觀(H)。

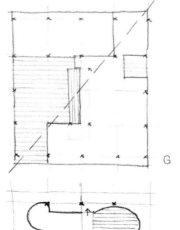

第二樓層空間組織平面，其對角線將公共區域（客廳、露台）與私人區域（臥室及浴室）分開。

柏卡朶博物館 (Prado Muceum) 擴張之三向草圖，馬德里 西班牙，Rafael Moneo 作品。本圖顯示整體建物中不同部分之相互關係。

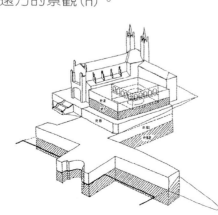

屋頂草圖，顯示以地面樓層為起點至終點的路線。

利用

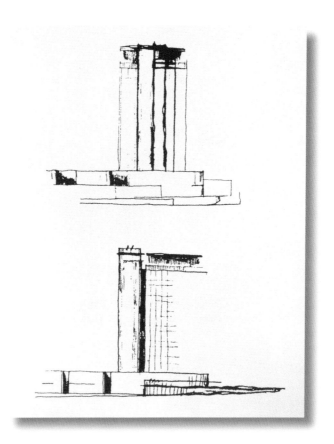

喬瑟夫 安東尼 古德西
ESCUELA TECNICA SUPERIOR DE ARQUITECTURA 立面草圖，
巴塞羅納 西班牙。本圖顯示其擴張物件與現有的建築物。

概念性草圖

分析及模擬

以圖解法練習。

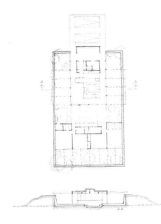

對於建築概念性草圖，我們把精神集中於觀念的精確性更甚於只是觀念化作業，這是本書的主旨，也是通往建築專業領域的嚴格通道。

針對住宅型設計案，我們將為你介紹另一件更精巧且學術性強的圖面，讓你對建築觀念的精確性有更深一層的了解。

我們從American Case Study House (CSH)計畫中一系列住宅設計作品中挑選一些佳作。CSH計畫由Arts and Architecture雜誌贊助，自二次大戰後快速發展，提供大眾低成本，品質優異的建築模型作品研究學習，這些作品皆出自建築大師之手。

設有陰影的建議容積

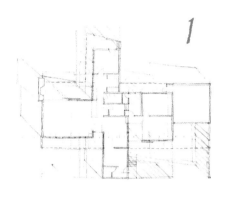

1

1. 在水平上，利用線條來推測因外部圍牆引起的陰影，其屋頂傾度相當引人注目。

從CSH計畫挑選的設計案為末建造的房子，位於西岸，屬社會中產階級家庭居住之低價位房屋，1945，Richard Neutra作品。

一棵大樹為此房子而設，它保護房子免於受到陽光在特定方位下直接的酷曬。同樣的設計師對不同案件所提供的解決方案，是基於木造的樑柱皆包覆材料相同的薄板。走道由天然石子舖設，將大窗口隔於室內，藉以突顯建築物與其周遭環境的區別。

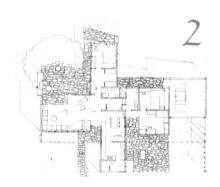

2

2. 加入石子的紋理以突顯室內與室外的區別，同樣的，繪入室內的陳設來說明各房間不同的功能。

3. 最後，依照日光的方向，將陰影以線性描影法繪製。

通常在繪製完紋理後才加入陰影的部分，如果有必要，強化陰影的繪製，以避免解說上的錯誤。

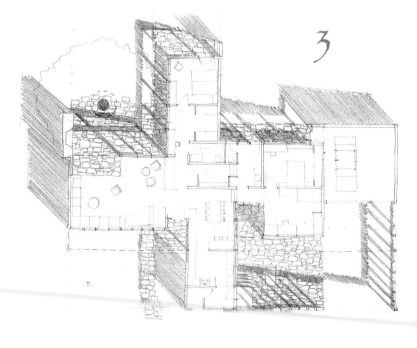

3

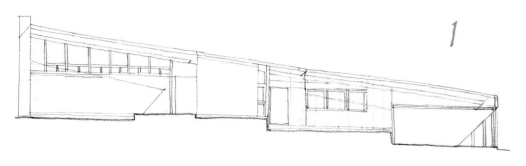

1

1. 在立面圖
上推測陰影，
標出其外形。

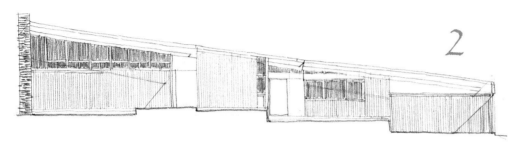

2

2. 接下來，
繪出木板條紋
及玻璃紋理。

加入陰影的平面及立面草圖

被外部垂直圍牆投影而得的陰影，用來以第三尺寸表現在平面上（一旦屋頂被忽略），其延伸段用一組筆劃表示。

內部陰影不必繪製，否則顯示出來的結果無法了解，特別是在狹窄的空間，習慣上將太陽擺在離南方45度（即西南方），這樣一來，陰影的方向就一致於設計案內陰影的方向。當45度角傾斜，各元件的高度就與陰影延伸段相同。首先，平面先繪製，按大約的圖面比率，以2米長

的床為參考（請看P.122）。然後推測陰影的面積，將室內裝修陳設以及天然石子走道的紋理加入，而陰影將依據目光的方位，以描影法處理。

對於西向立面圖（在本頁）可應用相同的手法，但這裡的圖面比例是以2米高的門扇為參考，陰影隨屋頂及屋簷遮蔽下而出現。

3. 最後，在加入陰影後，考慮不同的材質，以暗淡法去強調修飾。

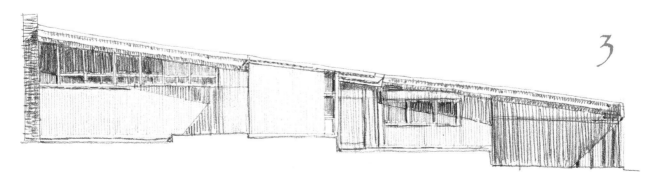

3

集合住宅的
視野

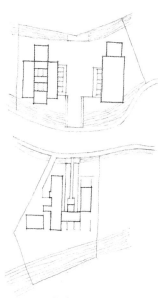

如果要說明一群房子聚集在一起而能夠呈現出有趣及明顯的排列時，最佳的方法就是以提高視野來表現。概念草圖可以以三向圖或透視圖來表示，但是前者優先，因為距離及相對大小可以描繪得更加生動且精確。

三間住宅的集合

我們考慮CSH計畫中部份的集合住宅No：23A、23B及23C，959–1960。Le Jolla，加州，Killing sworth、Brady & Smith 作品。

本組合包含三間平屋頂及正方體積的建築物所構成，由細鋼柱、玻璃隔間及木鑲板支撐。這三間建物建立在兩個不同的立面，各立面沿著不同的軸心及次軸擴展，並沒有對稱性，各棟建築物呈現規則狀且總體顯示保有清楚的軸性。

我們整體投影平面定向後開始徒手繪製，圖面比例以走道網格間距（1米）為參考，量測各住宅的概略值。

集合住宅的屋頂平面。

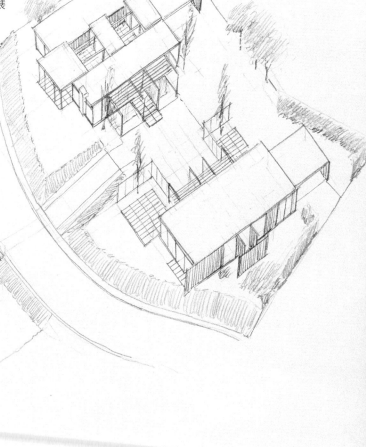

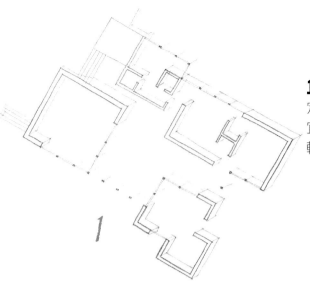

1. 依照太陽的特定斜向及平面的合宜方位推測陰影的輪廓。

陰影的方向及樓板面的方位必須預先計算好以避免全景陰影化。

房屋A的儀式入口，兩旁有長條形水池形成天然的界線，加上幾條蔭徑，提供相當舒適的感覺，主軸因其情景而被強化。巨幅畫式窗口將室內美感，延伸至外，由於房屋A的地面立面較房屋B、C為低，故其屋頂水平則作為其他兩棟房屋（B、C）的參考點。欲完成此概略設計，需描繪含直線性條紋的垂直表面及其周遭環境。

平面容積分析

我們選擇CSH計畫中No：5-未建築之低價位住宅來進行容積分析，本件為Whitney R Smith 作品。其特徵為擁有多樣性的閉合區域，由彼此間承重牆區隔。其扁平屋頂形成了一處涼廊對外開放，給人一種生活開放寫意的感覺。

此三向透視的過程與增設室內外牆之陰影的情況是一樣的，這些陰影讓圖面看起來更富含表情且將不同配置整為一體。

2. 然後，平面投影的高度被安排在平面圖下方處，避免樓板隱藏的部份，陰影輪廓將遷移到新的位置。

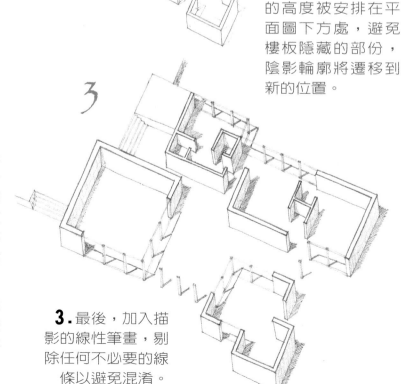

3. 最後，加入描影的線性筆畫，剔除任何不必要的線條以避免混淆。

任何建築物基礎座落的場址，或多
或少與當地活動的整合有相當程度的關
係，其相互關係可明顯地從場址與建築
物的剖面獲得。

計劃，場址
及方位

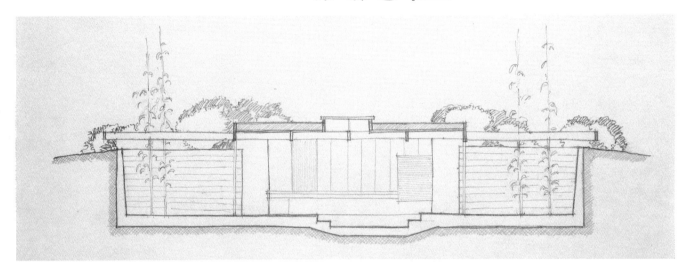

一旦我們參閱過平面圖，則就可以開始描繪剖面圖。我們加入各種
型態的植物來美化環境，以及繪出鄰近的地形。

居家整體平面
圖及剖面圖。

Plan

Section AA

地下隱蔽建築物

最典型的實例為坐落在斜坡的房子，如卡迪
多拉房室（Guardiola House）第1章節（第14頁）
有描述。此實質埋在地面下的房子，屬獨特的設
計個案，它整個空間貼近外在環境，視線及外圍
受到限制，西式內院（天井）則對外開放。

有一件蠻有趣味的例子，為一未建造的設計
案，CSH No：24，1961，A,Quincy Jones 作品。
此案的目標，係創造一個超過100棟房子的大型
集合住宅，部份房子埋在土裡，形成一個地形起
伏，草原覆蓋的人造砂丘，突出的扁平屋頂及蔭
徑圍繞的西式內院情景

場址上建物的方位

選擇的例子為CSH No：13，一棟未建造的設計案，位置靠近洛杉磯，1946，Richaid Neutra 作品。

如前文討論過Neutra的設計，描影法再次的被運用，但這次涵蓋了屋頂構造，這時建物的鳥瞰圖顯示陰影將結構與地形及其他不規則元件都連接起來。

為了進一步闡明設計理念，建築師把被視為極為重要的樹木陰影推測出來，此舉整合了建物與其環境的相互關係。

陰影沿著邏輯性的方位描繪。但簡化以斜度45度及方位45度 (西北方) 設置。

所以，一旦設定出相關平面及選定參考圖面比例，就可以完成一致於不同表面高度的陰影描繪。欲替圖面注入生命力，則庭院台及走道的石子紋理，金屬屋頂及花園草木之紋飾皆須一一描繪出來。

1. 開始先描繪場址的配置，利用細微的線條表現出樹木的位置，住宅頂部樓層及陰影的輪廓。

2. 然後加入走道及屋頂的紋理，以及樹木的容積。

3. 最後，按日光方向將陰影繪出以及強化會與材質紋理混淆的地方。

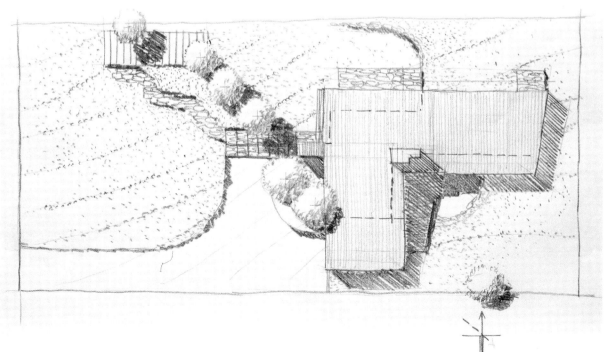

不同樓層面的空間關係

當住宅平面擁有幾種樓層面，整合它們最可能的方式為讓底部樓層的上部空間公開化，建立一個視覺關係，對外溝通的方式就是剖面描繪，使它呈現共通的垂直空間。

選擇實例為CSH計畫No：19未建造設計案之剖面透視。Don Knorr 作品，從它的圖解中清楚表達了整個空間的外觀。它包含3個立方體空間，基本架構採用輕鋼架之木板隔間，金屬鈑及大量的木板材料，其中一空間含兒童睡房及賓客睡房，另一空間作為車庫，此兩空間皆在地面層，第3空間則包含廚房及起居室，上層為父母書/睡兩用房間，遠眺而看，猶如含雙層天花板的客廳。

其最終的綜合效果透過廣闊的畫式窗台側向開放至鄰接的外部空間。設有遮蓋的通道，可通往不同的結構。

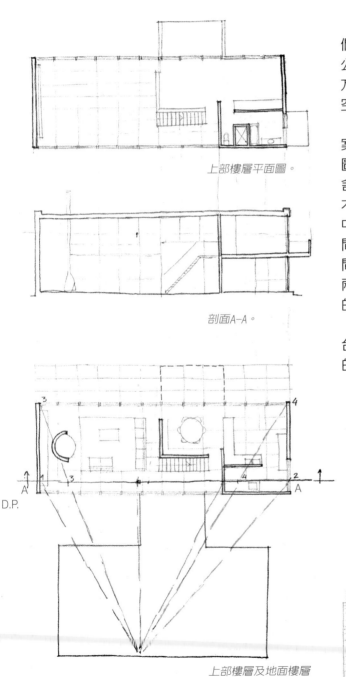

上部樓層平面圖。

剖面A-A。

D.P.

P.V.

上部樓層及地面樓層
之正面透視圖。

上部樓層剖面及地面樓層平面
（取一特定正面方位）。

1. 剖面圖，為簡化圖面，將有通風功能的天井移除，呈現不同之後退式隔間，樓梯踏步以平面及立面顯現，應用特勒斯原理將它轉移到斜面。

1

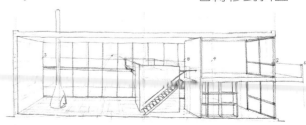

透視剖面

描繪透視剖面圖前，先按圖面比例繪製網格線。決定好觀測者位置及畫面與斷面之一致性，也就是說可看出其不同高度的真實尺寸。

觀測者目視的位置相當高，位於夾層版之間，實際的目視點不可能位於此位置，但它卻提供了捕捉所有空間的良機。

延伸實際牆面稜線的界定點後將它轉移至斷面，繪在另一圖紙上。過程中，依據觀測者目視中心或消點延伸物件的垂直稜線。剖面圖內不同房間的各個實際面皆重複此動作。

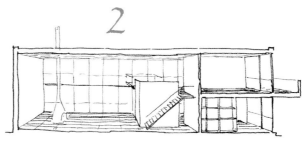

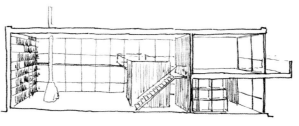

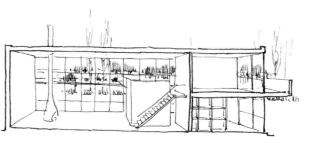

這裡運用的手法也可有效的運用在其他型式的構造上–例如，牆面草圖，或運用概念性草圖形成的隔間條紋，又或者草圖式的描影，如果設計者不確定，最好採用第一種模式。

2. 要強化深度的感覺，建議先將樓板描繪於描圖紙上，然後描繪木板隔間的條紋，最後才描繪背景景觀的描影。

3. 拼湊前述3草圖，最後將初步配置增添家具陳設及人物以呈現生命力的圖面即完成。

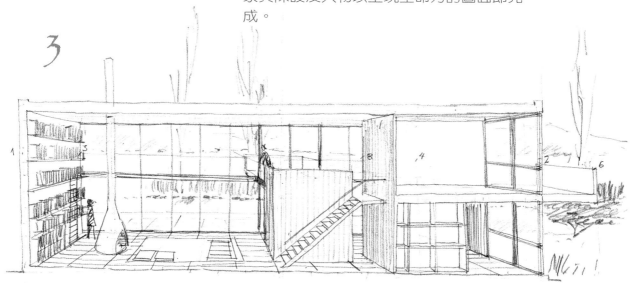

空間的 正面視圖

從CSH計畫中，我們選擇一個已建造的設計案，CSH No：1鳳凰城，亞利桑那州，1963。A Beadle and A Dailey 作品。

它是一間集合3間小公寓的房屋，為三度空間金屬材料結構，建造在地面層。

對稱性空間的正面視圖

其入口處非常的對稱，由主導次序的柱樑形成了一道狹長的區間。

正面透視加強了其格局的深度，而當這格局為對稱時，它更加引導我們進入中心空間，也就是概念性草圖所要表達的要點。

安排視線點及畫面於地表面上，讓它與一角落或鏡稜線一致，投影主要門面最遠方的柱子以定義目視的範圍。

如前述實例，轉移水平線到另一張圖紙，整個過程就算完成了。

1.建議將前景設為開始進行概念性草圖的配置，讓密集的柱樑可以逐漸地隱藏更遠的柱樑。

2.強調走道的條紋後，圖面就算完成了。

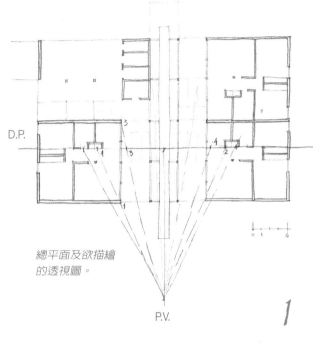

D.P.

P.V.

總平面及欲描繪的透視圖。

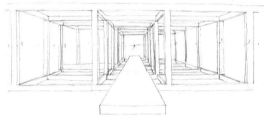

1

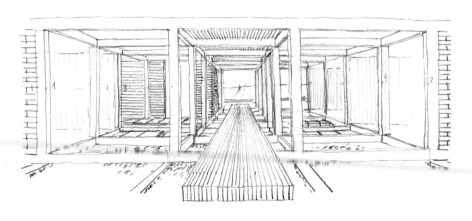

2

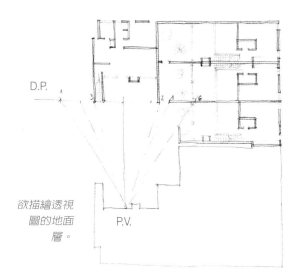

D.P.

P.V.

*欲描繪透視
圖的地面
層。*

*上部樓層必
須完成的作
業。*

非對稱性正面視圖以及水池面的倒映

第二個例子為CSH No：2，一未建造的設計案，1964，Killing swarm 及 Brady 作品。

它是一個集合了10間小套房的設計，其有兩個立面且對稱圍繞在一中心水池。過程如前所述，但不同的是，它是依據集合住宅側邊而作的非對稱性視圖，以水池面倒映為學習。

水中倒映可從不同稜線垂直往下延伸獲得，但需以反方向從其基面量測，這樣一來，切過水池表面上的稜線既可定義為水中倒映，然後在過程中重複水平稜線。

為強化水中倒映的印象，將投影稜線加以模糊，同時加入水生植物及代表活水的輕細條紋，以活化整個水池。

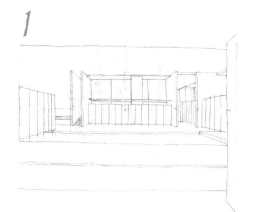

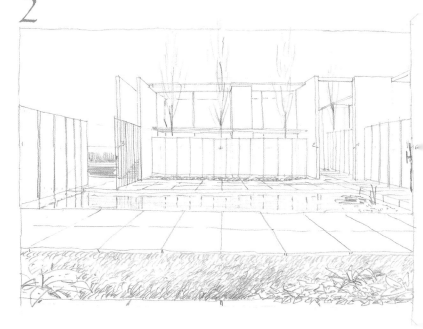

1. 首先，以一點透視法描繪線條。

2. 將中央區的走道加以分塊化及在背景描繪樹木後，圖面就算完成了。

使用概念草圖

室内環境之
視覺分析

本建議主題為No：26之設計案，1962，Killingsworth、Brody and Smith作品。它係一大面積家庭式住宅設計，只有單一出口且幾乎整個面積由淺水池圍繞著。

視平線線性透視

反覆繪製的垂直細長柱所呈現的設計是非常獨特的、廣闊的玄關，寬大客廳及室內西班牙式內院，它傳達了一種富含紀念價值及韻律感的氣氛。

所選擇的目視點是以客廳煙囪（C）旁的位置為起點，視線經過周遭陳設框畫式窗台朝玄關方向瞭望。

觀測者站在平面上，畫面與門廳一柱子相交，為了要決定出消點，兩條垂直線須繪出，這兩條線始於觀測者與平面網格平行，一直延伸至畫面。

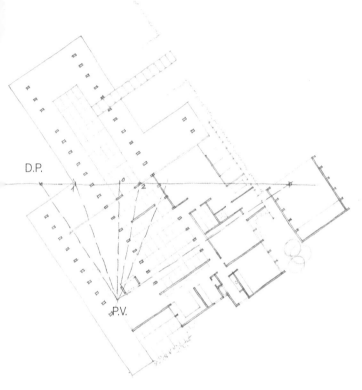

D.P.

P.V.

1. 兩點透視之初步佈置圖，通常有多個參考主稜線。

2. 為了加強深度的視覺及解說柱子的外觀，描繪砌磚紋理。

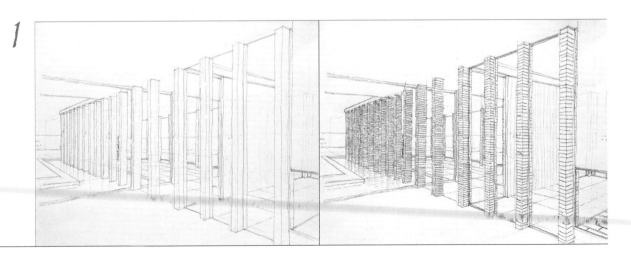

1

當開始繪製平面時，利用製圖比例尺，依據地板分割單元尺寸（1米/3英呎）量測透視平面圖，並轉移至另一張圖紙，這時外部稜線已配置好，裡頭的許多單元體皆排序在平面上，概略的距離被標記在水平線端點上。描繪經過這些稜邊的垂直線，尤其是相交於畫面的垂直線，利用新的製圖比例尺。把觀測者高度（1.5米/5英呎）及天花板高度（3米/9又4分之3英呎）標記在此線上。

繪出圖上水平稜線，所有居間稜線之相對位置，皆聚合在地平線直到相交於垂直投影面。

一旦多數的柱子皆已描繪在前景，最遠方的柱子才加入。然後運用特勒斯定理，將居間柱子的位置決定出來，有一點頗重要的是透過透視情況維持各柱之間的相對尺寸。

當要表現砌磚紋理時，在所有柱子表面描繪水平接合線，隨著距離的累積，將色澤加深及強化透視深度。

為創造細長柱上砌磚的紋理，利用一張紙來替代刻尺，每五或十塊磚定一結點，作為其餘結點的導引。

3

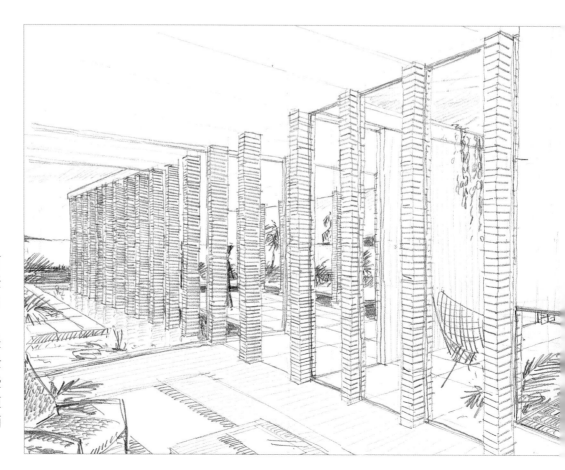

3. 水池倒映可使用前例方法表現，建議可運用不同的陳設品，有些陳設品只是象徵性裝飾。最後，在加入一些裝飾植物及走道材質紋理，圖面就完成了。

使用概念草圖

室內–室外空間的視野

我們選擇一木建造之設計案來探討---溫室–住宅(green-house-residerce),CSH no：4,1945,Ralph Rapson 作品,它是那年代社會生態學住宅的典範。

具備陰影及氣氛之成角透視

此住宅包含木板隔間及鋼絲網玻璃等金屬構架,室內花園內有藤蔓棚為頂之涼亭,花壇形式的花木,擺設在門廳及遊樂場所,整個走道設有冷熱水管系統,以作氣候控制。

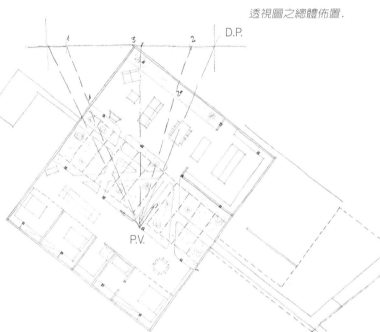

透視圖之總體佈置.

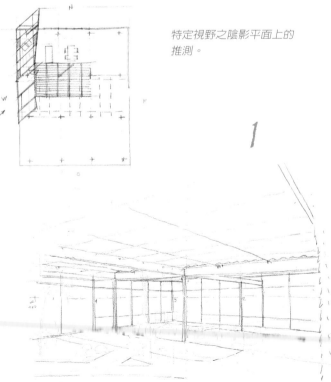

特定視野之陰影平面上的推測。

本設計案的重點為直接接受外界自然日光的室內空間,在隱蔽的情景俯視於具有裝飾及綠木的花園下,猶如騰空著一幅沙漠的景觀。

在簡略平面圖上,以其中之一的栽培土床為參考,選擇成角透視的視點,將包含走道的花園映入前景,隱蔽的客廳置於中景,至於背景,則放置室外景觀。

畫面位於最遠方的外部稜線上(上圖No：3),另外兩稜線被投影在主點之兩側,各自與其消點定義出佈景箱及視角最遠端。

1. 準備視野初步的線性配置。

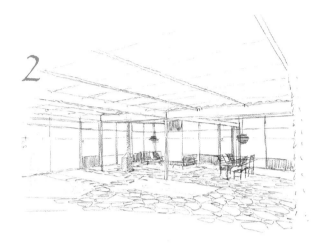

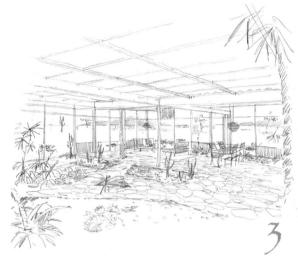

接下來，將它轉移到透視圖佔居大部份空間的圖紙上，其背景呈空白景觀，觀測者站在1.5米（5英呎）高度的位置，決定出屋頂在不同區域的高度。推測由於屋頂，涼亭及側向隔間遮蔽下而出現的室內陰影，這些陰影將呈現在溫室及客廳。這時，將太陽定位在居家的西南方，成一45度斜角，在這角度上，投影在地面上的陰影大小，相同於一點透視的元件高度。

2. 佈景的元件逐漸的加入。

3. 主要以仙人掌及綠葉植物給空間注入特有的氣氛，輕鬆地加入家具，以一對灌木加在框邊，同時亦加入木鑲板，室內走道及涼亭的格子花紋。

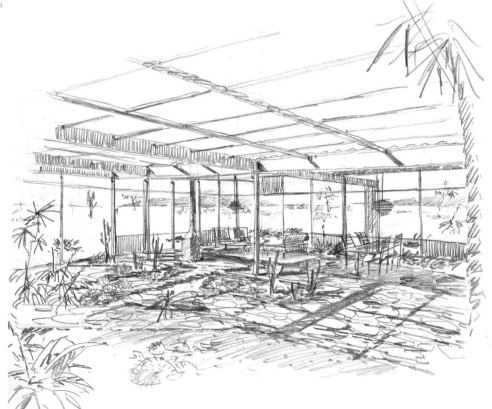

4. 一旦完成了陰影，即可加強自然的情景，將定義屋頂，景觀不同元件及客廳的線條加強，同時在其背景處理因遮蔽日光所造成的剪影現象及將花園往前方移動。

所選擇的設計案為未建造住宅，CSH no：6，1945，Richard Neutra 作品。

本場址位於歐麥加，加州。一棟桉樹高高聳立在佈景東北方內，坐落在方塊空間之其中一角，夏天的戶外活動經常在此空間進行。

建築物之視覺模擬

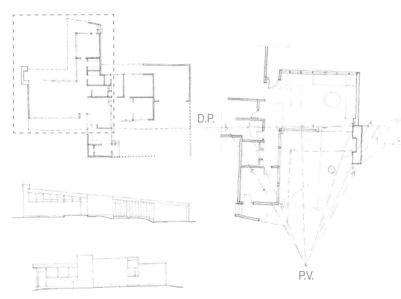

D.P.

P.V.

本設計案有必要呈現平面圖及立面圖，將局部上框、放大、轉180度。

在旋轉平面上之一小部份，觀測者就定位（P.V），規劃透視及描影。

1. 佈置圖原貌，木樑呈傾斜狀，其點消失在水平線下，位在標準消點同一垂直線。

2. 表現石子的紋理相當重要，設計師利用紋理來整合室內及室外的空間。

概念性草圖的陳述

此木造住宅房屋擁有一巨大的斜屋頂，其寬闊陰影落在外部空間，設計師所採用的材料如石子及木材相當的引人注目。針對要如何模擬這些材料，大桉樹下的環境，以及室內的傢俱（可從客廳窗口瞭望），是本章節最重要的課題。

通常，先繪製主題平面，然後將視點置入平面，安排畫面跟內庭院之一角落一致，形成一斜面但幾乎為正面透視，而後有一消點位在圖紙上，但另一消點卻在很遠處，這表示線條聚合的圖面完全可直覺地獲得，與視覺無關。

1

2

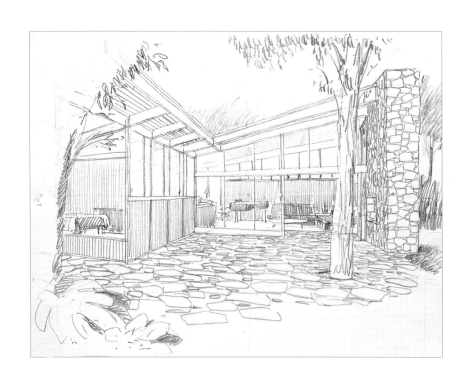

概念性草圖在完成之前需要一道乾淨的動作。當手在描繪移動時,放置一張白紙在你手掌下,避免已繪好的線條被抹擦而變成模糊。

3

3. 現在要賦予空間特定氣氛,請加入:客廳的傢俱及木隔間的紋理,介於室內—室外的走道、石砌煙囱及桉樹主幹。

接下來投影另外兩條稜線以及約略的量測視角,圖形將轉移至另一張圖紙,調整新的尺寸,定義出觀測者及屋頂的高度。

在平面上推測陰影,然後在參考方格的輔助下轉變成透視圖。牆面上的陰影及被遮蔽的區域也需約略的描繪。

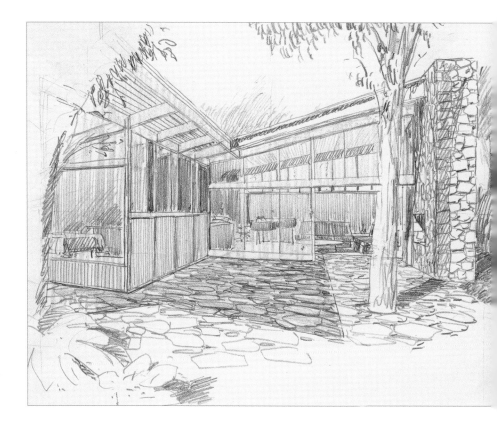

4. 加強室內區域的陰影後,設計草圖就算完成了。

速寫草圖

"繪圖，主要用眼睛去看、去觀察、去發現。繪圖，是學習觀察物體是如何誕生、成長、發展直到死亡。我們要以主觀性的思維去繪出我們所看到的一切過程，將它寫入我們的記憶，直到永遠。"
柯比意

建築圖傳達的直覺及意向

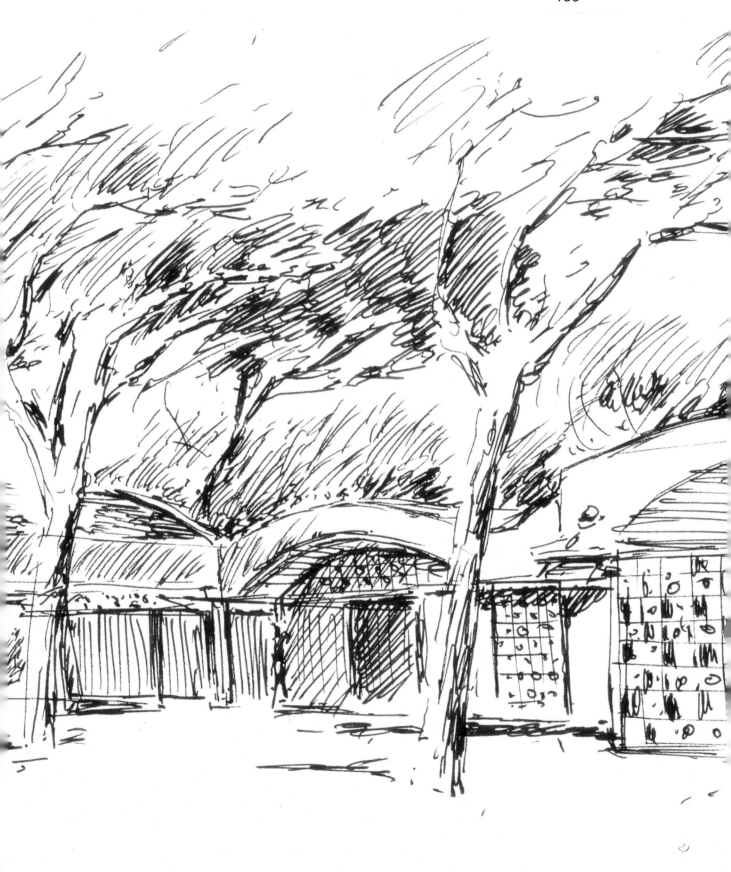

速寫草圖
建築意圖

RAFAEL MONEO
娛樂中心禮堂草圖：照片呈反向顯示
DONOSTIA-SAN SEBASTIAN，西班牙。

的表達。
我們把速寫草圖
定義為一種

通常以透視圖來表現的徒手畫，其主要目標在於凸顯建築動機的某一或某些必要觀點，而忽略其他不相干的部份，這也是一種直覺更重於準確性的圖。

對於建築藝術不熟悉的人而言，速寫草圖可能顯得容易或者不是很清楚，相反地，專家級卻覺得相當有建設性。圖面所潛在建築藝術意像被表示地越強烈，圖面就可能顯得越抽象，尤其是繪圖者本身就是建築物的建造者時。一般認為最快速及最容易的速寫草圖，通常是以可靠真實案例的表現，儘管如此，到達此境界是需不斷地練習以及豐富的經驗的。

建築意念的表達與描繪

首先，圖面所呈現的意
像...筆鋒明確、手勢、策略應
用度於此都必須是最不受拘束
的。事前的訓練及經驗累積是必
須的，因而，速寫草圖於此就扮
演繪畫藝術中最後的一個階段。
畫作中建築意像的捕捉為最優先
的。因為它至少有助於清楚地說
明、闡釋出建築空間中某些天生
不矯揉造做的面貌。為了更能了
解速寫草圖，我們發展了此理
論。以下所描述的決非意圖建立
一套建築理論，到倒不如將之視
為為所有讀者所設計、以文字說
明淺顯易懂且最能呈現出建築物
特色的一套系統目標式設計。

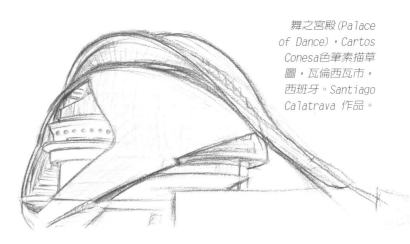

舞之宮殿(Palace
of Dance)，Cartos
Conesa色筆素描草
圖，瓦倫西瓦市，
西班牙。Santiago
Calatrava 作品。

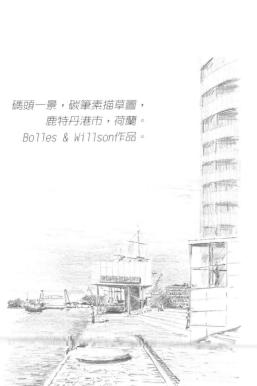

碼頭一景，碳筆素描草圖，
鹿特丹港市，荷蘭。
Bolles & Willson作品。

亞拉美達橋(Alamesa Bridge)，Carlos Conesa碳筆
素描草圖。瓦倫西瓦市，西班牙。
Santiago Calatrava作品。

內部空間的基本構想

　　當我們面臨到如何就建築物外觀給予描述時，最普遍的方式為專注於視覺所及的影像敘述；而略過了於建築中所需特別訓練的室內結構或者幾何範圍的表現。

　　因此我們看到了知覺上的明暗度；諸如一空白處亦或建築物外型所表現出的明顯勻稱，不論為直角的或有機體的，不論其於物理上與外界是否有相關聯；亦或獨立自成一局，不論是為一隔離的分子亦或為集成物的一部。更甚者於建築物中亦不論其與不同空間的關係是否清析可辨；不論其形體為直的、高的、低的...等等。不論其是否有次序；它們邀請所有的訪客；彷彿置身於玄關匣般，要不它們就靜止如一間巨大的圓形臥室般。我們將可觀察到它極限的發揮；牆、屋頂、地板；想像任一空間都至少有一可移動的地面、幾面牆也通常有一隨意變換形體的屋頂–扁平的到拱圓形的。亦或結構中所存在的明顯元素如圓柱及橫樑，閃光透過它們便能穿透內部空間，我們必須了解空間如何被呈現出，城牆外觀亦或物質紋理為光滑或起皺...其外觀意象等等。

非常慎重的去檢閱整個佈景，小心選擇最佳詮釋建築物特性形態之角度。

肯尼士‧羅倫斯居家(Kenneth Laurent House)鉛筆素描草圖，伊利諾州。
Frank Lloyd Wright 作品。

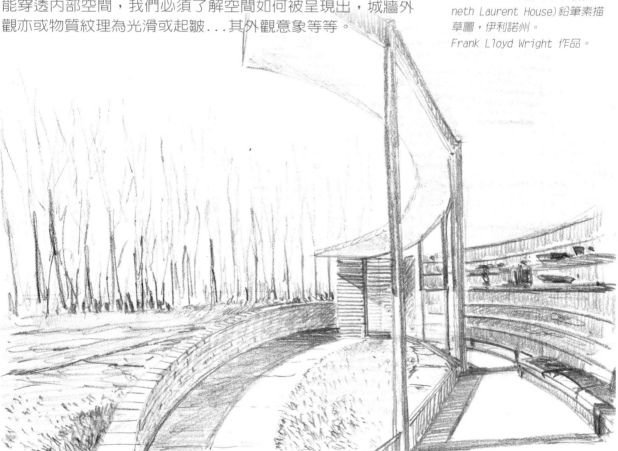

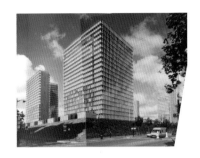

以*Dominique Perrault*的
the National Library in Paris
為範本首先伸直雙臂將圖
紙（亦即畫面 D.P.）
置於範本前方並且將它隱
藏起來。

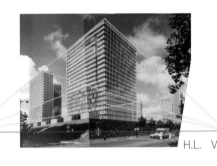

描繪出視平線，利用素描
薄邊緣沿著屋簷線將消失
點（V.P.1 與 V.P.2）
附加於視平線上。

V.P.1　　　　　　　　　H.L.　V.P.1

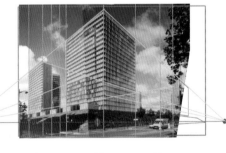

將紙薄向下移動直到樓塔
的四角(A.B.C.D)出現於
其上方，這時在畫紙上將
它們標示起來。

此照片中離我們最近垂
直方向（D）的兩端（
1.2）以同樣的處理方
式於也可以達到效果，
接著把畫薄移到另一
方；接續著H.L.線，並
於其他邊緣的處理上重
複一樣的步驟，基於此
原理，以近似相同
的處理方式完成此景
緻，這正是以前述的方
法畫出來的完成圖。

外部空間的基本構想

　　外在空間的文意，也稱為建築物
結構構造中–緊鄰的外界。這些最貼
近結構的分子意義非凡；諸如，草
木、人行道及其紋路、千變萬化的
地形輪廓、竹籬笆亦或圍繞周邊之
城牆...連同遠方或更遙遠的景物一
樣，組成了風景的一部份。身為作畫
者，我們應特別考慮景觀規模對觀賞
者所造成的震撼，因為它會造成不同
的感官效果。畢竟漫步於林蔭步道與
在森林草地上的散步感覺是截然不同
的，就如同沉浸於西班牙式陽臺的感
官接受與於日式花園中的沉思體驗顯
然不同。第一個需要考慮的因素便是
觀點的不同，它意味著就以觀者關注
之點上所闡釋出空間的可近性、地點
的逼真度。其次，速寫草圖的規劃及
編排方式也不容忽視，因為我們一旦
不得不將主旨列入考慮時，將會運用
畫體結構中的元素以及固有風格引導
著讀者的目光以便使其更趨近於其中
心意念。

A　　　B　　　C　　　D

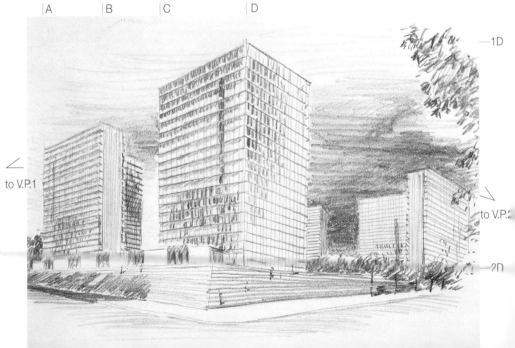

to V.P.1

to V.P.2

—1D

—2D

維里沙臥也–庭園露
台(terrace of the
Ville Savoye)，
Poissy，法國
Le Corbusier作品。

綠池(Stahl House)碳
筆素描草圖，西好萊
塢，加州。
Pierre Koening 作
品。

人物、陳設品等須淡化處
理，主要是勾勒出地方的人物
比例，雖然整個環境最好以照
片來呈現，但這不是本書的主
旨，撇開史實不談，我們只聚
焦在建築價值。

走道是另外一個要素，因
為它可定義出空間的使用性及
勾勒連續性及柵欄的概念，所
以構造及材料的處理，則可造
就整個走道給人一種基本工具
的感覺，營造出設計的細部
性，其他基本的要素，包含有
盈景、樹木、背景、景觀、其
細部設計會隨著距離的遠近而
改變，這些要素將有助於喚起
圖面完成時景物深淺感覺的補
強，各個基本觀念，必須反映
在最後圖面上，而每種形式–
運筆、構造、陰影及組構–須
加強圖面建築的概念。

深黑鉛筆描繪草圖，Korsua，克羅埃西亞。

深黑鉛筆描繪草圖，Sant Marti Vell，Girona，西班牙。

都市景觀及其組構元素

所有詮釋外在空間的策略也可應用於呈現都市環境的草圖上，從建築的觀點來看，它突顯了都市內引人注意的情景要素。這些要素包括環境的相稱性，都市建築設計所欲表現的人性層次及透明度，以及其外圍環境之關聯性。勾勒出建築物的輪廓外觀極為重要。建築物正面視野的上部界限，即與天空相接形成的交界處，是最常吸引觀圖者目光的地方。

併列的描影線條係構成草圖的基本元素。在這裡，草木植物的角色如同考量牆面或圍籬一樣，可依據其重要性作適當的處理。

都市景觀給人的感覺空間，以都會景象之描繪定義最為特別重要。雖然它非常主觀性，但如果我們停止對它的記憶及放下對它真實生活的感受，我們可以呈現它不同於一般的另一層面。捕捉都會情景的良好導引就是繪出其常見的道路或路徑，表現出沒有交叉的視覺界限或線性元素邊界，譬如河岸或海岸線，具特殊風格的城鎮巷鄰，教堂尖塔，市民廣場，或者具歷史價值的任一景點，包括紀念碑、雕像以及以天空為背景而映出的遠景。

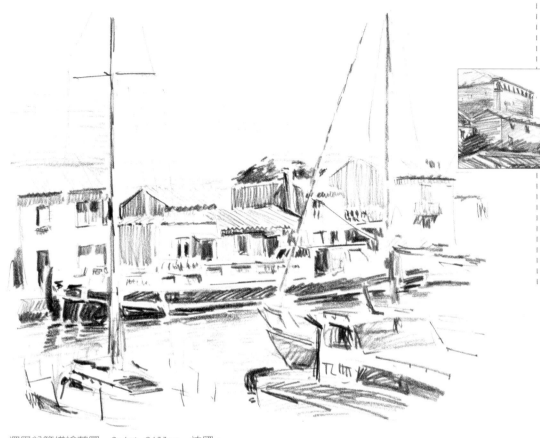

深黑鉛筆描繪草圖，*Saint Gilles*，法國。

對於被太陽照亮的情景而言，並不太適合用描繪草圖表示。你應該去適應各種情況，有時須強制自己去把焦點放在整體的輪廓或外觀上。

從觀念移植到圖面

　　一旦澄清了這些觀念，觀測者已學習如何去觀察後，他們就必須將觀念牢記於心，去執行草圖的繪製。此時可視為整個見習過程中的終點，草圖有助於幫助及回顧特定的觀念，透過表現系統的知識以及透視形式表達出來。透視方位是在中間抑或傾斜？要描繪輪廓，線條抑或描影？佈景特性採用陰影或以其詳細及紋理特徵來呈現？根據描影的延伸及密度，我們使用石墨碳筆還是鋼筆來描繪？而最終所呈現的圖面將是每項註解的綜合體。我們將呈現整體性的，最印象深刻的，具意圖性的，有時尚及資源效益的，以及具地方代表性的草圖。

鋼筆描繪草圖，喀他基那海港，哥倫比亞。*Alaro Siza* 作品。

旅遊景點草圖

　　草圖的實現來自於一連串影像所構成的特殊設計。當有人鍾情於某些建築而欲重新創造一個情景時,為了想去學習及了解它,最好的方法係將它繪出而不是以拍攝的方式去呈現它。草圖也就應韻而生。

　　繪圖施於我們從情景中選擇我們想要強調的事物,摒棄多餘或畫蛇添足的事項,雖然在第一印象中,它看起來非常攝影化,且其內容品質從建築的觀點看來並不具相關性。

深黑鉛筆描繪草圖,*Sant Marti d Empuries*,*Girona*,西班牙。

　　為了要分辨出何者為感興趣的景物,在繪畫時你需要擁有更加豐富的建築結構知識,以及對景物有一種觀察入微的學習行為。所以,時常要以建築的觀點來決定其特性,情景將會變得簡單化,最後你將很快速的將你所看到及選擇的表現在圖紙上。

碳筆描繪草圖,慕尼黑,德國。

　　速寫草圖往往以系列方式亦或以旅行筆記書之形式，於攝影術尚未普及時一度為搜編建築藝術，傳統上慣用之方法。當時旅行目的主要為搜尋模仿異地之建築樣式。

　　現今儘管科技發達，對於建築術之研究，速寫草圖論仍為最值得推薦且最重要之方法論。

　　繪畫創作是即興即時的，所需要的是普遍的圖像媒材；必須為人所熟悉且易攜帶的；如鉛筆或以簽字筆以及輔助物如一本精裝的筆記本。著名為人所聞的為柯比意（Le Corbusier），（Alvar Aallo），雅各布森（Ame Jacobsen）及（Louis Kahn）之速寫草圖旅行筆記書，在此只列出幾位值得參考的現代建築藝術家。

雅各布森Ame Jacobsen希臘之旅
速寫草圖（Thumbnail Sketch）

Alvar Alto摩洛哥Marrakesh之旅　速寫草圖
（Thumbnail Sketch）

建築中

雅各布森 (Arne Jacobsen)
希臘之旅 速寫草圖

的空間

建築術
建築空間就是

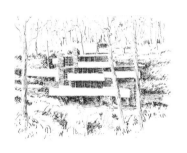

利用或圍繞空間夾層之細瓦碎片與周遭不同的圍欄、人行道、屋頂...結合營造出另人驚奇之效果，人們將因此免受險惡氣候的摧殘；更甚者於感官享受上也塑造出另人心曠神怡的氣息，這正為建築藝術前提之一。為了捕捉感官美，使速寫草圖中的空間感知能力能得到啟發；單點之透視畫作了最佳之詮釋。空間背景的營造可取材於元素、物影的累積並列、迎光面之實體空間、更寬廣的建築結構體；亦或也可借由團塊之移減或雕刻、鑿洞、不透明虛幻空間、愈受限制之建築結構體。一旦所有影像全然保存下來，它將以包括線條及影子、累積的筆鋒以及色調之審慎的方式處理。

建築內部空間

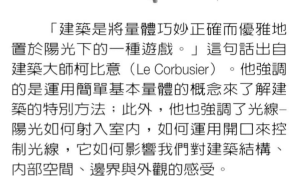

「建築是將量體巧妙正確而優雅地置於陽光下的一種遊戲。」這句話出自建築大師柯比意（Le Corbusier）。他強調的是運用簡單基本量體的概念來了解建築的特別方法；此外，他也強調了光線-陽光如何射入室內，如何運用開口來控制光線，它如何影響我們對建築結構、內部空間、邊界與外觀的感受。

接下來的建築概念之旅，我們將藉由速寫草圖來說明建築師如何操弄光線。他們如何將光線引入室內，如何安置開口並變化其形狀；他們如何將光線撒於面與地板以顯現其質感；他們如何把某一空間開向另一空間，等等…。

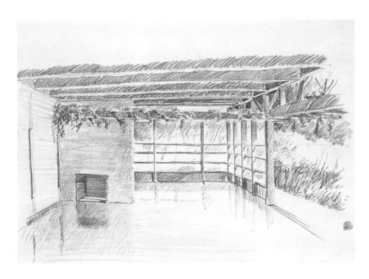

辛德勒‧魯道夫（Rudolf M, Schindler）以石墨筆所繪之速寫草圖。 住宅-工作室。

安藤忠雄TADAO ANDO之 KOSHINO HOUSE內部起居室之速寫草圖

這位日籍建築師之作品特色包括：非常簡約而準確地運用混凝土、木材甚至池水；比例嚴密的基本幾何形空間；象徵性的使用光線。這些造就了他設計中的神秘感、簡約與如詩般的特質。

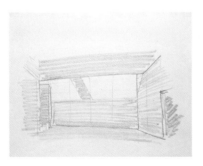

安藤忠雄（Tadao Ando）之 Koshino House內部起居室。

以石墨筆所繪之簡略主物圖。

1

1. 以石墨筆勾勒出空間容積的邊界，再畫出混凝土牆面的分割線。

速寫草圖中空間處理的好方式端賴一種具有廣泛涵蓋力之技術，因為我們此處所須面對的為有水泥牆之內部陰暗空間，故其質感的表現需特別注意。

我們將同時運用一石墨鉛筆以及相同硬度的石墨棒。

一旦角度決定好，地板上的一個座位，於此案例中由於為日式佈景，我們從紙下方畫水平線，角度因而定於中心處，接下畫出空間中之垂直角以及分別由水平線上之消失點繪出其水平線。我們採用輕斜之一點透視畫法（技術上為雙點）指出空間本身並不勻稱；並且是傾向角落中的某一點的。以石墨棒，不同的表面將根據其向光之程度施以陰影，色調之明暗度並無極端，因我們所取的空間其光之照射度來自四面八方，所以並無強烈的對比出現。

速寫草圖以石墨鉛筆勾繪出水泥層板而完成。紋理也同時加入，陰暗最深處也因之更為突出及陰黑。

於施加陰影之不同階段，最好避免接觸手，手下墊一張乾淨的畫紙，不失為一個好辦法。

2

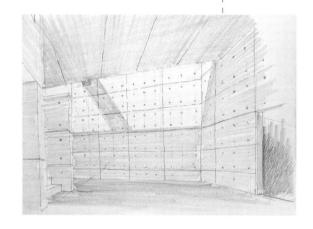

2. 以石墨棒，表面及陰影處將以線條加深其暗度。

3. 同時運用鉛筆勾繪出團塊區域及其邊緣以完成速寫草圖。

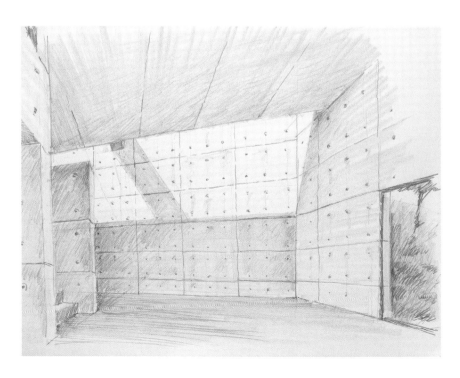

3

史蒂芬‧霍爾（STEVEN HOLL'S STRETTO HOUSE）玄關內部之速寫草圖

　　史蒂芬‧霍爾的作品主要特徵為其形式之自由。本玄關的圍蔽牆面穿鑿了一些自由形的開口，以讓視線連接到室外，並利用非直接光來控制室內的光度與色調。這些全可由居住者自行調整。利用本案的開口來介紹最終的圖面是十分恰當的，我們從室內向外描繪，選取背光的角度，因為室內較暗而室外十分明亮。用炭精筆加上手指的塗抹來表現玄關內漸變的光度是十分理想的選擇。炭精筆能表現出明暗變化十分寬廣，容易顯現對比，同時也能很迅速的畫滿大面積。

我們所研究之建築構造體以炭精筆繪製圖像之速寫草圖。

史蒂芬‧霍爾（*Steven Holl's*）*Stretto House*之玄關。

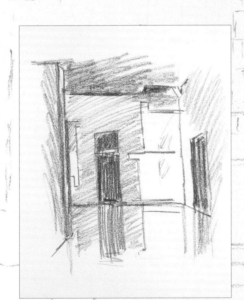

1.以炭精筆輕輕地勾繪出佈景。

2

3

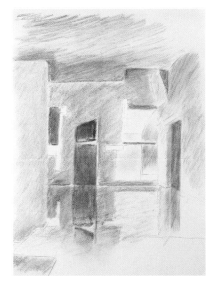

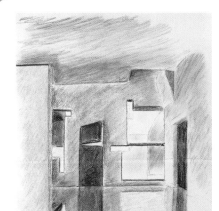

混色時，以一
張乾淨紙用以
遮蓋；避免不
必要的著色發
生於邊緣陰影
區。

2. 繼續以炭精筆施以陰影；開頭處並
混以明亮部。

3. 此動作完成後，邊緣便可界定出。

 轟立於住家玄關望向大門處，沿
著紙張中間畫一水平線，觀角置於中
心處，因單點遠近畫法的運用看來似
乎相當適合此佈景。輕輕地勾繪出正
面之水平及垂直線。其次，利用相同
的炭精筆於不同的平面面積上以不規
則筆鋒之運用加強其色調及濃度，室
外最大之色度運用為白色或是足以至
日光反射於地板上之色度，最濃之黑
運用於背光之木製門。

 筆鋒運用應輔以指尖，並以一張
紙用以遮蓋避免不必要的著色，於其
它必要色度修整時，重覆此步驟。最
後以一隻銳利鉛筆亦或扁頭鉛邊之筆
繪出不同窗戶上之木製部份並突顯出
其陰影及其細部描寫。

4

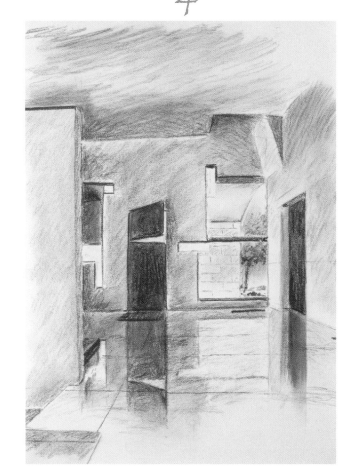

 4. 以上描述過程所得之結果。

建築
及其周圍環境

建築藝術亦為一種使人類適應環境之藝術，基於此觀點，它能庇護我們免於嚴峻氣候之摧殘。房屋單一建築規劃方式可有不同風貌表現；完全視其地理上地點、天候狀況、地勢形態、方位、觀角、草坪以及周圍的建築物而定。設計朝向兩個不同方向進行。反應出兩種截然不同之審美觀；對比之美感。當結果為基於純幾何論；死板僵化式之住宅，威嚴壯觀或是與其地形環境隔絕。相較下自然不造作之美感，所得之結果為活躍的、彈性的、抽象的、對其地點是敏銳的。上述兩種情形結果都應當於確實不污染其周邊環境並能滿足屋宅主人之需求。當然屋宅規模也為一主要考量的因素。此文中之速寫草圖相當有建設性，不論於評估環境地形或於有關建與其周邊環境之結合試驗方面。

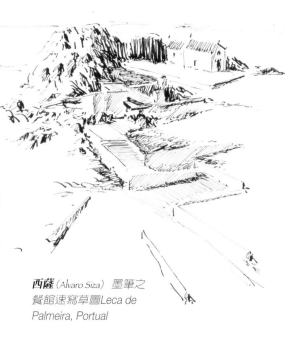

西薩（*Alvaro Siza*）*墨筆之餐館速寫草圖Leca de Palmeira, Portual*

巴黎 維勒台公園 勃納德·舒米 設計的「亭閣」

本作品，巴黎維勒台公園內的一件建築狂想，是以格狀散落在整個公園內的許多建物其中之一的小建物。其結構是垂直正交的紅色金屬構造之變體。正交的結構上，調整或附加了其他的構件，以使其適合於小居室、酒吧、入口等用途。

法國巴黎 維勒台「亭閣」（建築設計：勃納德·舒米）

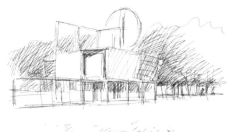

逐步描繪的鋼筆描繪概要草圖。

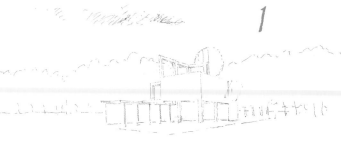

1. 因為在這裡所使用的技藝是永久性的，故我們以非常細微的線條開始描繪配置圖。

2

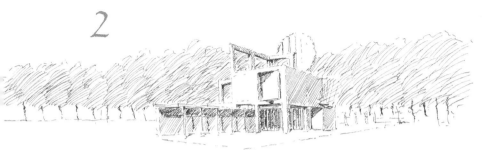

小秘訣–描繪精密線條紋路時，務必請耐心點，以準確的界定量體與陰影。

　　色調與其周邊草木環境對比情形相當調和，包括一塊大綠意盎然的草坪上有成列之細樹裝飾著。的確，於特殊場合的佈景中，此種對比（建築物及其周邊生態）效果的營造十分常見。換言之，以縮尺規模，每一建築物構造體都有其獨特的環境佈局，公園案例經過了反覆驗證；證明了它可成功地適用每一個別案例；也足以作為地點佈局之參考。

　　此所介紹之速寫草圖，主要意旨一直是希望能精準詳盡地描繪出結構上有螺旋釦及平板之金屬構造物等等...及其周邊環境。鋼筆為相當明智之選擇；足以精緻完美地呈現出結構體的精細線條以及與其周遭的草坪、樹林間塑造出相當程度的對比表現；紋理邏輯當然也不例外，深色陰影色調的描繪也一樣適當。

　　首先規劃圖是以連續的線條為開端，其次為團塊及陰影之濃淡調整；最後則為草皮林地紋理之協調。

2. 逐漸地將可發現重疊之筆觸成功地勾繪出團塊及面積區域。

3. 最後，這棟建築就像這樣座落於背景環境中。

3

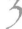

都會空間

　　都市一向為人們交際的絕佳場所。經由歷史變遷，一連串獨特的人文、地理元素也逐漸地賦予城市嶄新之面貌。起因於交流觀點，市民周遭的如商店、宅院、公共建築、皇宮、廟宇等無一不受此風深深地憾動。於是城市於其中地位也就確立了。都會網絡呈現出多元風貌而此完全視其與其環境的融合程度而定。讀者在此可參考所選出來一個特定地理場景的例子：荷蘭。因為近年來這個國家已經儼然成為歷史上最重要的都會實驗標的之一，此外，它也是一個孕育享有盛名的建築藝術家之國度。

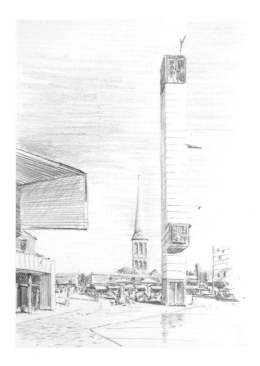

Bolles& Wilson石墨筆所繪之速寫草圖，
"A square in Hengelo"。

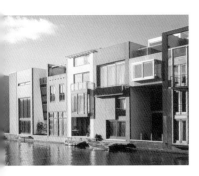 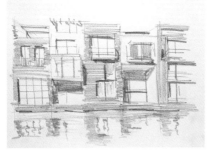

荷蘭 阿姆斯特
丹Bornec Sporen-
burg運河邊屋舍
（建築設計：
MVRDV）。

石墨筆所繪之屋舍圖像速寫草圖。

阿姆斯特丹 BORNE-SPORENBURG之宅第 作家 MVRDV FIRM

　　這組建築師所呈現出之風格為宅第不大，空間十分狹窄以及濃色調。色系比例安排上差距不大，為典型的農村代表。其中籬笆正對著其著名的運河之一。此規劃與其他建築藝術家有類似的特點而且它與現今城市的規劃建造方案相去不遠。最顯著特色為合併若干樓層並且嘗試將自然光線佈滿室內。

1

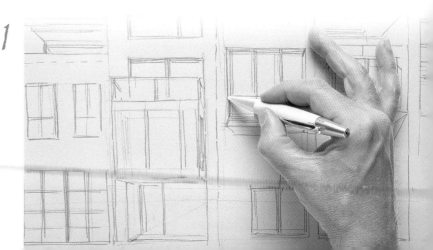

1. 由於角度原因，最原始的規劃圖是以石墨筆繪製幾乎為矩形之線條，此階段手勢姿態助成了規劃圖正確無誤地呈現。

規劃圖及其周遭佈景是從運河的另一端來描繪的，為的是能保持都會形象之風格，速寫草圖，是以單點遠近畫風為主，以石墨筆或石墨棒為工具。使木製品之細部的描寫、陰暗部份明暗度的表現及不同材質的色調濃淡能適切地突顯出來。首先，以鉛筆劃出一條與觀測者等同高度之水平線；此觀測者位於運河另一端上。接著開始確定不同區塊的劃分；連同每一區塊上之樓層、地板，這些線條將一直延伸至水面上，目的在於釐正一開始就產生這些映像的垂直線條，其次於最濃的部份以石墨棒施以明暗表現；如運河水、天空以及物料的色調。最後木製品的細部描寫便呈現出來，投影部也以石墨筆強調，映像也被營造地更淡；同時也因石墨棒之助變得更為模糊了。

2

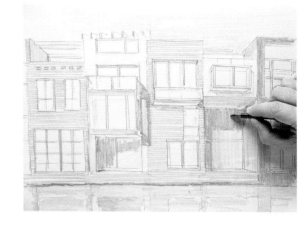

2. 以石墨棒施以明暗。

3. 最後結果以鉛筆勾繪出輪廓。

3

海牙區一廣場上孤立之宅第。
（建築設計：**西薩** *Alvaro Siza*）

建議練習
以石墨筆所繪之圖
樣速寫草圖。

DER VENNE PARK區之住宅
作者 西薩 ALVARO SIZA

在海牙區一新建的廣場，此宅第轟立著有如建築紀念碑。此工程顯然為設計師的傑作，一方面此規劃表現出簡單但又高度清晰的概念，磚塊的運用；典型的荷蘭式建築。另一方面就單一屋舍的規模大小；於相接鄰的屋舍中，其佈景顯得孤立。最後土地面積形狀的特殊；有一平坦的主籬笆及開放式的後籬笆。所以內部有相當的空間。終極繪畫的效果可由幾英呎之遠坐於廣場上長凳某人的角度以歪斜的遠近畫風來表現。如此一來也同時可觀賞到建築物以及圍繞廣場的竹籬笆。為了呈現出磚塊牆，我們同樣使用石墨棒及一隻扁平頭的石墨筆。佈局圖及色調明暗度也如同其他於終極繪畫中以石墨呈現出的結果相同。

1. 以石墨筆描繪出規劃圖時；宅第面積邊緣表現也一併考量。

2. 以石墨棒根據距離及方位加深磚塊紋路、人行道和濃色部之色澤。

1

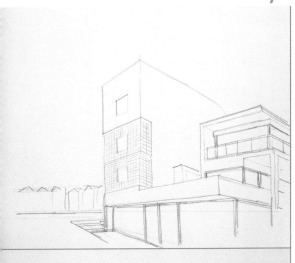

2

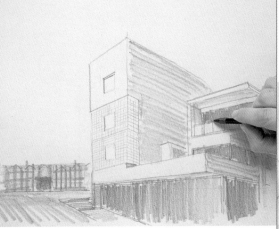

3. 為了完成速寫草圖，以石墨棒表現其界限，接著加以環境佈景。

3

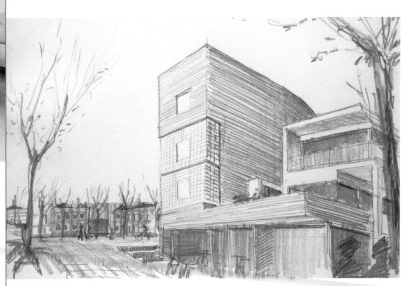

SCHILDERSWIJK WARD
津貼住宅
作者 西薩 ALVARO SIZA

第三個速寫草圖的案例為海牙區同一區域的一條街,一樣為西薩(Alvaro Siza)之傑作。我們運用同樣的技巧以及雷同但較不歪斜的規劃方式,這條街本身非常有趣,其寬度、鄰近建築物之高度以及佈景;連同住宅區的籬笆卻都高於廣場之上。由於此種宅區有此獨特之處,這也是我們感興趣的原因。

此區佈景重覆如同前項速寫草圖的模式,不同的是於晴天時,有高聳的漂浮雲,天空將會被表現地更生動以及陰影部的規劃密度表現也將更強烈。

海牙區之津貼住宅。
(建築設計:*西薩Alvaro Siza*)

深度表現可由密集的線條來呈現,特別小心注意消失點的位置。

1

建築規劃以石墨筆完成圖樣之速寫草圖。

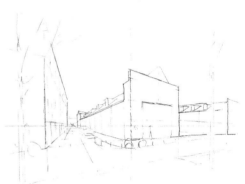

1. 面積邊緣以鉛筆線條展現。

2

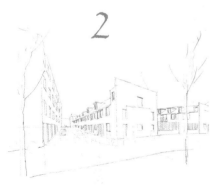

2. 陰暗空間及其輪廓被勾勒出,其呈現更為清楚,人行道及草坪也表現出來。

3. 整體建築物表現及其佈景的完成,於是有ゝ速寫草圖。

3

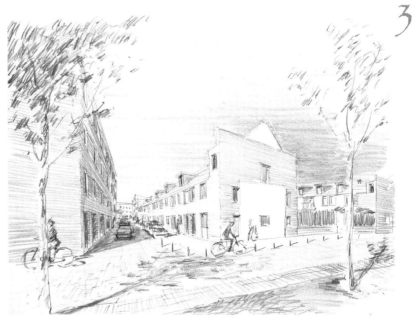

建築藝術 與自然

關於建築與自然的對話，筆者以為可以以類似前述的處理方式來進行。或對比或模仿建築物的規劃。但我們也不要忘了運用樹木、灌木、岩石及泉水特點以便營塑空間上整體的視覺界限。在此我們可以大膽確定地說自然空間由於它與這些人造景況持續保持一貫平衡的雙方互動，於是許多曠世駭俗、價值連城的偉大巨作因而誕生。

例如我們可能發現草蔭樹木所構成的蔓棚或棚椅；與牆分界的籬笆；樹幹聯想到圓柱；亦或象徵清新、跨越障礙或能映像反射之泳池。所有景觀將整合起來，彷彿一個花園或鄰近的果園；更像一幅透過大玻璃窗所呈現出清晰的遠方風景畫。

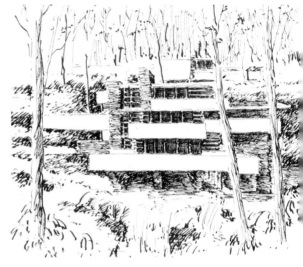

墨筆所繪之〈賓夕凡尼亞洲Fallingwater〉之速寫草圖。（建築設計：**法蘭克洛伊萊特** *Frank Lloyd wright*）

EAMES畫室　作者 CHARLES EAMES

位於加州這宅第屬於建築師本人所有，其佈局是以非常明亮透明且其寬敞空間、連接室內外之金屬結構物為基礎。意圖使屋舍本身與其周邊優美的尤加利樹融合為一體。結構中內部空間色調相當濃；建築分子元素極精細；其圍牆幾近為透明的。不像其他宅第中表現的極端中...圍牆是玻璃的；卻無任何木製品表現。此處不同氣窗之規劃劃分有利於內部空間氣溫的調節，而使得其更為適居。

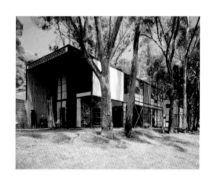

Eames畫室
作者 Charles
Eames

建築物以石墨筆所繪之圖像速寫草圖。

1. 規劃圖首先以鉛筆所繪，特別強調的為周邊的草坪。

1

速寫草圖結合鉛筆與石墨棒，為的是呈現出屋舍精密細緻的金屬輪廓以樹枝樹葉、葉飾團塊及陰影部的外形。最重要的是，它栩栩如生地表達了森林圍繞為伴的感覺，一種以墨筆表現的具體實質感。在繪畫過程，它需要相當費時厚重的明暗處理。過程如同先前所敘述的例子，再加以運用石墨棒所繪之筆鋒來降低明暗度對比值，對尤加利樹之樹葉作更為生動的呈現，同時也表現出了樹葉如刀刃般的外觀。

2. 不同平面上及草皮團塊區之明暗度處理。

3. 終於，建築物架構呈現出來；並以鉛筆繪製樹的外形。

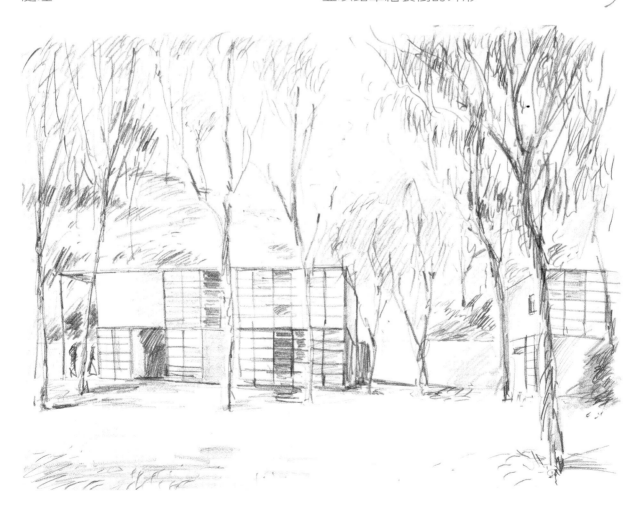

玩弄

建築

藝術繪畫

真理來臨，你就必須面對你自己。如果你是位畫家，當你繪出第一條線或第一道畫時，你就必須決定一個方向，建築的樣貌也將在此刻浮現。（建築設計：**法蘭克 蓋瑞**_Frank Gehry_）

方法論

概論

以墨水筆所表現的構想草圖，圖為座落於葡萄牙
Vila Do Coned的Borges & Irmao銀行。
（建築設計：阿爾Alvaro Siza）

認識建築

繪畫為圖像

建築語彙中接受建築繪畫所特有的字義、字彙、拼字法、措辭的薰陶；這些字意符號表示都無一不與線條、明暗、紋理、以尺寸標誌之速寫圖、構想草圖及速寫草圖相互呼應。此時我們得於此方法論中妥當地利用這些語言，才能將我們所企盼表達的意像恰如其分地顯示出來。這過程包含了綜合各種不同徒手繪圖案例的匯集，這點於日常自我練習中是相當重要的。

首先，讓我們從現有的作品中的一些規劃草圖案例開始，其中以標示尺寸的草圖為主。接著，我們繼續藉由一最初發展的待建建築草圖案例—它們通常需要其他設計師的模型或文化參考文獻作為啓蒙及構想草圖作為一不可或缺的工具。最後，我們可以以速寫草圖所繪製意像表示之 "柏林之旅" 作為結尾。

向大師學習

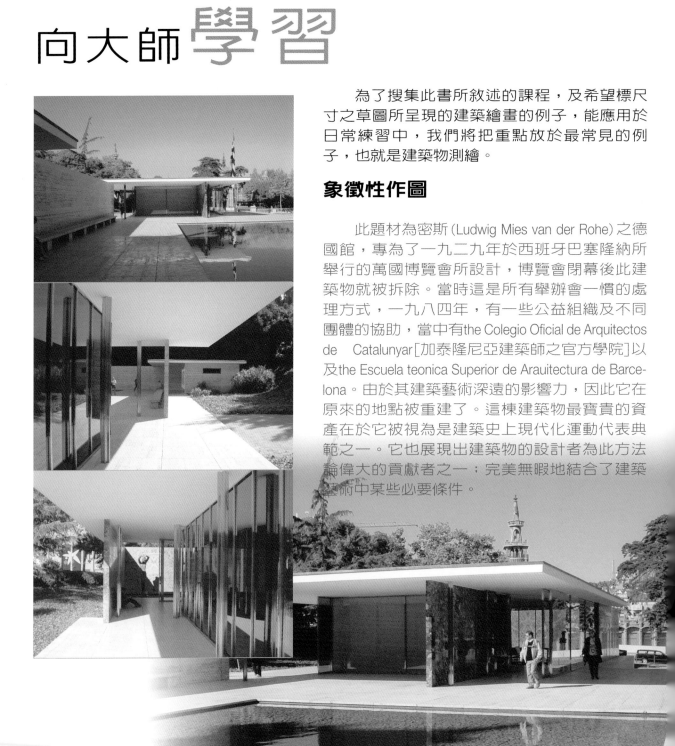

為了搜集此書所敘述的課程，及希望標尺寸之草圖所呈現的建築繪畫的例子，能應用於日常練習中，我們將把重點放於最常見的例子，也就是建築物測繪。

象徵性作圖

此題材為密斯（Ludwig Mies van der Rohe）之德國館，專為了一九二九年於西班牙巴塞隆納所舉行的萬國博覽會所設計，博覽會閉幕後此建築物就被拆除。當時這是所有舉辦會一慣的處理方式，一九八四年，有一些公益組織及不同團體的協助，當中有the Colegio Oficial de Arquitectos de Catalunyar[加泰隆尼亞建築師之官方學院]以及the Escuela teonica Superior de Arauitectura de Barcelona。由於其建築藝術深遠的影響力，因此它在原來的地點被重建了。這棟建築物最寶貴的資產在於它被視為是建築史上現代化運動代表典範之一。它也展現出建築物的設計者為此方法論偉大的貢獻者之一；完美無暇地結合了建築藝術中某些必要條件。

西班牙巴基隆納〈德國館〉的外觀。（建築設計：*密斯Mies van der Roha*）

此作品嚴格來說，其特殊在於它完全以格子作為根基，格子上方並架有由許多不同元素所組成之平台。只有兩區塊是有屋頂的，特別是以薄板或平底結構為主。其下為經過調整，平滑圍牆所劃分的空間。圍牆一直延伸至室外。

這些圍牆清楚地界定了走廊及分隔的空間。圍牆最引人注目的是它們圍繞著兩座水池，其中一座為完全室外，而另一座則是位於無屋頂的室內空間。兩空間的倒影，同時可映像在水池中及壯麗的建築結構體上（鉻合金、鋼鐵、大理石、條紋瑪瑙石等材質）正好為此地賦予了一個新生命。

1. 首先，以鉛筆繪出平面圖及鋪面模組的配置關係。

2. 其次，以鋪面為起點繪製出平面圖之草圖，接續加入屋頂等建築元素。

3. 最後，在圖中加入隔板、垂直牆面、木作及其尺寸的標註，圖面便完成了。

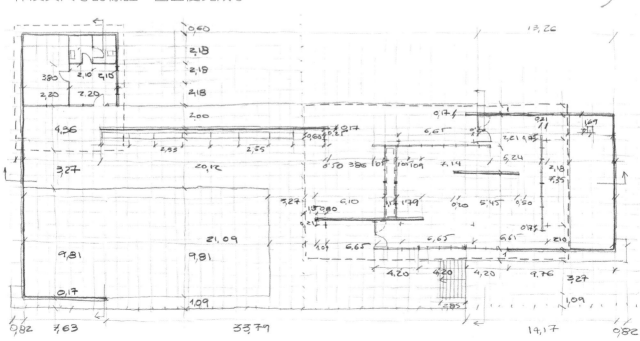

概論

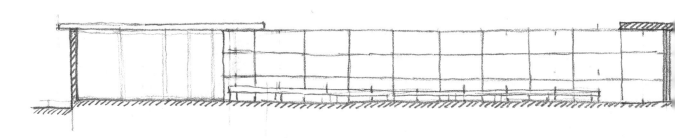

步驟

開始素描時，於一底格繪製基準線，底格測量起來相當於1.09公尺（3 1/2英尺）的方形鋪石以及1.03公尺×2.18公尺垂直圍牆[除了條紋瑪瑙]的石塊（3 1/3英尺×7英尺）。

平面圖是由每一階段細部描寫的進行來完成。一開始以鋪面的基底線為基準，接著為建築物及屋頂。一旦這些都已完成，便開始確定組成建築體的所有成份。圍牆、隔板、木作部份...等等。必要時我們將於平面圖上標示出等高線，測繪時應儘量參考原有的格子底線，這樣可省略一些尺寸的標註。

因為建築物的連結使得我們於描繪接合點變更為容易。不妨利用相同的方法，我們就可於個別紙張上畫出正面圖及斷面圖。為了取得最有力的資訊，特別是檢視平面被切割的位置需要更為謹慎，也惟有如此才能避免無數不必要和重覆的陳述，由於鋪面的接合點並不嚴謹地符合圍牆接合點，所以測量並不容易。話雖如此，部份的測量還是得進行的。

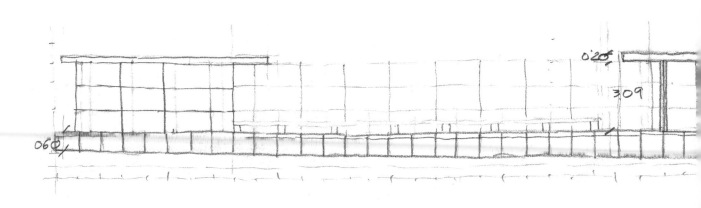

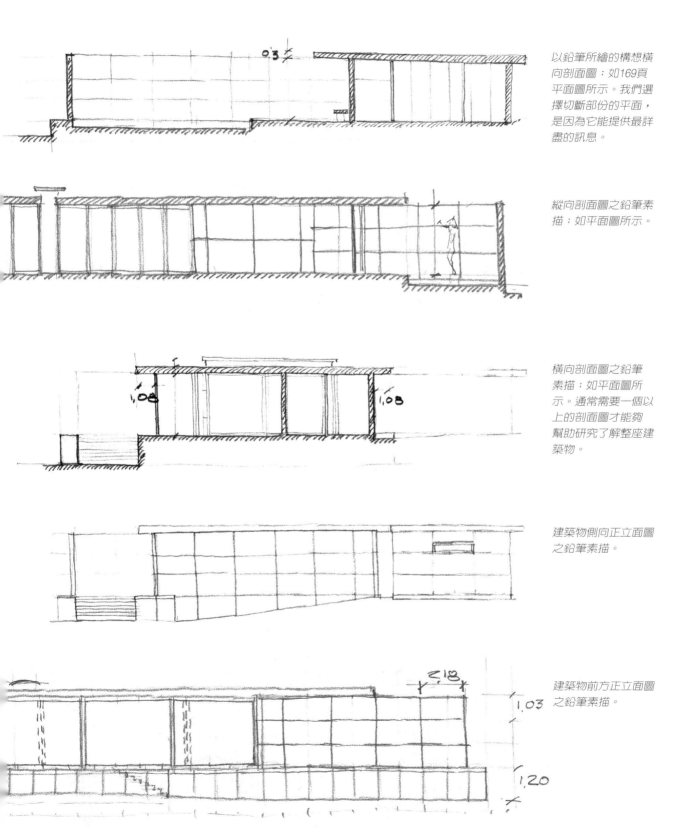

以鉛筆所繪的構想橫
向剖面圖：如169頁
平面圖所示。我們選
擇切斷部份的平面，
是因為它能提供最詳
盡的訊息。

縱向剖面圖之鉛筆素
描：如平面圖所示。

橫向剖面圖之鉛筆
素描：如平面圖所
示。通常需要一個以
上的剖面圖才能夠
幫助研究了解整座建
築物。

建築物側向正立面圖
之鉛筆素描。

建築物前方正立面圖
之鉛筆素描。

德國館的十字
柱。它的重建部
份是由 I de Sola-
Morales C, Cinci 及 R.
Ramos所完成。

細部的構想草圖及補充說明：
柱子及傢俱

密斯(Mles Van der Rohe)精緻講求細節的作品風格，驅使他以相當獨特的基礎設計出一座金屬的十字柱。一偉大的藝術作品，其支撐的元素為金屬的外殼與裝飾性特色；如鉻合金嵌板的結合。十字柱本身令人為之眼亮的特質使得我們不得不對它做細部描寫。因為它不僅為德國館的象徵，同時它也是從事更進一步描寫素描的模範。垂直的與水平的隔板相互穿錯，組成了本館流動性的空間組構，單張透視圖難以表達本建築的空間全貌。因此，需以等角投影圖來呈現這些原色是如何被組成的。

密斯(Mles Van der Rohe)也同時為此建築物設計了一系列的傢俱設備；巴塞隆納式椅子及腳凳，便設計的更有整體感。這些都成了現代都會時尚的符號。我們已完成了椅子的一些素描。雖然這主題比較傾向於室內設計，但它連同室內裝修–尤其是那些非大量生產的製品，仍然是建築師在設計案中所應界定的元素。

4,5
28
4,5
3 2 53 50 mm 2 4

十字柱的鉛筆素描。

此雕像為
原作之複製品。
位於其中一水池
上，它已成為本
館的視覺參酌
點。

鉛筆繪的德國館等角投影圖；圖
中並未顯示出其屋頂。這樣的圖
像有助於我們正確了解整座建築
物的空間組成。

巴塞隆納椅；建築師專為本案
所設計。

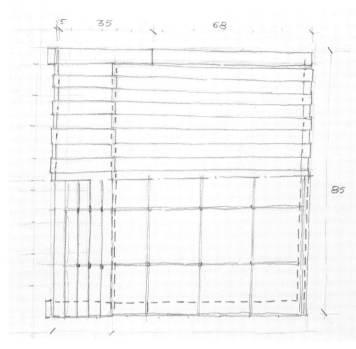

鉛筆繪製之尺寸草
圖，表現出巴塞隆
納椅之整體構造及
椅襯後的支撐。

表現出椅子前視、
背視及側視各向立
面之鉛筆速寫，甚
多的尺寸標註以標
定其彎曲度。

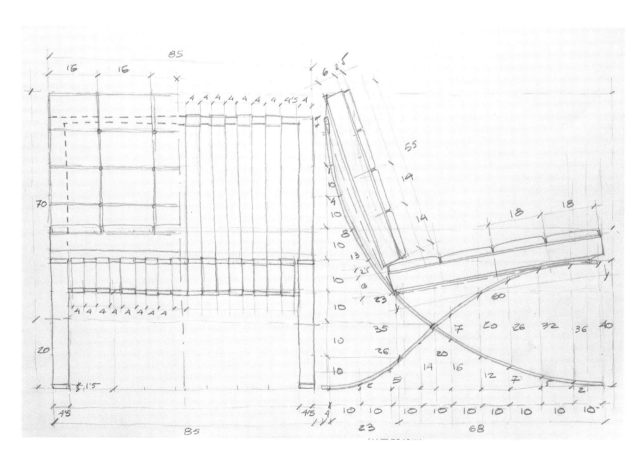

構想草圖 設計提案 誕生於巧思

本節，筆者將建議以建築巨作以及專業的設計風格呈現出最有可能蘊釀出新奇提案及構想草圖的階段，也就是－設計的誕生。提出設計提案之前，事先了解參閱其他建築藝術家的作品或文化背景文獻資料的輔助通常是比較恰當的。

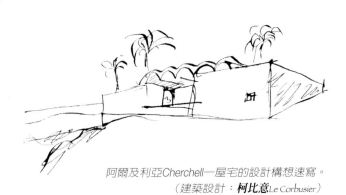

阿爾及利亞Cherchell一屋宅的設計構想速寫。
（建築設計：*柯比意Le Corbusier*）

典範本質之結構類型學

一直以來，我們便致力於特定構造系統的研究。它採用廣為世界知名建築師所運用的加泰隆尼亞式拱頂（Catalan Vault），此建築體的最大成功處在於其符合其經濟成本及獨有的連貫特質，它成功地被運用於設計案的規劃空間上。此結構類型先前於不同的場合中為法國柯比意（Le Corbusier）所運用；特別是一棟靠近巴黎，位於Le Celle-Saint Cloud的宅第，其年代可追溯自一九三五年，一九四五年Cherchell農業區住宅之企劃案（現今的阿爾及利亞）一九四八年Sainte Baume的公寓企劃工程，一九四九年位於法國Cap Martin，一九五零年位於瑞士的Fueter House企劃工程，一九五二年法國的Jaoul House；以及一九五五年印度Ahmedabad Sarabhai住宅規劃。

鉛筆圖示顯示出拱頂的範圍以及**柯比意**（*Le Corbusier*）所規劃宅四樓的住宅空間平面圖。

平面圖

立面圖AA

平面圖及剖面圖的鉛筆速寫，如圖示柯比意（*Le Corbusier*）所規劃瑞士the Fuotor House，此規劃也如同許多案例採用了加泰隆尼亞式拱頂。

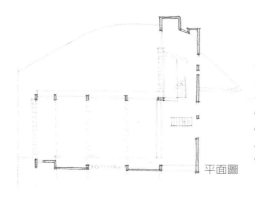

平面圖

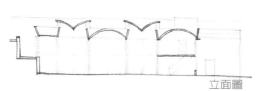

立面圖

鉛筆所繪之四樓平面及剖面構想草圖；這是米羅(Jean Miro)位於西班牙de Mallorca的畫室。（建築設計：**路易塞特**Josep Lluis Sert）

鉛筆所繪之平面及立面構想草圖；這是一棟位於哥倫比亞Tumaco的商業建築（建築設計：**路易塞特**Josep Lluis Sert）

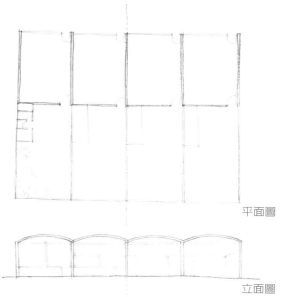

平面圖

立面圖

　　此外他的一些追隨者及弟子；如路易塞特（Josep Lluis Sert）就成功地於1939年至1953年間結合這些拱頂的運用為哥倫比亞、祕魯、古巴、美國設計出低成本的屋宅規劃案；以及1955年為畫家米羅（Joan Miro）於Palma de Mallorca所規劃的畫室。

　　西班牙建築師Bonet Castellena任職於柯比意(Le Corbusier)的工作室，曾經將拱頂構思運用於1940年阿根廷Martinez的一些屋宅區的規劃中；以及於1947年Punta Bal-lena Berlingieri House的規劃工程中；於西班牙，令人印象深刻的設計作品案例包括有1949年，位於巴塞隆納El Prat de Llobregat的Le Ricards鄉村屋舍；1967年於Girona之Cruylles House；1973年於Murcia Atamaria之公寓；高第（Gaudi）、Guastavino、Eladio Dieste及其他建築師同樣也運用了加泰隆尼亞拱頂。我們已經繪製出這些屋宅中的一部份，並以平面圖的圖示顯示出其空間配置；以立面圖及剖面圖來呈現其圖形拱頂。

鉛筆所繪之圖像表象速寫；顯示出平面圖及阿根廷 Martinez屋舍一角。作者Antonic Bonet Castellena

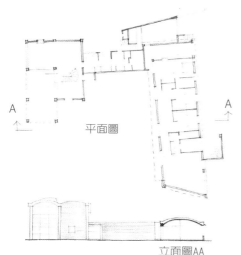

平面圖

A　　　　　A

立面圖AA

鉛筆所繪之平面及剖面構想草圖；圖為位於西班牙El Prat de Llobregat的La Ricards鄉村房舍。（建築設計：Antonic Bonet Castellena）

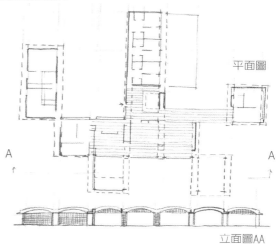

平面圖

A　　　　　A

立面圖AA

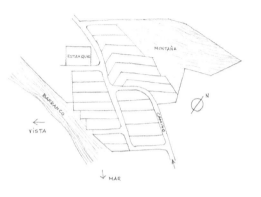

基地周圍環境之圖示：圖中顯示出
它與Tenerife島的相關情形。

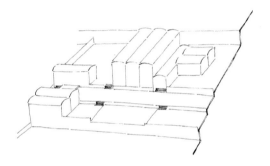

以墨水筆所繪製本案兩結構體的等
角投影圖速寫；表現出它們坐落於
梯台坡地上。

創作過程中第一次
嘗試的素描草圖。

設計案中的構想草圖

　　由於加泰隆尼亞拱頂為構造系統及空間設計的中心
概念，我們將構想草圖的概念應用於西班牙屬地加那力
群島的Tenerife有關農業規劃的住宅屋舍設計上，更確切
地說，它是位於La Punta群島南方Candelaria；為了栽培香
蕉及其他農作物而設計的住宅空間，此地點因其獨特的
地理環境及怡人的氣候而雀屏中選。

　　我們的設計靈感深受之前所描述的例子啟蒙，結合
兩處位於梯田式的坡地上，四周圍繞石牆的兩個獨立構
物，其中一個建築體就是目前的宅院，有兩個樓層。另
一個為一層樓上的涼廊。兩建築體之間是以旁有溪水潺
潺的長廊或花廊連接。溪水源自於農場的大儲水槽。而
它的溪水路徑甚至流經池塘、泳池、小運河。這也有助
於氣候的調節以及恬靜氣氛的營造。

鉛筆所繪之屋宅三樓之構想草圖。

鉛筆所繪之一樓住宅空
間構想草圖。圖中可看
出設計修改後的區域。

客廳1

涼廊

以鉛筆所繪的基地
區位及配置概要草
圖。剖面圖中顯示
出既有及新增的地
面立面。

為了表現出畫面
的景深,可依距
離的遠近作不同
程度的細部描繪
。而畫面的深度
也可由以降低明
暗調對比的方式
來呈現。

外部空間的構想草圖

　　整個住宅屋舍的規劃是以一系列的通廊所構成,這些通廊
頂蓋為或陶製或水泥的拱頂,空間排列上十分整齊,給人一
種諧調的美感。此空間多少銜接著一些具支撐功能的厚重延
伸圍牆。至於此梯田式的坡地地形與建物的關係,可以精挑
一張立面圖及剖面圖,來檢視建築物與其周遭環境相互融合
的狀況、及屋頂所呈現出豐富的天際線與部份具有穿透性的
空間之相互關係。

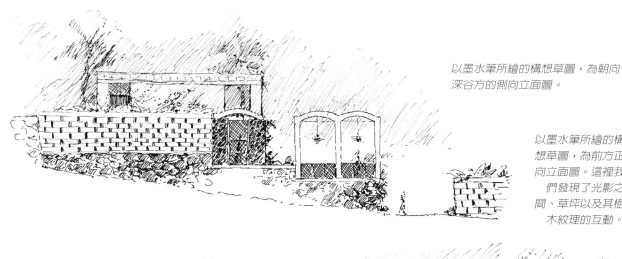

以墨水筆所繪的構想草圖,為朝向
深谷方的側向立面圖。

以墨水筆所繪的構
想草圖,為前方正
向立面圖。這裡我
們發現了光影之
間、草坪以及其樹
木紋理的互動。

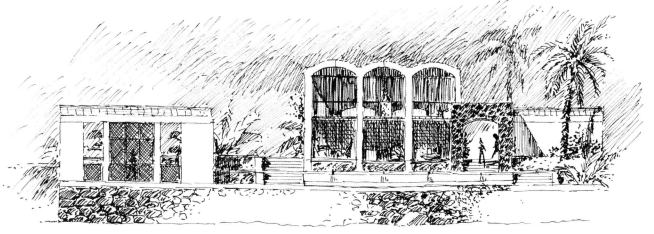

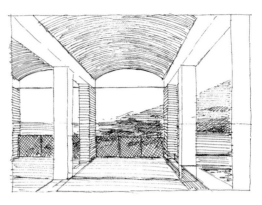

簽字筆所繪之構
想速寫方案II；
以相同角度表現
出涼廊的內部空
間，為修改後的
平面圖所發展出
來的構想草圖。

簽字筆所繪之構想速寫方案I；表現出涼廊內部
空間；為平面圖發展出的構想最原始草圖。

室間構想速寫

恣意享受圍牆線條的繽紛，你可以當任何空間
的創造師，無論是封閉的、線性的或是具不同方向
的開放空間。讀者將可透過構想速寫，深入體會這
些設計的圖像表現。在此提供兩個利用構想速寫來
改變空間形態的案例作為參考。

第一個案例為涼廊或門廊形態的空間；以變
動其牆面的寬度以及調整拱頂之支柱來作改變，為
了能夠使這些變化更生動呈現，並能夠更具體地得
知作了改變之後的效果為何，我們在此以幾幅簡略
的以簽字筆所繪之空間構想速寫，以不同程度來表
現出線條、紋理結構、陰影及整體畫作的氣氛。

簽字筆所繪之構想速寫；表現出方案1的涼廊及
其外部空間；為修改後的平面圖發展出的構想
草圖。

簽字筆所繪之構想速寫；表現出方案II的涼廊
及其外部空間；為修改後的平面圖發展出的構
想草圖，圖中並加入了質感及陰影。

修改後的平面圖；相較於第
一個方案的構想草圖，顯示
出涼廊圍牆面積縮減了。

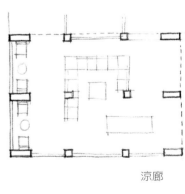

涼廊

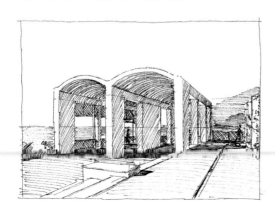

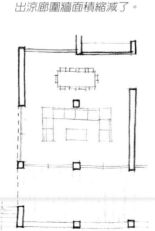

客廳2

修改後的平面圖，相較於第一個
方案的構想草圖，顯示出屋宅客
廳圍牆面積縮減了。

鉛筆所繪之構想速寫,以質感及陰影表現出的方案I客廳內部景觀,有著寬敞圍牆,牆上露出磚塊紋理;拱頂則顯示出粉刷的紋路。

另一案例是以一個住宅客廳為主,利用構想速寫作一系列的變動。在真正決定最終設計方案之前,認真地執行每項測試是相當重要的。

空間規劃上所要的是能夠在最後的空間提案呈現之前,可透過不同的構想草圖,能夠預覽各種選擇性方案。當然地這要視建築物材質之屬性、支柱、圍牆的大小、結構的總類及拱頂而定。第一個方案如前述的情況,主要在於空間的營造,寬廣的外部視野,並藉由圍牆面積的縮減以增大空間整體感,空間將如以下所描繪,顯得更為清晰及光亮。

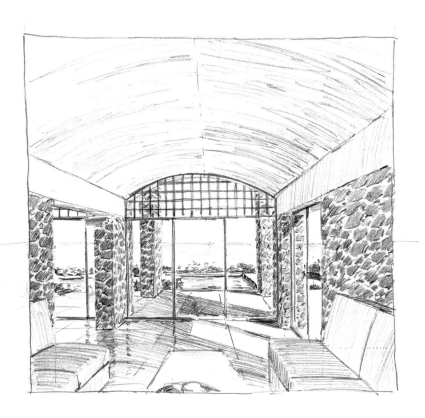

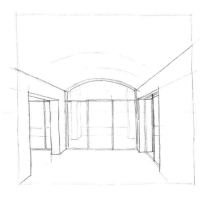

如同構想速寫的第一個步驟,以鉛筆線繪出空間的輪廓線。

鉛筆所繪之構想速寫;以質感及陰影表現方案I的客廳內部呈現,並施以不同的材質–圍牆以石頭,拱頂則以木材表現。

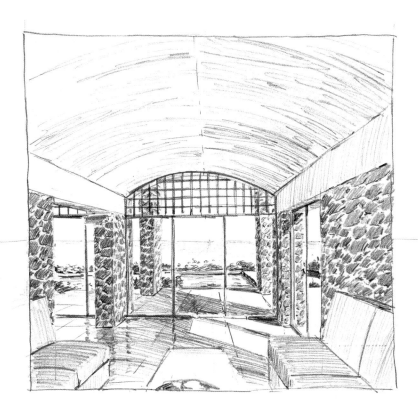

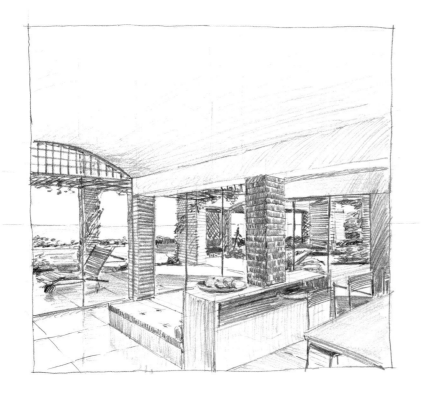

鉛筆所繪之構想速寫：以紋理結構及陰影表現出方案II客廳中另一角度的內部景觀。此方案中圍牆面積被縮減了，圍牆的結構也改為磚塊，其拱頂為混凝土材質。

在視覺表現上，材質為一關鍵性角色。假使拱頂為白色，則呈現出高亮度。相反地，若需要柔和溫暖的氣氛、較低亮度的話，拱頂就可使用木材材質。同樣的效果也可運用於圍牆或支柱所使用的磚塊和石頭上。此項提案是利用一些基本元素的變動與結合方式來呈現。這些例子看來，對於意圖表現出的概念意像已綽綽有餘。不可否認的，有千萬種的情況存在，特別是更豐富的材質能被引入此視覺預知的遊戲中。

鉛筆所繪之構想速寫：以紋理結構及陰影表現出方案II客廳相同角度的景觀。然而，換以不同材質；圍牆表面以灰泥呈現，拱頂則鋪以磚塊。

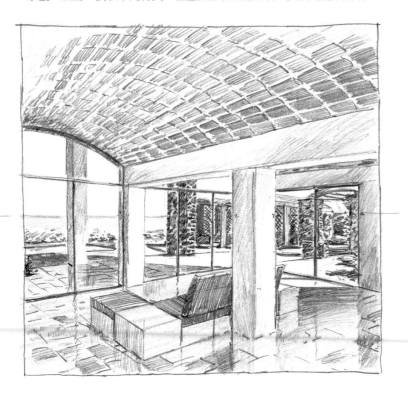

畫構想速寫之前，以鉛筆所繪之輪廓線圖稿。

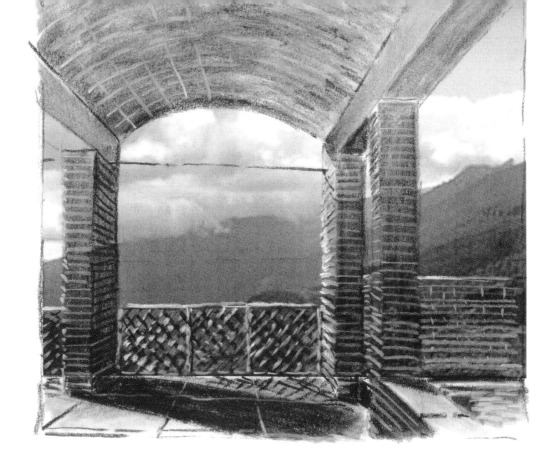

照片與圖像拼集法

　　提案也可透過建物將被設置的所在地，選擇一視點，來模擬建物完成後與周圍環境結合的圖像。當然此時建築物本身處真實的環境中。

　　有一種非常簡易的「照片與圖像拼集法」的運用，可以避免重複相同背景的繪製。先在建物將被設置的地點拍照，並將照片影印在可以繪圖的紙張上，再用黑色及白色色鉛筆將建物畫在影印後的紙張上，這樣地點的壯觀景況就會被突顯出來。因此，在選擇拍照視點位置時，必須考慮到什麼視角所拍攝的照片，才能較輕易的與設計圖面部份合成，使它能以最小的誤差，模擬出方案的結果。

　　綜合各種狀況，可以得知創作的整體是由繪畫及巧思所組成的。技術層面的問題最不重要。儘管如此，為了早日達到專家的水平，筆者以為應培養最普遍及多方面技術層面的熟稔度，確實保證能毫無誤差地操作及應用，那時的我們才可能有新的靈感。

有時設計在此推薦圖面中以白色色鉛筆來營造光亮部和最亮的部份；黑色鉛筆則為其他部份；這樣一來如照片影像般的筆法便清晰可辨了。

鉛筆所繪之構想速寫：以紋理結構及陰影表現出方案 II 客廳相同角度的景觀。然而，換以不同材質；圍牆表面以灰泥呈現，拱頂則鋪以磚塊。

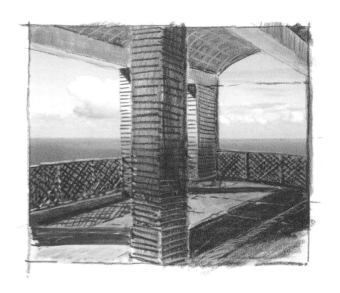

　　時下，一趟柏林之旅對建築藝術的愛好者而言可說獲益良多。此城市的市中心自從柏林圍牆倒塌之後，已經歷經了驚人的城市變革。此變革是由同時期的偉大建築師所倡導的。因此每當想到運用建築藝術之案例速寫草圖時，我們就想到柏林之旅會是一個理想的典範。

柏林 旅途速寫

旅途記述

　　四天中，馬嘉莉·戴加多·雅妮思（Magali Delgado）及雅尼斯特·雷頓多·多明奎茲（Emest Radondo）參觀了此城最典型的景點以及許多現代的建築物，也因而畫了各種各樣的圖。其中有一部份是屬於一些快速扼要的速寫；其他則有些複雜。每一張圖中我們都嘗試著突顯出建築物的一項建築特色，不論是特立獨行、獨創性、建構技術、城市規模與環境，或與一現有建築物之間的協調及和諧度等等。

布蘭登堡大門Branden-burg Gate之速寫草圖：使用非常粗的炭鉛來加深場景，因為那是一個下雨天。

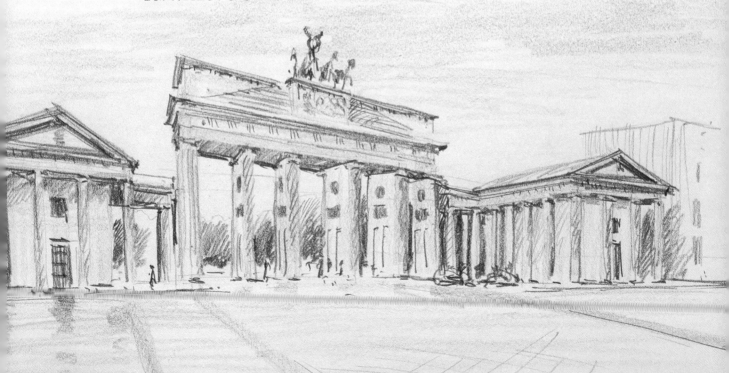

以鉛筆所繪的柏林愛樂廳速寫。圖中利用遠景背光的建物來襯托出前景的植栽。

這些技巧都是將圖表現在 $8\frac{1}{2} \times 11$ 英吋的速寫本上，完成每張圖所需耗費的時間，從較快速表現的5分鐘至半個小時左右不等。大多數的作品都是以站立的方式作畫的。我們首先參訪由Josef P.Kleihues所主導設計的兩處位於郊區的作品－提加頓公園（Tiergarten Park）及布蘭登堡大門（Brandenburg Gate），及由諾曼佛斯特（Norman Foster）所主導修復工程的議會廳（Reichstag）及漢斯‧夏隆（Scharonn）所設計的柏林地標－菲爾哈墨尼克大會廳（Philharmonic Hall）。

快速畫柏林菲爾哈墨尼克大會廳（Philharmonic Hall）。

快速畫德國議會廳的另一張速寫（German Parliament）。

一張建物速寫是可以取代相片的地位的，因為透過攝影往往無法捕捉到場所精神及空間的本質。而一張精巧的空間速寫，繪圖者在繪圖過程當中，可以花費較多的時間及心力，沈浸在時空所特別具有的氛圍當中。

以鉛筆所繪的Reichstag議會廳速寫。以重疊的手法來表現出強弱的層次，因而營造出畫面的深度感。

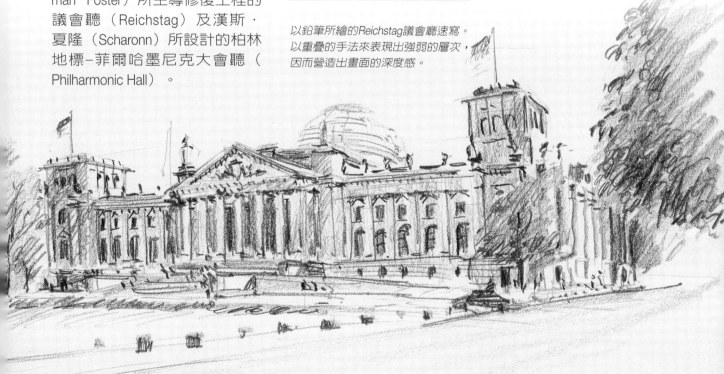

第二天

　　在我們進入的Reichstag議會廳玻璃頂閣之後，其光亮度及技術實在令人驚豔。接下來幾天我們持續參觀一些我們感興趣的場所，在寒冷的柏林春天中貪婪地享受片刻的陽光。首先我們到了位於the Klingeihofer郊區新大使館附近；接著朝向Potsdamer Platz，同樣地，此處仍位於城市的中心。

　　於我們第一站，我們以the Nordic embassies為標的（為幾位建築師組成的團隊如Berger & Parkkinen、ViVa Arkkitehtuuri及其他的作品）從事此程最後的速寫工作。接下來我們以Helmut Jahn所規劃的the Sony Center及兩棟辦公室高樓為標的（一為Hans Kollhoff所規劃；另一則為Renzo Piano所設計）作了幾張速寫草圖。他們都可說是新柏林市中心的景觀的視覺符號。

以鉛筆快速畫的*Nordic embassies*整體空間的速寫草圖。

同樣的速寫草圖。圖中特別強調了由木材及玻璃材質的建築所營造的空間感。同一地點的速寫，朝向透視消點的線條顯示出建築物的木條與玻璃皮層。

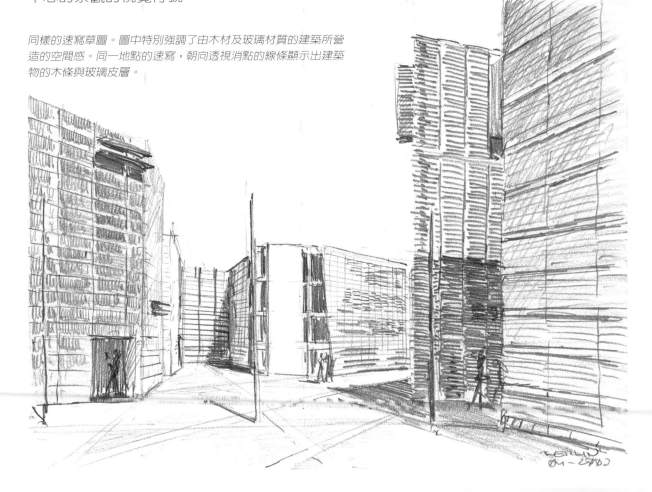

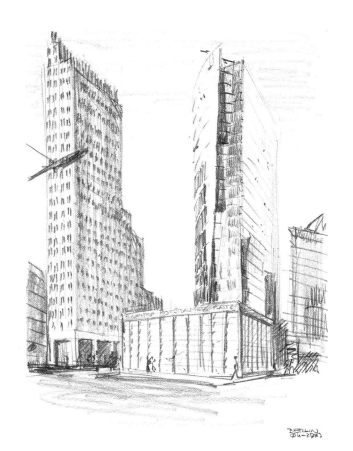

Potsdemer Platz之快
速速寫草圖。

Potsdemer Piatz獨特建
築物之速寫草圖：
本圖的垂直朝向（
直幅）強化了都市
尺度。

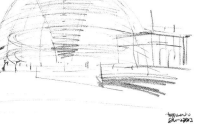

Reichstag玻璃圓頂之快速速寫
草圖。

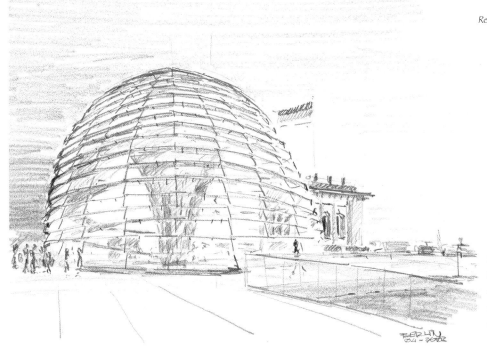

Reichstag玻璃圓頂之鉛筆
速寫草圖：再次運用較粗
的炭鉛以加深場景，卻也
使得玻璃最亮之部份呈現
白色。

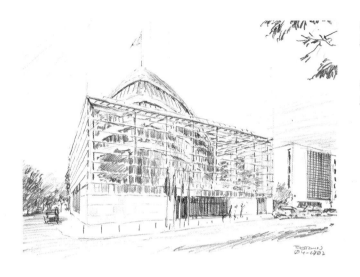

CDU 中心總部之鉛筆速寫草圖；此繪畫強調玻璃頂閣及內部建築物之透明度。

CDU建築物之快速速寫草圖。

第三天與第四天

　　第三天及第四天接下來的日子裡，我們參觀了相同的地點，並將基督教民主政黨聯盟（CDU，Christian Democratic Union political party之縮寫）總部中心的建築物記錄下來，為Petzinka · Pink和Partner的作品，離大使館不遠。這棟建築物的代表意義不凡，從角落便可表現出來，都會佈景與其內部空間的互動是借助透明度及外型上的對比加以表現的，接著我們繼續漫步於Reichpietsch Ufer及Schelling Strasse；畫了幾棟，Renzo Piano及Rafael Moneo兩位建築師設計的建築，它們所具有的都會氣質，表現出這設計案的宏偉規模。當我們返回Pariser Platz及布蘭登堡大門（The Brandenburg Gate）之後，我們便開始著手進行法蘭登 · 蓋瑞（Frank O. Gehry）所規劃the D.G. Bank總部的速寫草圖。我們曾經短暫地進入此棟建築物的內部，其外觀表象交錯著柏林大道上傳統宅第豐富意象的重新詮釋和隱喻。

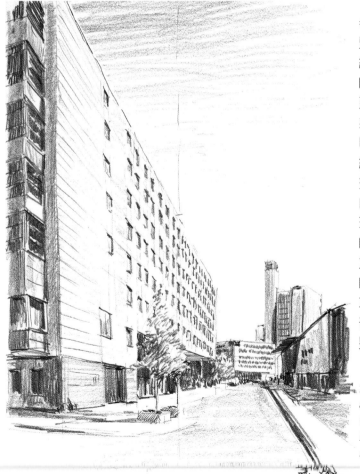

集中於Potsdamer Piatz的辦公大樓速寫；從帶有一點強迫透視效果的視點看去，所呈現的都會風貌。

辦公大樓之快速速寫草圖。

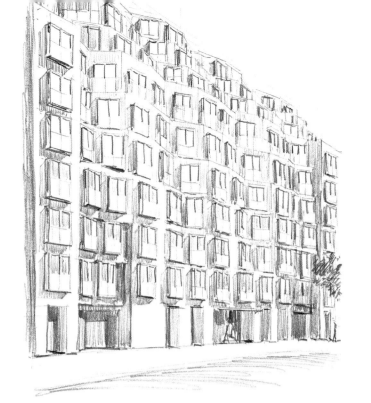

D.G Bank建築物之快速速寫草圖。

鉛筆所繪之D.G. Bank建築物之速寫草圖；此處我們試著表現出樓層、其層次感以及與外觀意象的互動關係。這樣的描繪所耗費的時間會比平常多一些。

　　我們的最後一站是非去不可的猶太博物館。博物館位於Linden街上，是建築師丹尼爾·里貝斯金（Daniel Libeskind）的作品。它閉鎖的結構、破折的構形以及它的皮層彷彿控訴著它所曾經遭受過的悲劇及不幸。此城持續地在蛻變中，而也值得我們於幾年後再度的造訪。漫步於其林蔭大道、觀賞著有激發繪畫靈感的新式建築物；這些記憶將永遠停留在我們的腦海裡。再者同時有他們的創作，今天的我們才有幸更加地了解建築；學習建築。

猶太博物館之快速速寫草圖。

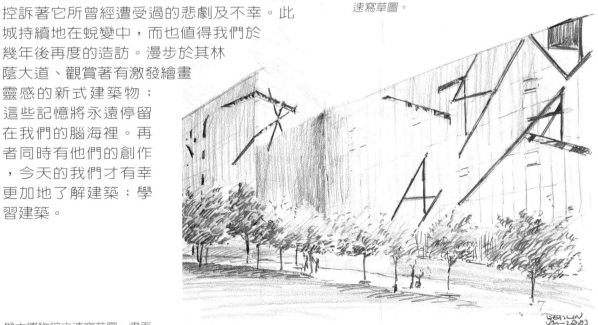

猶太博物館之速寫草圖。畫面所呈現的重點在建築冷酷的外觀與植栽所形成的對比。

A

視角：源自於觀測者視線至最末端所形成的角度。

軸測法：創造一建築容積單相的投影系統，其投影為單一方向而形成相互平行的投射線。

三向圖：繪圖規則包含主題垂直投影於投射面。

C：

陰影：受同一光源，因物體阻擋而形成之陰影遮蔽的範圍。

目視中心（C.O.V.）：垂直投影於視覺水平線，視線點與目視中心之距，定義為視覺中心軸。

明暗法：一種繪畫技巧，呈現光線及陰影漸變色調的形成。

構圖：圖面組織結構及各項不同建築元件放置在同畫紙上。

等高圖：任何不同正射投影垂直投射在一水平面上，針對一特定高度之數值，等高線或扁平剖面定義高度。

D

尺寸：任何建築元件真實的量測值。

畫面：一點透視法的投影面，視覺角錐與垂直面交點的產物，它又稱圖面，可被解釋為畫布或畫像表面。

E

立面：建築物外觀正射投影得出的垂直面，可從主邊或東、南、西、北方獲得。

立面或斷面斜角：三向圖中高程或斷面平行於投影面，其餘稜線則從前者延伸至平行角內。

稜線：定義為平面或兩平面交集的邊界。

濃淡法：連續或規則之色調順序，範圍介於亮光至暗淡之間。

坡度：沿著表面出現的色調變化或比率。

圖解規則：統一建築圖解語言之使用標準，所有人皆能了解。

圖解比例：建築元件或主題內尺寸之等效指引，故可作為圖面比率基礎。

圖示符號：資料代號，有時並無按照比例，用來解釋概要特定的陳設品群組、環境或其他不同指示。

鉛心硬度：碳筆筆心，其黏土量多，則將產生更堅固且強度減少的色調。

畫影線：添加筆劃或圖點或兩者兼具的聚合物，用以表示由標記線性的道具所產生的描影。

最明亮區：場景中最大照明點或區，同等於色譜上最亮的白色。

水平線（H.L.）：畫面與水平面交集所形成的線。

色彩：顏色品質特性及從色譜區分之。

L

標記：用來解釋建築圖內材料品質，安裝指示，投影形式或其他資料的文字。

佈置圖：簡單幾何形式架構相稱性圖面。

佈置線：呈現等高形式之輕描線條。

照明計畫：由光源、陰影及反射面組成的情景。

光度：定義色品的光亮度數及黑白色成分。

M

測線(M.L.)：當畫面與一模型稜線一致時，所呈現相等尺寸的投影線，任何量測值可從此稜線起算。

O

斜向或兩點透視法：就立方体而言，兩組稜線不與畫面平行，需求的兩消點位在平行線聚集的水平面。

一點（正面）透視法：就立方体而言，它與畫面，地面平行，並與視線呈垂直狀態。

正交：垂直於面或線。

正射投影：同時來自無數視點的投影面相互直交而形成之系統。

P

紙張紋理：圖紙構造面的粗糙度。

平面：建築物特定水平面切出之正交投影。

斜向面：三向配置平面平行於投影面，其餘邊延伸至平行角。

射點或站點(P.V.)：投影中心，觀測者立足點。

S

飽和度：顏色品質所定義之組合成份中關於顏料的純度。

斷面：物件特定垂直面切出之正交投影。

陰影：當物件局部曝光而另外之部份處在暗處時，其表面明亮之差異。

描影法：局部圖面色調變化，說明模型影子或陰影化層級，進而表現出其容積。

光源：真實或圖畫情景中放射光線的元件。

站點：請看視點註解。

測量：一建築之平面、立面及斷面的集合，得出一定的比例或註解。

表示法體系：允許所以建築元件在紙上表示的圖解規則。

紋理：材料表面品質，在建築圖面，描影法之運用主要是傳達材料表面品質及說明其原貌。

色調比率：消色圖範圍由黑到白漸變等級，又稱明暗比率。

明暗度：顏色明暗程度，若無色澤，黑色級數可提高。

兩點透視法：請看斜向透視註解。

光值：請看光度註解。

消點(V.P.)：一束平行直線聚合於線性透視面之點。

視圖：建築形式物體之投影，等同於特定區域投影外觀。

專業用詞

索引

參考書目

Arnheim,Rudolf. *Art and Visual Perception* , 2nd rev.ed.Berkeley : University of California,Press, 1974.

Ching , Frank D. K.*Architectural Graphics.* 4th ed.Hoboken,N.J. : John Wiley & SONS , 2002.

Laseau , Paul .*Freehand Sketching : An Introduction* . New York : W.W.Norton & Company , 2003.

Mayer , Ralph , and Steven Sheehan . *The Artists Handbook of Materials and Techniques* .5th ed. New York : Penguin,1991.

Porter , Tom , and Sue Goodman . *Manual of Graphic Techniques for Architects , Graphic Designers and Artists.* London : Architectural Press , 1988 .

Vagnetti Luigi . *II Lenguaggio grafico dell'architetto.* Genoa: Editorial Vitale e Ghianda, 1965.

感謝

獻給：

　　我們的父母，我們的最愛；因為他們的鼓勵以及從他們那兒竊取寶貴的時間。

　　Charlie Conesa：因為他的寬宏大量，貢獻他的圖面。

　　大學同事Lluis Villnnueva、Javier Monedero、Mangarita Galceran、Manola Lugue、Isavel Ruiz因為他（她）們所提供對本書文字的檢校及幾何描繪部份的建議。

　　Elsa Peretli 基金會；因為它的幫助，將Sant Marti Vell （Girona）圖面整理好。

　　Esrola Techica Syperior dArquitectuth de Barcelora 書局；因為它提供我們圖解材料攝影。

　　Pabcllon de la Republica 圖書館，Barcelona 大學；因為它提供機會讓我們發展書中的一大主題。

　　以下建築師、出版社、建築攝影室及基金會（Alvaro Siza；Alvaro Aalto Foundation；Birkhauser Verlag（for the drawings by le Corbusier published in Le Corbusier 1910-65）；Arxiu Coderch；Emili Donato；El Croquis magazine；Enric Miralles Benedetta Tagliabue EMBT Arquitectes Associats,S.L. and collaborators；Fondation Le Corbuser；Gustavo Gili,Publisher；Serbal Editions；Felix Solaguren-Beascoa（for the drawings by Arne Jacobsen）；Williams & Tsien；Peter Zumthor.）；因為他（她）的慷慨許可，讓我們重新複製他（她）們的圖面或合著。

　　Paul Laseau and German Tadeo Cruz,and Santiago Castan Gomez；因為他們在知識上的協助，本書美語版才得以發行，翻譯經由Maria Fleming Alvarez 負責。

徒手畫 建築與室內設計

原著書名	DIBUJO A MANO ALZADA PARA ARQUITECTOS
作者	馬嘉莉‧戴加多‧雅妮思
	雅尼斯特‧雷頓多‧多明奎茲
譯者	縱橫翻譯
校審	陳怡如
出版者	新形象出版事業有限公司
負責人	陳偉賢
地址	台北縣中和市235中和路322號8樓之1
電話	(02)2927-8446　(02)2920-7133
傳真	(02)2922-9041
總策劃	陳偉賢
企劃編輯	黃筱晴
製版所	台欣印刷股份有限公司
印刷所	利林印刷股份有限公司
總代理	北星圖書事業股份有限公司
地址	台北縣永和市234中正路462號5樓
門市	北星圖書事業股份有限公司
地址	台北縣永和市234中正路498號
電話	(02)2922-9000
傳真	(02)2922-9041
網址	www.nsbooks.com.tw
郵撥帳號	0544500-7北星圖書帳戶
本版發行	2006 年 7月　第一版第一刷
定價	NT$580元整

行政院新聞局出版事業登記證/局版台業字第3928號

經濟部公司執照/76建三辛字第214743號

國家圖書館出版品預行編目資料

徒手畫：建築與室內設計/馬嘉莉‧戴加多‧雅
妮思，雅尼斯特‧雷頓多‧多明奎茲作；縱橫
翻譯，—第一版.—臺北縣中和市；新形象，
2006〔民95〕面： 公分

參考書目：面
含索引
譯自：Dibujo a mano alzada para arquitectos
ISBN 957-2035-78-9 （平裝）

1.建築　設計

921.1　　　　　　　　　　　　　95005663